佘江涛　总　策　划

刘雪枫　特约顾问

Дмитрий Дмитриевич
Шостакович

# 你喜欢
# 肖斯塔科维奇吗

英国《留声机》
GRAMOPHONE
编

译　郭建英

 江苏凤凰文艺出版社
JIANGSU PHOENIX LITERATURE AND
ART PUBLISHING

## 主编的话：写在《留声机》创刊 100 周年之际

这些企划精心、装帧别致的书册在几重意义上已经是在纪念《留声机》杂志的百年历史，因为书中集录的文章都出自我们百年积蓄的文档库。多数文章的来源固然偏重近年发行的期刊，原因在于它们更好地反映了百年积累的录音传统所能带给听众的全方位感受。这就好比每一款今天制作的新录音都考虑到了前人已有的成果，无论是因为演奏家有意为之，还是因为他们在不断学习与聆听中早已对音乐的传承融会贯通，这些文章，无论写成如何新近，每一篇都是在发扬我们走过的历史。

其实，我们今天纪念《留声机》的百年诞辰远不限于自我勉励，而更在于庆贺我们的写作对象，也就是古典音乐的录音。我们杂志的创刊是为了满足一种需求：刚刚诞

生的古典音乐录音事业立即开始迅速成长，人们对日渐充实的录音目录要能发表评论、提供深入见解。很多事情我们乐于说道，例如一百年来我们经历了格式上的不断推陈出新，当年78转唱盘的刺啦噪音与今天的数字流媒体是何等的天壤之别；还有演奏风格的不断演进，因为音乐对每一代人都在讲述新鲜的故事。然而有一项根本变化却容易被人们遗忘。大约一个世纪之前，距今并不遥远，要想听到一首音乐作品，只能是由你本地的或者前来巡演的音乐家现场演奏，唯一再有可能就是你自己演奏了。现在不是了，几乎所有作曲家写下的音符，只需轻触一个按键就可以听到，还不说有多种不同演绎供你选择。因为有了录音，我们得以熟知当代著名演奏家的音响与处理，而历史上像李斯特等人的传奇技巧却再也不可能重新听到。对于我们生活在录音时代的所有人来说，想象没有录音的音乐，无异于想象与这种艺术形式的截然不同的关系。音乐就绝不是今天意义上的音乐了。

在重大变化当中也有一件事恒定不变，那就是最伟大的艺术家们永远将他们的毕生精力奉献给这一非凡的艺术形式，同时只要听众带着兼容的听觉与敞开的心灵不断参与探索，这一艺术形式就会不断充实甚至改变人们的生活。我在《留声机》杂志供职已有21个年头，担任主编也将近

12 年。能够与最好的演奏家对话、与世界上最好的音乐评论家共事，是我享有的最大荣幸，而今天能够通过 "凤凰·留声机" 丛书与你们分享一部分文章毫无疑问是我的极大荣幸。谨祝大家阅读酣畅、聆听尽兴！

马丁·卡林福德（Martin Cullingford）

英国《留声机》（*Gramophone*）杂志主编，出版人

## 《留声机》致中国读者

致中国读者：

　　《留声机》杂志创刊于 1923 年，在这一个世纪的时间里，我们致力于探索和颂扬有史以来最伟大的古典音乐。我们通过评介新唱片，把读者的注意力吸引到最佳专辑上并激励他们去聆听；我们也通过采访伟大的艺术家，拉近读者与音乐创作的距离。与此同时，探索著名作曲家的生活和作品，可以帮助读者更好地了解他们经久不衰的音乐。在整个过程中，我们的目标自始至终是鼓励相关主题的作者奉献最有知识性和最具吸引力的文章。

　　本书汇集了来自《留声机》杂志有关肖斯塔科维奇的最佳的文章，我们希望通过与演绎肖斯塔科维奇音乐的一

些最杰出的演奏者的讨论，让你对肖斯塔科维奇许多重要的作品有更加深入的了解。

在音乐厅或歌剧院听古典音乐当然是一种美妙而非凡的体验，这是不可替代的。但录音不仅使我们能够随时随地聆听任何作品，深入地探索作品，而且极易比较不同演奏者对同一部音乐作品的演绎方法，从而进一步丰富我们对作品的理解。这也意味着，我们还是可以聆听那些离我们远去的伟大音乐家的音乐演绎。作为《留声机》的编辑，能让自己沉浸在古典音乐中，仍然是一种荣幸和灵感的源泉，像所有热爱艺术的人一样，我对音乐的欣赏也在不断加深，我听得越多，发现得也越多——我希望接下来的内容也能启发你，开启你一生聆听世界上最伟大的古典音乐的旅程。

马丁·卡林福德（Martin Cullingford）

英国《留声机》（Gramophone）杂志主编，出版人

## "凤凰·留声机"丛书总序

音乐是所有艺术形式中最抽象的，最自由的，但音乐的产生、传播、接受过程不是抽象的。它发自作曲家的内心世界和技法，通过指挥家、乐队、演奏家和歌唱家的内心世界和技法，合二为一地，进入听众的感官世界和内心世界。

技法是基础性的，不是自由的，从历史演进的角度来看也是重要的，但内心世界对音乐的力量来说更为重要。肖斯塔科维奇的弦乐四重奏和鲍罗丁四重奏的演绎，贝多芬晚期的四重奏和意大利四重奏的演绎，是可能达成作曲家、演奏家和听众在深远思想和纯粹乐思、创作艺术和演奏技艺方面共鸣的典范。音乐史上这样的典范不胜枚举，几十页纸都列数不尽。

在录音时代之前，这些典范或消失了，或留存在历史

的记载中，虽然我们可以通过文献记载和想象力部分地复原，但不论怎样复原都无法成为真切的感受。

和其他艺术种类一样，我们可以从非常多的角度去理解音乐，但感受音乐会面对四个特殊的问题。

第一是音乐的历史，即音乐一般是噪音—熟悉—接受—顺耳不断演进的历史，过往的对位、和声、配器、节奏、旋律、强弱方式被创新所替代，一开始耳朵不能接受，但不久成为习以为常的事情，后来又成为被替代的东西。

海顿的《"惊愕"交响曲》第二乐章那个强音现在不会再令人惊愕，莫扎特的音符也不会像当时感觉那么多，马勒庞大的九部交响乐已需要在指挥上不断发挥才能显得不同寻常，斯特拉文斯基再也不像当年那样让人疯狂。

但也可能出现悦耳—接受—熟悉—噪音反向的运动，甚至是周而复始的循环往复。海顿、莫扎特、柴可夫斯基、拉赫玛尼诺夫都曾一度成为陈词滥调，贝多芬的交响曲也不像过去那样激动人心；古乐的复兴、巴赫的再生都是这种循环往复的典范。音乐的经典历史总是变动不居的。死去的会再生，兴盛的会消亡；刺耳的会被人接受，顺耳的会让人生厌。

当我们把所有音乐从历时的状态压缩到共时的状态时，音乐只是一个演化而非进化的丰富世界。由于音乐是抽象

的，有历史纵深感的听众可以在一个巨大的平面更自由地选择契合自己内心世界的音乐。

一个人对音乐的历时感越深远，呈现出的共时感越丰满，音乐就成了永远和当代共生融合、充满活力、不可分割的东西。当你把格里高利圣咏到巴赫到马勒到梅西安都体验了，音乐的世界里一定随处有安置性情、气质、灵魂的地方。音乐的历史似乎已经消失，人可以在共时的状态上自由选择，发生共鸣，形成属于自己的经典音乐谱系。

第二，音乐文化的历史除了噪音和顺耳互动演变关系，还有中心和边缘的关系。这个关系是主流文化和亚文化之间的碰撞、冲击、对抗，或交流、互鉴、交融。由于众多的原因，欧洲大陆的意大利、法国、奥地利、德国的音乐一直处在现代史中音乐文化的中心。从 19 世纪开始，来自北欧、东欧、伊比利亚半岛、俄罗斯的音乐开始和这个中心发生碰撞、冲击，由于没有发生对抗，最终融为一体，形成了一个更大的中心。二战以后，全球化的深入使这个中心又受到世界各地音乐传统的碰撞、冲击、对抗。这个中心现在依然存在，但已经逐渐朦胧不清了。我们面对的音乐世界现在是多中心的，每个中心和其边缘都是含糊不清的。因此音乐和其他艺术形态一样，中心和边缘的关系远比 20 世纪之前想象的复杂。尽管全球的文化融合远比

19世纪的欧洲困难，但选择交流和互鉴，远比碰撞、冲击、对抗明智。

由于音乐是抽象的，音乐是文化的中心和边缘之间，以及各中心之间交流和互鉴的最好工具。

第三，音乐的空间展示是复杂的。独奏曲、奏鸣曲、室内乐、交响乐、合唱曲、歌剧本身空间的大小就不一样，同一种体裁在不同的作曲家那里拉伸的空间大小也不一样。听众会在不同空间里安置自己的感官和灵魂。

适应不同空间感的音乐可以扩大和深化一个人的内心世界。当你滞留过从马勒、布鲁克纳、拉赫玛尼诺夫的交响乐到贝多芬的晚期弦乐四重奏、钢琴奏鸣曲，到肖邦的前奏曲和萨蒂的钢琴曲的空间，内心的广度和深度就会变得十分有弹性，可以容纳不同体量的音乐。

第四，感受、理解、接受音乐最独特的地方在于：我们不能直接去接触音乐作品，必须通过重要的媒介人，包括指挥家、乐队、演奏家、歌唱家的诠释。因此人们听见的任何音乐作品，都是一个作曲家和媒介人混合的双重客体，除去技巧问题，这使得一部作品，尤其是复杂的作品呈现出不同的形态。这就是感受、谈论音乐作品总是莫衷一是、各有千秋的原因，也构成了音乐的永恒魅力。

我们首先可以听取不同的媒介人表达他们对音乐作品

的观点和理解。媒介人讨论作曲家和作品特别有意义，他们超越一般人的理解。

其次最重要的是去聆听他们对音乐作品的诠释，从而加深和丰富对音乐作品的理解。我们无法脱离具体作品来感受、理解和爱上音乐。同样的作品在不同媒介人手中的呈现不同，同一媒介人由于时空和心境的不同也会对作品进行不同的诠释。

最后，听取对媒介人诠释的评论也是有趣的，会加深对不同媒介人差异和风格的理解。

和《留声机》杂志的合作，就是获取媒介人对音乐家作品的专业理解，获取对媒介人音乐诠释的专业评判。这些理解和评判都是从具体的经验和体验出发的，把时空复杂的音乐生动地呈现出来，有助于更广泛地传播音乐，更深度地理解音乐，真正有水准地热爱音乐。

音乐是抽象的，时空是复杂的，诠释是多元的，这是音乐的魅力所在。《留声机》杂志只是打开一扇一扇看得见春夏秋冬变幻莫测的门窗，使你更能感受到和音乐在一起生活真是奇异的体验和经历。

佘江涛

"凤凰·留声机"总策划

# 目 录

# 肖斯塔科维奇生平

肖斯塔科维奇逝世以后，苏联政府对他的成就做出总结，将他塑造为"忠于音乐古典传统的楷模，更是忠于俄罗斯传统的楷模，他从苏联的生活现实中汲取灵感，运用自身的发明创造力，肯定并发展了社会主义现实主义艺术，并在这样做的同时，对全人类音乐文化的发展做出了贡献"。

但是事情并非一直处于这种状态，尽管他三度被授予列宁勋章以及其他各项苏联荣誉，他在苏联制度下度过一生，先后几次因为音乐创作不正确而受到当局批判。然而，对比普罗科菲耶夫和斯特拉文斯基都有在沙皇时期的成长经历，肖斯塔科维奇是苏联时代涌现的第一位作曲家而且堪称最伟大。

他最早的音乐课程（乐器是钢琴）是随母亲学的，她

是一位专业钢琴家，到他年满 13 岁，进入圣彼得堡音乐学院以后，是格拉祖诺夫将他收在了自己的门下。他的毕业作品是《第一交响曲》，这部作品让他年仅 20 岁就已经国际知名，而且后来还证明是他的最受欢迎的创作之一。他的《第二交响曲》"献给十月革命"却不很成功，虽然包含热烈的合唱终曲，充满革命激情。

肖斯塔科维奇诞生于革命时代，他相信为国家服务是艺术家的职责。他的下一步探索是完成讽刺歌剧《鼻子》，这却被一些苏维埃音乐权威斥为"资产阶级腐朽没落"。同年，他的《第三交响曲》，其副标题为"五一节"，终曲是向"国际劳动节"致敬，被批评为仅仅是"借无产者联合起来的口号走一些过场"。然而这些批评对比他的歌剧《姆钦斯克县的麦克白夫人》（1934 年）所引发的反应都不值一提。这部歌剧起初受到苏联音乐界的普遍欢迎，认为它是重大成就，水平不亚于任何西方作品。但是，其场景中对通奸、谋杀、自杀的刻画违背了官方标准所主张的纯洁性。该剧在莫斯科上演之后，（苏共官方报纸）《真理报》发表题为"混乱取代音乐"的文章，谴责肖斯塔科维奇"堆砌噪音"，制造"乌七八糟的音流"，"小资产阶级狂热"。

肖斯塔科维奇对他的错误作出检讨，表明自己从主观

上一直在做，但今后会更加努力，写出符合"社会主义现实主义"标准的作品。然而他的下一部舞台创作，好像不偏不倚的芭蕾舞剧《清澈的溪流》再次遭到《真理报》批判，称它没有充分表现苏维埃时代的骄傲，由此肖斯塔科维奇放弃了舞台作品的创作，从 1938 到 1955 年间主要致力于写作交响曲和弦乐四重奏。

他的《第四交响曲》在满足官方要求方面没有任何进步，未经首演就被撤回。他的《第五交响曲》（1937 年）让已经被打入冷宫的肖斯塔科维奇又获得一次机会。这部作品真不愧是经得起任何考量的伟大成就。而奇迹更在于苏联官方也对之赞同，推举它为"真正苏维埃艺术的样板"。（卫国）战争爆发时，他自愿报名参军，但因视力过差未获批准。1941 年在纳粹围攻列宁格勒期间，肖斯塔科维奇一度担任救火队员，后来（也是因为当局用心周全，考虑到他们的宝贵的人民艺术家的安全）经由空路被疏散到苏联的临时首都古比雪夫，并在那里完成他的《第七交响曲"列宁格勒"》。其主题表现猖獗的德军被决胜的苏军击溃，这使得它在反法西斯同盟各国上演，而其作曲家成为艺术家中的战争英雄。

这样的荣耀并没有让他在著名的 1948 年批判运动中免遭厄运，那一次，包括他和普罗科菲耶夫在内的一批著名

俄罗斯作曲家都被扣上"形式主义"和"反人民艺术"的罪名。一方面，他为自己辩护保持了一定的尊严，另一方面，他也接受这次批判所体现的政治原则，作为结果，他仍然失掉了莫斯科音乐学院教授的职位，在直到1953年斯大林逝世为止的期间里，将创作范围局限于电影音乐和爱国主义作品。他的第九、十、十一三部交响曲没有引起注意，《第十二交响曲》（为纪念列宁而作）受到较多关注，但是《第十三交响曲》又让他遭到官方批评，这次是来自苏共总书记尼基塔·赫鲁晓夫，他批评合唱部分的唱词提到战争期间在基辅发生的犹太人遭遇屠杀，却没有足够重视其他死难民众。这部分唱词后来经过修改以吸取总书记的批评。肖斯塔科维奇创作的最后两部交响曲通过了政治质量检验，没有引起争议。

他的第一任妻子于1954年逝世，他于两年之后再婚。他的儿子马克西姆出生于1938年，自幼研习音乐，程度不断进深，后来成为他父亲作品的最杰出诠释者之一。1960年代，对艺术活动的控制有所放松。肖斯塔科维奇也获得相对的平静，可以按照自己的意愿进行创作，很多先前受到官方否定的作品也被重新开了绿灯。当他逝世的时候，《泰晤士报》在讣闻中将他誉为毫无争议的"最后一位伟大的交响曲作曲家"。

# 不情愿的革命者？

## ——百年诞辰纪念

这是一个孤独的人物，他的工作环境是 20 世纪最恐怖的专制社会之一，他的音乐情感冲动、饱受争议、遭人误解，然而只要上演一定吸引听众。大卫·范宁（David Fanning）不禁要问：我们为什么痴迷肖斯塔科维奇？

关于肖斯塔科维奇的有些问题，我很担心会被问到。这倒不在于它们难于回答，更是因为理想中的答案不应该是一锤定音，而应该根据提问者的背景有所调整。比如类似这些问题：我怎样看待这部或那部作品？它传达怎样的信息？该作品好还是不好？我想要说的是，请先对我讲你怎样想，先让我有一个出发点然后我可以开始发挥。真正牵扯到那些重量级的探讨，诸如：肖斯塔科维奇对这种事或那种事的立场是什么？这些东西如何影响他的音乐？我只能说，你对他理解越多，也就越无法给出或者容忍简单答案。说到底，他的音乐的最突出的特点之一难道不正是在于交融了不容争辩（甚至说是盛气凌人）的直截了当和不知所云（甚至说是毫无意义、让人难堪）的转弯抹角吗？

不仅如此，他的作品难道不是有很多都是结束在问号上或者是省略号上的吗……

但是让人为难的问题躲是躲不过去的。那么我就不再推脱，现在就来对其中的一些给出反馈，有些算是回答，有些也许够不上。它们出自剑桥大学最近向我提出的问题列表。

### 他的音乐现在在音乐会上很受欢迎，这是为什么？

用一个词概括，就是夸张，说详细一点，那就是艺术指导下的夸张。这样说并不意指自我陶醉或者丰腴过盛，我偏重的是面对风险从而战胜风险的意识，不妨将之理解为音乐形式下的极限体育运动。我们至少可以从三个侧面展开讨论。

首先我们要说到将情感逼迫到超出常态边缘以外而触发的纯粹的激情冲动，这尤其是指可能通过物理方式流露出来的若干情感类型，诸如咄咄逼人、罹受苦难、喜出望外、悲痛伤逝。将这几种情感集中高度展现的作品，我们可以举出战时创作的《第八交响曲》，还可以举出他所创作的弦乐器协奏曲中的任一首并且在聆听时假设自己处于独奏家的位置。肖斯塔科维奇如何养成了这样的能力呢？从总体说，他不断借鉴早年积累的丰富的舞台与电影艺术经验，

具体到音乐，他的能力乃根源于对贝多芬、柏辽兹、柴可夫斯基和马勒的深刻理解。在他身上我们最终看到的是，1930年代和1940年代艺术面临挑战，必须以艺术手段回答那个时代让人类陷入的最恶劣境遇，而他成为具备独特条件可以胜任这一挑战的作曲家，类似情形十分罕见。

接下去是另一种夸张——穷尽内心世界极限的夸张。这是一种勇气，一种纵深挖掘的勇气，要深过被动屈从的情绪，深过凯尔特文化或者斯拉夫文化那种在暮色中默祷的抑郁，深过任何宗教或者社会信仰的抚慰，一直深入，直到触及令人恐惧但绝非妄想的一片虚空，那是唯一可以对抗人类生存条件中多到数不清的负能量的地方。在病魔渐居上风的生命最后十年中，肖斯塔科维奇创作的大部分音乐，尤其是声乐套曲，都凸显这种特征。同时在不同程度上这在他的早期就已显露端倪。因此可以说，这一特征既是后天养成也是与生俱来的。而使之成为可能的音乐手法，应该部分归功于瓦格纳和穆索尔斯基，还有要归功于巴赫。

处于以上二者之间的是肖斯塔科维奇的不惧权威、才思敏捷，还有纯粹鲁莽。这类特征与在不同文化中均能找到的涉俗幽默，例如《基斯通警察》（*Keystone Kops*）、《猫和老鼠》（*Tom and Jerry*）、《淘气男人》（*Men*

Behaving Badly），是相通的。它们根源于 1920 年代俄国演剧界和杂耍综艺的叛逆精神，在与具有这种反叛精神的形形色色的舞台与银幕导演的密切接触中不断深化。这些素质随处可见，但不妨以他的《第一交响曲》作为集中的例子，这是他的成名之作，首演时他年仅 19 岁。从音乐上说，在这一方面居首位的教父形象是斯特拉文斯基，尤其是指《彼得鲁什卡》（Petrushka）及其他 1910 年代的多样化短小作品中的恶作剧成分，在他之后是众多的轻歌剧与娱乐音乐的作曲家。

上述三大方面的每一方面，如果孤立去看，都会有可以与他匹敌的同时代人：在物理夸张方面有巴托克，从内向素质来说有米亚斯科夫斯基，从桀骜不驯的角度有普朗克。而肖斯塔科维奇比其他人具有更多的、独具一格的吸引力，在于他的多重心灵境界的脆弱与互通。如果占主导地位的情感状态是纤柔的，那它一定会受到痛苦记忆的侵蚀（见于第一、第六和第十四弦乐四重奏，以及《第二大提琴协奏曲》）；如果是有活力的，那它一定会止不住波及狂热（两首钢琴协奏曲）；如果是胜利气氛的或者是抚慰伤痛的，那它一定会提示出已经付出的情感代价（包括《第四交响曲》在内及其后的几乎每一首交响曲的结局都可以作为参照）。凭借着这样的直觉，肖斯塔科维奇已经把构

想终曲这一老大难问题解决了一半。在从事同样事业的所有人中，他最有力地知道应该如何调动关系到结局的各种因素，同时又知道应该怎样批判对待它们。在具有共同语言的人群中，肖斯塔科维奇的独具代表性的面面俱到和似是而非有着更强烈和更持久的现代感，超越了所有那些标榜鲜明的现代主义。

还有若干要素，如果缺失的话，也会让上述各方面的重要作用打相当大的折扣。我们不可以没有他的点石成金的本领——他能从旋律素材中提取真金，也不可以没有他那种绝无仅有的敏锐音乐听觉——他能做到让各种乐器没有阻碍地发挥潜力，也不可以没有他那种同样罕见的出奇技法——他能将瞬时的惊诧、中途的进展步伐（敏于把握转换内容的时机）、全程的配重平衡与戏剧性，完好地熔接在一起。汇总体现这些要素的最佳作品莫过于《第十交响曲》。

对于听众来说，肖斯塔科维奇具有的最难能可贵的能力，就是将肯定非常熟悉的东西和远远超出可以平易接受的水平以外的体验连接在一起。到底什么是它们的终极目的，是无法找到答案的伟大难题之一。但是即使将这样做本身当成目的，这已经让他具有了广大非凡的吸引力，无论是对具有充分古典修养的听众——他们善于在繁杂并且

表现出负面意义的表象后面，意识到生命意义的议题，还是对那些背景是当代戏剧、芭蕾、电影、视觉艺术的一部分人——他们希望在音乐中找到类似的立竿见影的效果与深度，却在20世纪只能偶然遇到。

应该承认，我们对肖斯塔科维奇长期受到欢迎所给出的上述"理由"，每一条都有潜在可能性，会成为导致反感的原因。只要是对执着态度过敏的人，或者是对桀骜不驯、痛苦情感状态、风格上五花八门、高分贝音量，或者任何超出常态的东西过敏的人，面对肖斯塔科维奇都会遇到问题。这就直接引出下一个话题。

## 是"震耳欲聋却空无一物"还是"反讽奇才"？为什么他的音乐引发的反响差别巨大？

部分原因是前面已经提到过的。但是可以肯定地说，不同演奏之间的很大差异也是一个原因。典型案例是《第五交响曲》终曲乐章的尾声。它是应该奏得快，表现欢庆和肯定态度呢，还是应该奏得慢，造成煎熬和逆反印象呢？肖斯塔科维奇本人似乎对两种办法都表示认可。处于这种现象背后的，就是无论演奏者还是听众对于事物的相互关联所持的立场都有很大不同。有些人倾向在头脑中保持有视觉效果的、有叙事特征的景象，它们又与世界上发生的

面色如土、目光茫然、不时抽搐、接连吸烟这样一个肖斯塔科维奇之谜。

事件，或者与作曲家作曲时的个人生活和精神状态联系在一起。又有一些人愿意在更抽象的层次上建立并保持关联，音乐在这里超越日常经验，是人类内在驱使的代言机制，而我们对它们，连语汇都十分欠缺。

还有必须考虑的，是一首作品的内在前后关联。他写过的那些大事喧嚣的结尾段落，如果脱离开结构关联，就仅仅是喧嚣而已。一旦与更大场景下的戏剧发展联系在一起，它们所要表达的东西就远为丰富。当然，至于它们具体表达了什么，那是完全不同的话题。在斯大林主义的高峰期，无论是哪一位苏联艺术家，将反讽写成一目了然都无异于自杀行为，就连通过学术界乐于关注的渠道（例如日记、书信，甚至谈话）记录这类隐蔽意义都是犯禁的。这样说来，肖斯塔科维奇式的反讽就在更大程度上是一种"意会"，而不在于是可以找到某种确证的"意图"。在他的不同作品之间做比较，对照一些思路浅显的东西，就能让我们断定在表象之下有着某种东西在不断翻腾（例如，对照《第十交响曲》的终曲乐章和紧接其后创作的《节日序曲》）。

我们还会面临的问题，就是我们的听觉与感受很难完全摆脱某种先入为主的意念，它或者可以影响我们去识别怎样的隐蔽信息，或者也可以左右我们的判断，认为隐蔽

信息根本不存在。就以众口皆碑的歌剧《姆钦斯克县的麦克白夫人》为例，也就是在 1936 年导致肖斯塔科维奇的地位一落千丈，迫使他彻底"洗心革面"的那部作品。从表面看，它的讽刺锋芒指向苏联时代的地主阶级的丑恶。但是这一讽刺被"理解"为影射，被当成是对早期斯大林主义的争权夺利、复仇心理等行为的多多少少的直接肯定，也可能正好相反，是对这些行径的谴责。同样，它也可以被理解为对一切这类恶行的谴责，无论是过去的、现在的、未来的，而且不分国界。所有这些角度都已经被畅所欲言地热烈辩论过了。但是我们仍然必须认识到，这一对象本身——这部我们争论的歌剧——是已经经过导演、指挥、歌唱家加以预处理，调过色的，我们的感受是被这些人导向的。这就难怪为什么我们的意见会有如此差异。

有关震耳欲聋我还有几句话要说，应该指出完全空洞、完全微不足道的音乐应该是不存在的，在原则上最终总可以以反讽加以解释。即使将反讽排除在外，那么什么是震耳欲聋，什么是有充分艺术理由的汪洋恣肆，两者之间并不存在一条易于识别的分界线（说到底，根据有些人的鉴赏标准，就连贝多芬写过的一些尾声都已经属于过分了）。不看好肖斯塔科维奇的人对反讽的考虑持反对意见，认为那只不过是给败坏艺术标准的做法开准许证。这样的意见

也无可非议，我只是要重申，在肖斯塔科维奇的例子中，以严肃性为主或是以娱乐性为主的作品之间的界限，或者说音乐会作品和实用音乐作品之间的界限，并不总是可以清楚划分的。不会有人指望一部电影音乐，在与它所伴随的影像拆分开来以后仍然经得起推敲。但是应该怎样要求一部纪念性音乐作品，例如肖斯塔科维奇的《第十二交响曲"1917年"》呢？为什么要用衡量《第十交响曲》的标准，也要求它必须同样满足呢？为什么不可以将它评判为一首不错的招贴画作品，而一定要认定它是一首严肃作品，因为败笔而变成震耳欲聋，或者是作曲家蓄意反讽呢？贝多芬写过《惠灵顿的胜利》，柏辽兹写过《葬礼与凯旋交响曲》，这些作品说明震耳欲聋也是有其适当时机与地位的。当然，也有人认为肖斯塔科维奇对列宁和苏联制度就是抱定某种看法，而作为唯一表达那种看法的手段，他便写出这首"坏"作品。这样的想法倒也不错，我自己也愿意这样下结论，只是完全找不到可以支持它的证据。

**他的音乐风格的形成在多大程度上受到苏联制度的影响？**

影响巨大，而且是多重层次上的，而总的来说对他的影响在于给他设定创作出发点，也可以说是设定创作目标，虽说可能是事与愿违。斯特拉文斯基会因为面临"自由无

底洞"而战战兢兢，而肖斯塔科维奇应该从没有这样的顾虑，因为对于前者而言一切东西都是可行的，没有东西是会被责罚的，因此戏剧性力量必须凭空构造出来而并不构成作曲过程的先决条件。说到底，在现今条件下，一切东西从审美角度和技术角度都是可能的，而没有哪样东西肯定引发社会共鸣，西方作曲家可以以什么作为创作出发点呢？他们又怎么可能遇到麻烦，以至于严重到作品遭到公开谴责、被禁演（如果不是因为质量太差的缘故）呢？反之，如果一个人知道不可以写十二音作品（例如《第十二弦乐四重奏》），也不可以写涉及反犹主义词句的作品（例如《第十三交响曲》），甚至有时不可以写一首通常的弦乐四重奏或者赋格（例如《第四弦乐四重奏》《第五弦乐四重奏》和《24首前奏曲与赋格》，这些都在1948年的"反形式主义"运动之后完成），如果要写就必须反复阐述理由，突然之间所有这些东西都带有了僭越的意义，邀人尝试。这样的僭越对于作曲家和听众都具有了一种象征性的、道德的力量。触犯禁区，哪怕略微擦边，都会让作曲家的心智更加敏锐，让听众的反应更加踊跃。这样说来政治上的阻碍反成为肖斯塔科维奇的艺术推动力，正是斯大林主义全盛时期的处处禁区促使他不断尝试去冲破藩篱。

苏联社会实际状况中还有一个起到了很大正面作用的

方面，这经常被人忽略。始于布尔什维克时代的初期，只要是与新社会的方向相符合，对于现代主义的尝试是一度受到鼓励，起码是得到容许的。这让肖斯塔科维奇在兼收并蓄的学生时代受到新音乐浪潮的荡涤。再有，我本人无意美化（成立于 1932 年的）作曲家联盟所扮演的角色，该机构的不断追查的所作所为针对肖斯塔科维奇的尤其居多，但是它所提供的后援机制在其总体作用上不应归到负面一边。

### 应该怎样看待所罗门·伏尔科夫那本书？

烦人的话题！只要我们一直将《见证》叫作"所罗门·伏尔科夫那本书"，我就没有什么意见。问题来源于有人在引用这本书的时候将它当成是实际包含有肖斯塔科维奇本人的回忆。该书的很大部分很可能包含那类内容。但是伏尔科夫始终没有令人满意地给出解释，说明为什么书中的一些页面都差不多是逐字复制在很长历史期间内以肖斯塔科维奇的名义发表的多篇文章，而只有这些页面有着作曲家本人的签名以证明其真实性。既然这些页面不可能是"德米特里·肖斯塔科维奇口述并经伏尔科夫整理的回忆录"，那么该书的其他部分就要引起质疑了。这个问题也有其他办法可以解决，伏尔科夫整理打印清样是根据谈话速记，

如果确证该速记的真实性就可以解决这一问题。然而他声称无法提供原件，也就让这件事变成希望渺茫。

即使证据对之不利，也要宁可信其为真，这一现象的原因不难理解。先锋派的泡沫终于在 1970 年代破裂，西方知识分子中终于有足够大一部分人认识到苏联制度下的痛苦生活现实，在此前提下，寻求一种新的艺术上和心智上的自我安慰的门户便敞开了。既然有一个东方极权主义和西方激进审美团伙的双重受害者，还有谁比他更有资格接受新英雄的桂冠呢？任何表明肖斯塔科维奇可能对苏联制度抱有同情的证据现在都被弃之不顾（还有哪个"傻瓜"看不清那是伪装的呢），任何他作为受害者的说法都不但不会被放过，而且还要加以渲染。

有这样的例子吗？就用在写完《第八弦乐四重奏》以后他曾经企图自杀的故事来说吧，传闻中的原因是他对于屈从压力加入苏联共产党感到羞辱。故事的唯一源头（因为并无其他出处）是他当时的朋友列夫·列别金斯基（Lev Lebedinsky），是列别金斯基亲手拿走了肖斯塔科维奇作为自杀手段的安眠药，交给了后者的儿子妥为保管。澄清真相只需与马克西姆做一次简短通话（安眠药一事确实有之，但只是为了倒时差之需）。但是这一故事本身仍然符合浪漫想象的需要，在英国有整整五年时间都将它作为事

实包括在学校教师的授课指南中，再由他们传授给高班学生。

　　还有比那更坏的。今天编写历史总算开始给肖斯塔科维奇留下应得的篇幅，但还是只将他归入特殊技能的栏目之下："音乐与政治"，不顾他本人在他的事业的大部分努力中都是与庸俗政治化的艺术背道而驰。真正恰当的做法是为他单独另辟一章，标题定为"反对政治的音乐"。说到底，最奇特的矛盾现象就在于，正当音乐学家发现以非唯美主义的观点看待一些显然最典型的纯粹音乐都会是一件很有乐趣的事（这些音乐有的比巴赫还早，也有的一直是到韦伯恩甚至更晚），同时他们也正在发现，对一些最初判断不具有审美价值的作曲家加以唯美主义审视，也有着重要意义。当然应该承认，这样做可能是出于个人立场，可能仍然是从意识形态出发看问题，与先前几代人因为支持苏联制度而推崇肖斯塔科维奇，后来又因为反对苏联制度而推崇他，再又因为反对反对苏联制度而推崇他，都是一样的。但是为了纠正在当前潮流下出现的严重走偏方向，我们采取了这样的立场。出于这样的考虑，我愿意附和瓦莱里·捷杰耶夫言及《第五交响曲》时讲出的妙语："现在是时候了，该去这首作品中寻求更多音乐了。"

**肖斯塔科维奇自己会对这些问题讲什么？（对不起这个问题是我自己加的）**

他的第一直觉大概会是引用包含在他的《米开朗基罗诗篇组曲》中的"夜"的诗句："顽石更是幸福……"

有一种可能是他会根据不同对象调整自己的应答。这对他来说是习以为常。这样去看就可以解释为什么在不同人对他的回忆中会有相互冲突的说法。他不喜欢在朋友中间有尴尬局面，因此也就更加谨慎掂量要讲的话。斯维亚托斯拉夫·里赫特（Sviatoslav Richter）讲述过一个典型例子。"有一次演出，海因里希·涅高兹（Heinrich Neuhaus）和他坐在一起……当时的指挥是亚历山大·高克（Alexander Gauk），但是表现很差。涅高兹侧过身去对肖斯塔科维奇耳语：'德米特里·德米特里耶维奇，演奏得太差了。'于是肖斯塔科维奇转头对涅高兹说：'您说得对，海因里希·古斯塔沃维奇，太精彩了，极为出色。'涅高兹意识到他的话被听错，就又重复了一遍。'是的，'肖斯塔科维奇嘟囔说，'这很差，简直差极了。'"

但是我更愿意想象，他从更为相称的奥林匹亚山巅的高度重复歌德 1824 年与艾克曼对话时讲过的话，虽然肯定要添几分讥讽口吻：

"我出生的时代对我是个大便利。当时发生了一系列震撼世界的大事，我活得很长，看到这类大事一直在接二连三地发生……因此我所得到的经验教训和看法，是凡是现在才出生的人都不可能得到的。他们只能从书本上学习上述那些世界大事，而那些书又是他们无法懂得的。"①

　　我也能想象到他附和歌德的因果判断，感到他自己的音乐相当充分地表达了同样的看法：

　　"今后的岁月将会带来什么，我不能预言；但是我恐怕我们不会很快就看到安宁。这个世界上的人生来就是不知足的；大人物们不能不滥用权力，广大群众不能满足于一直不太宽裕的生活状况而静待逐渐改进。"

<div style="text-align: right">本文刊登于《留声机》杂志 2006 年 7 月号</div>

---

① 歌德与艾克曼对话引用朱光潜译文，《歌德谈话录》，人民文学出版社，1978 年 9 月。

# 旌旗残破，胜利落空

——阿什肯纳齐谈肖斯塔科维奇交响曲

爱德华·瑟克尔森（Edward Seckerson）访谈皇家爱乐乐团（Royal Philharmonic Orchestra）的音乐总监。

伦敦的上下班高峰拥堵也可能是件好事呢。阿什肯纳齐（Ashkenazy）的日程安排过于繁忙，访谈只有利用路途时间在车内进行才有可能，可是我们从沃尔瑟姆斯托音乐厅到希思罗机场这段路走了90分钟。我从来没有过像这次对每段堵车都心怀感激。我们的交谈内容，有些可供发表有些不供发表，涵盖了莎士比亚、东西方政治，直到他仍在不断进展的指挥事业的潜在曲目。提到巴德音乐节引起他对埃尔加的《法斯塔夫》的兴趣，询问我对该作品的评价，他是不是应该深入研究？热心征求他人意见是典型的阿什肯纳齐作风。他非常赞赏埃尔加的《小提琴协奏曲》，但是仍然表白对沃恩·威廉斯的音乐更能感同身受。他准备尝试他的一两首交响曲，对《第五》尤其钟爱。我们花了

一些时间谈论他的下一步录音，有些已经完成有些正在筹划，这些项目包括与克利夫兰乐团（Cleveland Orchestra）进一步合作演绎理查·施特劳斯的《阿尔卑斯山交响曲》和《提尔的恶作剧》、舒曼钢琴曲第四卷、肖斯塔科维奇和普罗科菲耶夫的《大提琴奏鸣曲》以及后者的《交响协奏曲》和《小协奏曲》[大提琴独奏均由林恩·哈雷尔（Lynn Harrell）担当]，还包括与加夫里洛夫（Gavrilov）合作录制斯特拉文斯基的《春之祭》（钢琴四手联弹版），这是很吊人胃口的曲目。他还将继续录制肖斯塔科维奇的交响曲，继与皇家爱乐演绎关键性的《第五交响曲》引起关注之后，他们将合作第一、四、六和十三[由布尔楚拉泽（Burchuladze）担任独唱]，还有与鲍里斯·贝尔京（Boris Belkin）合作的《小提琴协奏曲》、与奥尔蒂兹（Ortiz）合作的《第二钢琴协奏曲》。日程怎么会不紧张呢？

肖斯塔科维奇本来就是这次访谈的重点。在沃尔瑟姆斯托音乐厅，《第一交响曲》《第六交响曲》的录音都已稳妥搞定。我在现场听到《第六》的最后录制阶段，随着粗野的终曲乐章做最后冲刺，我回想起有一段时间这曾经是肖斯塔科维奇构想中的" '回忆列宁' 交响曲"，还回想起当权人士如何对它感到失望，还不要说被它冒犯，因为在《第五》受到全面"肯定"之后，人们期待一座座里

程碑那样的再接再厉，不料却莫名其妙出现一首三个乐章的杂凑——开始的长篇悲剧性慢板乐章忽然之间不明不白被接连两首喧闹的谐谑曲搅了局。让我没有想到的是，"列宁交响曲"的说法对阿什肯纳齐是一件新闻，他也同样不了解1939年《第六》首演时实际收到的反响很冷漠，事实表明当权人士不赞成它的玩世不恭态度。"这真是非常有趣了。我知道《第六》的终曲乐章基本上是在吐舌头做鬼脸。肖斯塔科维奇憎恶那些廉价的'娱乐轻音乐'和宣传进行曲等等党所看好的东西。他写这个乐章是表示对那类音乐以及相关一切的鄙视。"（《第九》结束时的所向披靡的进行曲是另一个很好的例子。）"但是党委会的人缺乏鉴别力，以至于一首交响曲能像《第六》那样，结尾让他们认定是乐观向上，就心满意足了。你提到的情况非常有意义，扩充了我对《第六》的背景信息。我一定要和马克西姆[①]谈谈此事。"

我们就此把话题转到规模宏大、构思大胆的《第四交响曲》。在一点间歇时间里我首先想到，在《姆钦斯克县的麦克白夫人》的厄运到来之际肖斯塔科维奇将它撤回，假如没有这样，斯大林的审查班子会怎样对付这部作品。

---

① 即马克西姆·肖斯塔科维奇。

每次听它，我都会因为其中卓有勇气、丰富多样的音乐思路感到耳目一新，经常是若干非凡思路接踵出现争夺你的听觉。当然，这里肖斯塔科维奇比在任何其他地方都更明显表现出对马勒的很大借鉴：那些宏大的乐队态势，还有犀利的戏仿感觉（我们可以在狂想曲式的第一乐章和马勒《第三交响曲》之间找到可对应之处，还有开始处阴森的如皮靴跺地的进行曲纯粹就是马勒《第六交响曲》的感觉，等等）。阿什肯纳齐基本上表示同意："是的。第三乐章开始处的葬礼进行曲在很大程度上是马勒手法，让我联想起马勒《第五》的开始乐章。但这远远不止是戏仿。相比之下，第一乐章的假再现部（quasi-recapitulation），也就是木管组吹出开始主题的一个滑稽变形（他哼出曲调为我演示），是纯粹的戏仿。这就像木偶，意思就是说整个苏联社会不过是一具受最高统治集团摆弄的木偶。他好像在说在苏联我们不是自己命运的主人。这些就是严峻的现实。"这些严峻的现实在这首交响曲的不同寻常的结尾处演变成了危机。在似乎不堪重负的定音鼓固定音型的节奏下，胜利气氛的 C 大调终于被越来越强大的不协和音所阻断：旌旗残破，胜利落空。

"说得好，胜利落空，我要记住这个说法。你说得对，这是最终无法赢得的胜利。当然，这首交响曲的结尾完全

是绝望的。还只在这个年纪，还只是刚刚踏上生命路途的年轻人，肖斯塔科维奇就已经知道了。这多么感人，完全无可避免，在短瞬的一闪中他窥见了自己的未来，在弦乐持续长音上钢片琴回响，小号的呼唤就像《最后岗位》①——死亡的呼唤。像我总说的那样，隧道尽头没有光亮。什么都没有。"

我提出一个问题，有关第二乐章末尾出现的奇异的打击乐段落。它所塑造的形象，听过以后永远不能忘怀，而到后来，虽然稍有变化，它又在《第二大提琴协奏曲》和《第十五交响曲》中出现。人们难免想到，这是不是肖斯塔科维奇付出很大代价终于赢来了笑在最后？过去遭受的一切不公正待遇到此全部翻盘？

"可能的。可能的。这就像屋顶上的骷髅之舞，对不对？这中间暗示着太多东西：反讽、嘲笑、死亡，甚至说不定也包含着生命的律动……《第四交响曲》向外透射出很多奇妙非凡的想法，但是它本身是一首非常不完善的作品，欠缺规范与形式，肖斯塔科维奇知道这一点。"

这样说来，既然在充满灵感但却杂乱无章的《第四交

---

① 《最后岗位》（*Last Post*）是一首军队中司号兵吹奏的曲目，标志任务完成。自 19 世纪以来，英国军队在为殉职将士举行的葬礼上，都吹奏这一曲调以示最后的致敬。

响曲》之上成长出《第五》所具有的秩序与高度完美，那么"一位苏维埃艺术家面对公正批评作出的回答"这句宣言，虽然现在被当作笑话，会不会包含哪怕一丝一毫的实情呢？阿什肯纳齐认同这种可能性，虽然他绝不低估那句话所包含的嘲讽。《第五》的猛冲猛打的尾声本身就表明反叛态度——它像是在说："对对对，我在学习，但不是向你学！""当权人士认为它是善意的表达胜利，是欢庆。但是《第五交响曲》结尾处的胜利完全是空洞的：都是些不断重复的 A 音和尖叫一般的小号。音符与音符之间没有任何东西，是抽干血肉的音乐。这就是为什么肖斯塔科维奇认为稍慢的速度更为可取。但实际上在稍快的速度下听起来更好一些。听了伯恩斯坦在 CBS 的录音，你就会明白我的意思，我认为那是非常好的充满张力的演绎。伯恩斯坦和纽约爱乐（New York Philharmonic）在莫斯科演奏这首作品，肖斯塔科维奇认为很好，但是唯独不喜欢结尾的处理。他对马克西姆说明了这一点。现在我无法做到像我的同行罗斯特洛波维奇演奏的那样慢，我发现那样做让铜管变得疲劳，声音就不好了。我认为这里存在一种非常行之有效的折中办法……"当然，欲知详情应该去聆听阿什肯纳齐在 Decca 的录音。此刻阿什肯纳齐又回头谈了谈《第四》的疑难之处："这里的挑战是要让它具有一定的边界，

让听众不会觉得不知何去何从。你知道，这首作品有很强的段落性，而我真的不认为应该设法把这些段落'胶合'在一起。你必须要当心不要在各个段落内部过于发挥。它们的节拍应该有所关联，而且还一定要保持向前进的感觉。由这之中形成一种整体感。这对第一乐章尤其重要，如果你不能保持它前进，不能保持它的势态，结果就会变成一盘散沙了。面对每一首肖斯塔科维奇交响曲，指挥家遭遇的挑战都是不同的。

"例如《第六》，开始的乐章缓慢而漫长。但是你不可以让它稍快一点以使听众容易接受，这不是解决办法。它必须慢，而且非常慢，捷径是没有的。但是如果你在内心积聚足够张力，如果你充分把握这首作品的意图，也有足够的持久力，那么你就可以保持乐队的注意力从而也就让听众保持注意力。我总是将这一乐章理解为苏联社会中作为个人的艰难困苦……后两个乐章的挑战更多是技术上的倒不是意念上的，当然前提是你必须有那种反讽意识。节奏很难掌握，有很多弱起拍段落、很多让演奏员非常紧张的独奏片段。所以作为指挥，你一定要提供最好的后援，自始至终毫不犹豫，保持拍子干净利落。"

迄今为止阿什肯纳齐公开演出了15首交响曲中的八首，也就是第一、二、四、五、六、八、十三和十四。在

其余各首中，他对《第十》丝毫没有保留，认为它是重大作品，"形式完美，构造完美，任何东西既不多也不少。"（他在莫斯科现场聆听了姆拉文斯基指挥的首演，非常珍视那次记忆。）他对《第二》和《第三》没有真正的兴趣。《第七"列宁格勒"》有它的抽象性，有它的力量，但他似乎也没有给予它优先地位（"就其主题而言，我不认为它具有很大吸引力。"）。他认为《第十一》《第十二》，尤其后者，是这位作曲家用心良苦完成党的任务的具体实例。他对这两首都不抱太多热情，但仍然补充说："话说回来，肖斯塔科维奇有这样不可思议的才华，他能够让本来不是什么好曲子的东西变成好曲子，假如你明白我的意思的话！而且它们确实使得他可以走出下一步，写作《第十三》。"

《第十三交响曲》首演之际阿什肯纳齐正在美国。现在我们知道那场演出在演与不演之间只有一念之差。赫鲁晓夫和中央委员会做出很大努力要取消它。他们找了肖斯塔科维奇和叶甫图申科，后者就是创作歌词的那位年轻诗人，他的《娘子谷》直言不讳，是争议的焦点。他们找了指挥家基里尔·康德拉申。"康德拉申当时已经是党员，但是他回答说看不出那首作品有什么特别错误的地方。它由一位忠诚的党员创作，将由一位忠诚的党员指挥上演。

他说，讲实在话，部分歌词提到了我们国家过去的缺点，这正是为着将来而吸取教训。一个诚实的社会是能够批判过去所犯错误的。他就这样替这首交响曲做了辩护。他们又想其他办法，找到了男低音独唱演员，责令他请病假。而实际情况是这个人打电话给康德拉申说：'我是一个热爱祖国的真正爱国者，因此我不能参与这样的演出。'康德拉申回答：'那要取决于你的爱国主义概念了。我持完全不同的理解，我认为演出这首交响曲是我的职责。'结果那位男低音正好有一个替补，名叫维塔利·格罗玛斯基（Vitaly Gromadsky），这个人不因此而退缩，演出当晚他出来唱。这是一个何等的场面。你大概是知道的，演出节目单上没有提供唱词，第二天《真理报》未发表任何评论文章。然而当晚极高水平的听众对之报以狂热的欢迎。我已经说过当时我在美国，我回去以后设法找到了一份演出现场的私人录音。1963年我彻底移民到西方以后，一位朋友帮我将它转成光盘。这是我珍爱的录音。"

《第十三》的第二次上演是在首演过后近两个月的1963年2月10日，为了免遭罢演之苦（独唱演员肯定又将"染恙"），叶甫图申科奉命修改《娘子谷》诗句，淡化对苏联反犹主义的谴责。修改后的诗句告诉读者俄罗斯人与乌克兰人和犹太人一同遇难以表明他们团结一致反抗

纳粹。这样的改动对于作品本来的基调和延伸的影响微乎其微，当然更不涉及这首交响曲所借助的其他痛击要害的叶甫图申科诗作。"《第十三》的重要之处很大程度在于那些诗句，自不待言其音乐又大大强化了唱词。像肖斯塔科维奇一切作品那样，《第十三》所触及、所反映的是他在其中生存、工作的社会。他在一切可能的地方赞誉那些苏联人士，他们敢于站起来反抗无所不在无孔不入的权威。我们可以以此概括他的所有作品的主题与背景，而这尤其适用于《第十三》，因为其中的诗句已经再明确不过了。我们可以说这是标题音乐，同时又远远不止是标题音乐，就在于这首作品最终超越了诗句及其话题，创造出它独具的氛围与情感。"

肖斯塔科维奇心情不好有多严重？罗斯特洛波维奇曾回忆几次在深夜接到电话："斯拉瓦[1]，你必须马上来看我。马上来，我需要你。"他会立即前往，猜测某种危机事发，但到达以后，有可能一言不发，默默静坐长达 15 分钟。然后肖斯塔科维奇会站起身，对他的来访表示非常非常深切的谢意，年纪较轻的罗斯特洛波维奇便告辞离去。只要来访者人到了，就足以得到解脱、重获信心。这有可能吗？

---

① 斯拉瓦（Slava），罗斯特洛波维奇的昵称。

"是的，我相信其真实性，这不会是罗斯特洛波维奇杜撰。肖斯塔科维奇极端需要人的温暖。从童年时起，他就是一个神经质、超级敏感的人格，而他的生存经历更让他变得戒备重重。他度过了最困难的一生，而作为这样一个天才——我判断他的最好的创作完全是天才之作，作为这样一个天才，受到他所受到的那种待遇，我认为是不可饶恕的。但是那些党棍根本不懂得这些。他们不知道什么是生命的真实意义，也不知道生命的最重要的道理。他们是一批庸才，在革命和变动的过程中攀至一个陷入混乱的大国的上层，然后就以庸才的能力统治国家。庸才极少有可能理解天才，极少数的萨列里[①]有可能辨识何为伟大，也没有承认它的勇气。"

但是肖斯塔科维奇毕竟选择留在苏联，甚至产生过去其他地方生活的想法这一点都值得怀疑。"是的，我也不相信他有过这种想法。这是他的地方，他的根在这里，他属于这里。你知道，对于一位其创作成果与其直接环境紧紧绑定在一起的作曲家来说，一旦脱离他的环境，产生音乐灵感的冲动就可能随之消散。他的灵感直接来源于他所

---

① 安东尼奥·萨列里（Antonio Salieri，1750—1825），莫扎特同时代的著名作曲家，竞争对手。相传他认识到自己才能不及莫扎特，而心生嫉妒，设计陷害莫扎特。这个故事因著名电影《阿玛迪乌斯》（*Amadeus*）而广为人知。

处的总体环境，来源于他身边的事件与烦恼。所以他完全可以直觉意识到，如果去其他地方居住，就可能失去存在的目的，很可能创作也因此而枯竭……我们每个人在生活中都多多少少有同样的经历，这一点你知道，但是如何消化、如何让我们的生活与之相适应，却完全因人而异。这才是区分我们每一个人到底是何种质地的关键所在。像我已经说明的，肖斯塔科维奇的音乐在很大程度上是苏联社会的产物，但是他的音乐超越了环境，成为全人类的——永恒的。这就是天才所在，也就是将个人体验崇高化的能力。其他苏联艺术家，在肖斯塔科维奇生活的时代，有与他相类似的经历，但正因为他的质地、他的基因、他的与生俱来的天赋，无论是什么，他做到让这些经历与其他人相关联。说到底，我们谈论这些社会问题这些非正义都并不真正重要——音乐出自他之手，传达如此有力如此重要如此直接的信息，无论哪里的人民都能理解，他们理解其中的人道主义。"

本文刊登于《留声机》杂志 1989 年 12 月号

# 探索肖斯塔科维奇交响曲的真谛

——尼尔森斯谈肖斯塔科维奇交响曲

拉脱维亚指挥家安德里斯·尼尔森斯（Andris Nelsons）有在苏联社会中生活的亲身体验，菲利普·克拉克（Philip Clark）认为这让他成为录制肖斯塔科维奇交响曲集的理想人选。

拉脱维亚于 1990 年脱离苏联宣告独立，年仅 12 岁的安德里斯·尼尔森斯看到了一个世界，与先前别人让他相信的截然不同。列宁不再是偶像。斯大林滥杀无辜的历史成为亟待解决的问题。在教堂宣示基督教信仰现在得到允许，同时人们还认识到贝多芬《第九交响曲》从来都不是鼓吹资本主义的宣传工具。甚至有一天，一个男人出现在尼尔森斯家中。原来那是他的祖父，"失踪"十五年，实际是被送去了西伯利亚。尼尔森斯告诉我"那段经历是他绝口不愿提起的"。我们当时正要开始讨论他的最新录音项目，其内容将由 DG 公司分为五个专辑陆续发行，大标题就定为"在斯大林的阴影下"。

首次发行将在本月（即 2015 年 8 月）末，它的曲目勾

画出这段历史的轨迹。作曲家与官方政权成为对峙双方，肖斯塔科维奇了解到他所面临的厄运是何等深重，作为这一事件的标志，尼尔森斯推出的第一首乐曲是歌剧《姆钦斯克县的麦克白夫人》中的帕萨卡利亚——1936年《真理报》将这部歌剧批判为"小资产阶级形式主义"，从那时起我们便有了面色如土、目光茫然、不时抽搐、接连吸烟这样一个肖斯塔科维奇之谜。十七个年头过去，到了1953年，身影一直在《真理报》那篇未署名文章背后徘徊的斯大林去世了，当时的肖斯塔科维奇正在创作《第十交响曲》，这部作品就与帕萨卡利亚合辑构成这张首发CD。然而这首《第十》，尼尔森斯告诉我，依然布满象征意义与和声处理上的欲言又止。红色谎言的迷雾渐渐散开，但是下一步究竟怎样，什么是新常态，还远远不能定论。

　　《第五》和《第九》将合辑发行，形成独具一格的配伍。《第五》固然是因袭了传统交响曲架构，但是作为对斯大林批评的回应，其语汇处处是尖声重复和隐秘代码。《第九》却在不断跳跃，爽脆的活力遍布五个乐章，表现出肖斯塔科维奇故意无视在贝多芬、布鲁克纳、马勒身后人们对"第九交响曲"应该如何表现所抱定的普遍期待。《第五》一般总是赢得喜爱，但是明显不负责任的《第九》让统治当局对他的真实意念再次产生疑问。这两部交响曲都很高明

地做到了在明显的表面意义之外另有所指。

肖斯塔科维奇的重头战争交响曲将作为后续，首先是《第八》（《哈姆雷特》影片音乐将作为合辑），而到了2017年下半年他将完成《第七》，再接着是明显感觉患上了精神分裂症的《第六》以及与之合辑的《李尔王》影片音乐组曲。这一录音项目即告完成。

现年36岁的安德里斯·尼尔森斯表现出无限精力。访谈的地点是他在伯明翰逗留的酒店，而访谈的第二天他就要率领伯明翰市立交响乐团（City of Birmingham Symphony Orchestra）以音乐会形式演出《帕西法尔》，完成他在2008年就任该团首席指挥时提出的兼顾大型歌剧风格的诺言。尼尔森斯的新乐团是波士顿交响乐团（Boston Symphony Orchestra），他于2013年被任命为该团的音乐指导，这次就是与他们合作录制肖斯塔科维奇的作品。但是目前他又和另一个极为诱人的乐队职位有些牵连，也就是柏林爱乐（Berlin Philharmonic）的首席指挥。伯明翰、波士顿、柏林，这不又成了三B么？尼尔森斯的团队事先有约，他们的人在这次访谈中不会介入有关柏林任命的任何推测。但是尼尔森斯谈到了比他年长40岁的另一位伟大的拉脱维亚指挥大师马里斯·杨松斯（Mariss Jansons），我确实想知道如果一位拉脱维亚指挥家领军柏林爱乐，会

不会带来正义得到伸张的欣慰。"杨松斯赢得卡拉扬比赛第一名,接到邀请去柏林做他的助理,"尼尔森斯回忆这件事时情绪十分沉重,"但是当局说'你不能去',不准许他离开苏联演出。这就是那个政权怎样拿一个人的生活与事业当儿戏。"[此次访谈过后几周,柏林的任命确认由基里尔·佩特连科(Kirill Petrenko)获得。]

尼尔森斯并不是第一位从一度是苏联阵营的那片土地前去领导波士顿交响乐团的指挥家。谢尔盖·库塞维茨基(Serge Koussevitzky)1904年离开了革命前的俄罗斯故土,他在波士顿的二十五年任期(1924—1949年)内所取得的成就为现代交响乐团立下了标准。1970年波士顿交响乐团为DG首次录音,由迈克尔·蒂尔森·托马斯(Michael Tilson Thomas)指挥录制了艾夫斯的作品,那时库塞维茨基时代已经成为过去的记忆。乐团与唱片公司双方协同努力,约胡姆(Jochum)、小泽征尔(Ozawa)、库贝利克(Kubelík)、朱里尼(Giulini)、斯坦伯格(Steinberg)的录音与DG和另一个中欧乐团的合作关系难分上下。

尼尔森斯和波士顿交响乐团是否有了共同计划,要有意识地重振与唱片公司合作的往昔黄金时代呢?我倒不希望这样。如所周知,在尼尔森斯的前任詹姆斯·莱文(James Levine)任职期间(2004—2011年),乐团只与

一家主要唱片公司制作过一版录音 [彼得·李伯森（Peter Lieberson）的作品]。但是现在不是感情用事的时候。我们应该允许尼尔森斯的肖斯塔科维奇录音花时间确立地位，让这位自己也是在苏联阴影下成长起来的指挥家在明晰的时空透视中做出贡献。

"肖斯塔科维奇的音乐当然与在他周围发生的每一个事件相关联。"当我问到他在艰难环境下生活过的第一手经验如何影响了他对这位作曲家的看法时，尼尔森斯说了这些话。"你无法回避与政治的关联，但是我仍然听到很大一部分音乐是独立于政治的——它们有关于肖斯塔科维奇这位天才作曲家，而无论周边世界发生什么事情。与他同时有很多作曲家也在生活、工作，但是肖斯塔科维奇是独一无二的。将他的交响曲过于政治化，应该说不是唯一解释他的作品的方法。他有他的独到配器、和声，他对交响乐队潜力的洞见，所有这些都是超越政治的。"

我表示意见说，但是他的音乐被说成是不恰当、危害社会、"错误的"，他的音乐就包含了与这种荒谬指责展开周旋的策略。没有人对谱面上的音符作出任何批评。如果官方反对的基点是音符或者和声，事情估计会容易一些——他可以具体在音乐层面加多一些防范措施。但是攻击的焦点是他的作品的立场不符合官方要求，这对他的伤

害就大到没有边际了。

"在《麦克白夫人》事件之后，还有在他被迫撤回《第四交响曲》之后，他与斯大林的关系变成非常直接的个人关系。"尼尔森斯解释说，"关系一词用在这里恰当吗？可以说这是很深层的、人与人之间的冲突。因为当一个人指责一位艺术家说，'你的音乐对我们的时代不够好。'这是莫大的侮辱、莫大的打击。而且还在于尽管肖斯塔科维奇清楚地知道当局并不看好他的作品，他却一直是非常爱国的。他是在革命后的苏联成长起来的，在斯大林的祸害发生之前，他是一个苏联革命事业的相信者。他并没有认为苏联革命是一场灾难就试图离开这个国家。直到某一个特定时刻为止，他一直相信着。

"我也是这样，我也曾经相信过。在学校时我们按宣传口径被灌输一些东西。作为一个孩子我真心相信这些。我的父母知道所有历史但是不可以谈论那些事。直到斯大林宣布肖斯塔科维奇的音乐是错误的从而摧毁了他对制度的信念，直到他把大批人送去西伯利亚的真相大白，肖斯塔科维奇一直是相信的。就像他的《第二交响曲》《第三交响曲》告诉我们那样，在一定时期他是一个真正的爱国者。"

继《第一交响曲》大获成功、声名鹊起之后，肖斯塔

科维奇在《第二交响曲》中启用了以前从未尝试过的写法，在乐队的低音腹地堆砌和声这样的经典写法被盗用去展现某种乐队的坚实特征，结果变成像反胃一样无法控制的声浪翻滚。这首交响曲的结尾是为亚历山大·别济缅斯基（Alexander Bezymensky）的诗篇谱曲，诗意为歌颂革命，措辞强硬如同挥舞铁拳，而在作曲技法上，音乐的开始部分反映出大胆的新颖想法，用到了艾夫斯式的蒙太奇手法以及趋向无调性的和声构造。

"早在 1927 年肖斯塔科维奇就已经将眼界拓展到周边既存事物以外。"尼尔森斯说，"我认为值得寻味的是他的《第二交响曲》和《麦克白夫人》中的深暗色调其实是与当局无关的。肖斯塔科维奇作为作曲家正在踏上探索异类和声与乐队音响的历程，在寻求表达他的心灵的确切方式。显然他是知道马勒的，而且也知道早期勋伯格。"

既然肖斯塔科维奇受到批判，尼尔森斯最早是什么时候知道他的？"其实是从年纪很小的时候，大约 5 到 6 岁。虽然他基本上被禁止，但是他的乐谱仍然可以买到，他的音乐在音乐会上也有演奏，尽管从来没有人提起过他有双重含义，也没有人提起过他的音乐与抗议有关。《第四》和《第八》从来都不上演，但是《第五》和《第七》是经常上演的。尤其《第七》是肖斯塔科维奇的最爱国主义的

作品，反映列宁格勒被包围被攻城的危急关头。肖斯塔科维奇是在为保卫他的家园、他的城市、他的文化而战。这个意义是高于政治的。"

谈论《第十交响曲》让我想起尼尔森斯刚刚提到的一个话题。他说在拉脱维亚宣布独立之时，宣传喉舌迅速做出360度大转弯。资本主义立地成了不容争辩的人间乐园，在社会上强行兜售——"那当然不是什么乐园"，尼尔森斯对我说——我想知道在多大程度上《第十》也同样表达了个人的以及政治上的迷失方向。"它的首演是在斯大林死后短短几个月，而开始写作时斯大林仍然在世。"尼尔森斯回答说，"作为演绎者在这里面临许多问题。解读第一乐章时应该假定斯大林已经死去了吗？在所有那些至暗当中尚存一丝希望吗？还有，在多大意义上第二乐章是斯大林的一幅画像？《第十交响曲》是一个过渡，实际上我有时感到他在斯大林时代创作的交响曲，比后来创作的作品有更多的希望。在《第四交响曲》中的钢片琴被认作是对未来怀有希望的关键表现，尽管色调冷寂。肖斯塔科维奇用到钢片琴总是带有超越的象征。"

我指出钢片琴这件乐器在肖斯塔科维奇的告别交响曲《第十五》中起到的作用，它在这位作曲家的最终交响魔术的背景中屡现身影，说是魔术是因为在这部作品中的实

在素材都是肖斯塔科维奇向别人借来的，诸如罗西尼、瓦格纳、马勒等等。其余都是妆点，留下似有创意的幻觉，好像说是兔子来了，却始终躲在帽子里坚决不出来。"临近终局，肖斯塔科维奇反观自己，也与死亡直接对视。"尼尔森斯说，"《第十四》《第十五》两首交响曲、《第二小提琴协奏曲》，都是关系到现世生命之后的境界。对比《第十》的谐谑曲，那里写的是夸张的幽默，暗示出佯作癫狂会是更好的选择。那是病态的、不健康的幽默。但是斯大林死后，肖斯塔科维奇也必须想到他自己、想到死亡。即便独裁者不在了，他也没有真正自由到可以写他想写的东西。"

尼尔森斯已经录制过肖斯塔科维奇的《第七交响曲》《第八交响曲》[分别是与伯明翰市立交响乐团和皇家音乐厅乐团（Royal Concertgebouw Orchestra）合作]，而现在这一项目是他第一次有机会借助一个包含广泛、自成系统的曲集来施展他的演绎功底。我这样说当然不是指他还没有制作过非常优秀的录音。我在《留声机》杂志（2014年发奖专刊）的收藏专栏对比了理查·施特劳斯《查拉图斯特拉如是说》的各种录音，尼尔森斯的2012年制作是本人推荐的最佳选择。他与埃莱娜·格里莫（Hélène Grimaud）合作的勃拉姆斯两首钢琴协奏曲（同为DG发行）

具有真正戏剧性筋骨，而他与波士顿交响乐团新近录制、由该团品牌 BSO Classics 发行的西贝柳斯《第二交响曲》已经在西贝柳斯鉴赏圈子中引起轰动。

自从已经录制《第七》《第八》以来，尼尔森斯对这两首交响曲的看法有任何改变吗？他停顿了一阵。"事情总是在变的。可以说我现在从更远的透视关系来看这些作品。《第七》中间那段有名的进行曲，照本宣科并不难，但是从一个纯粹作曲角度去看，肖斯塔科维奇是怎样让它在乐队中扩张起来很值得探讨，它从一个聚积着情绪的背景中逐渐成型。"

那段进行曲也经常让我很有兴趣。肖斯塔科维奇在构思时是否参照过某种模式呢？如果有，熟悉当时环境的听众能否清楚辨识呢？"那是苏维埃进行曲经他想象加工的版本，其中的半音音程完全是他的独创。"肖斯塔科维奇一贯大胆借鉴，我指出，但是他对信手拈来的东西进行加工，直到将它们变成自己的拥有。"《第四交响曲》开始时的弦乐持续演奏，与肖斯塔科维奇用来为他的 DSCH 签名动机配制音响色调的东正教合唱十分相像，"尼尔森斯说，"在《第十交响曲》中他的签名动机刚刚出现时有甜蜜感，甚至稍有几分幼稚。接着经过展开，变成像是用它来敲打斯大林。你死了！D-S-C-H！我告诉你我会挺过来

的！D-S-C-H！即便斯大林已经死去，肖斯塔科维奇仍然不断重复自己的姓名缩写——如果斯大林的传承像传染病一样扩散怎么办？到那时又会怎样？"

我们的谈话从《麦克白夫人》中的帕萨卡利亚起步，已经走过很长的历程，我很想知道，既然《第五》具有全方位的意义，而且遍布谜语，那么不仅要奏出它的音符，还要破解它的模棱多可的潜台词，是怎样一项困难的任务。尼尔森斯唱出它的开始。"这就像一个独裁者声称这里只有唯一一条道路，而与它相对的回答乐句却超越出这一命令。肖斯塔科维奇作为艺术家在尝试进行调解。到钢琴进入的时候就演变为争斗。但是当我们到达尾声时，这里肖斯塔科维奇用到不加颤音的长笛和钢片琴，这是他对未来保持信念的标志，无论是哲学高度的还是实际意义的。

"它的形式非常传统，含有浪漫主义的情感思维。在日本还有其他地方，根据我的真实经验，这首作品都一直是人们想要听到的。但是要正面解读这首交响曲非常困难。第三乐章是那样的具有悲剧性、那样的绝望。终曲想要告诉我们什么？这首交响曲到底应该怎样结束？这样的行进就像在红场上的迈进——是肯定苏联制度的伟大。在《第六交响曲》的后两个乐章中我们听到了这种空洞的欢快音乐，《第五》的终曲也是同样道理，是肖斯塔科维奇在说，

'我不会放弃，你不会赢的。'

"统治当局彻底被肖斯塔科维奇愚弄，这件事大概也不奇怪。他的反讽是甜滋滋的。他的讥笑不像马勒那样犀利刺痛。肖斯塔科维奇是含蓄的，马勒就不同，马勒自己也是某一类独裁者。说到底他是一个指挥家啊！但是肖斯塔科维奇只攻击那些罪有应得的人。他没有辜负时代的期待，他在表达抗议的同时愚弄了他们。而且他还表达了他的艺术见解——他的音乐思想和音乐应该走的方向。"

正当本文草成之时，尼尔森斯已经演过了两场马勒《第三交响曲》，也是与伯明翰市立交响乐团的告别音乐会。他去波士顿，使命当然是联络新听众。"你必须趁他们年轻的时候征服他们！"他说，"一旦人们上了年纪，有了孩子，再要说服他们前去欣赏古典音乐会就越发困难。所以我要直接去学校，告诉年轻人古典音乐可以成为你的终身好友。"对那些步入中年已做父母的人们，显然是已经失去的一代，我们传递什么信息呢？"哪怕一年只能来一次也是好的，请您一定来。听这样的音乐是您的权利。您一定会不虚此行。"

本文刊登于《留声机》杂志 2015 年 8 月号

# 看似无理自有玄机

## ——《第四交响曲》录音纵览

首演在即，肖斯塔科维奇却不得不撤回这部野性的《第四交响曲》。理查德·怀特豪斯（Richard Whitehouse）表示它的疑团仍然会让今天的指挥家一筹莫展。

《C小调第四交响曲》，作品43号，是德米特里·肖斯塔科维奇的最重要、最代表个人意念的作品之一，又在长达四分之一世纪的时间里是他的最无法接触到的作品。自1934年11月起，它的创作经历过几次"推倒重来"，其中付出努力最大但仍被放弃的一次尝试已经写成长达7分钟的引子与快板，预示出一部因循格里埃尔和米亚斯科夫斯基传统的音乐。可能作曲家本人认定类似写法不符合苏维埃精神吧，因为后来我们看到的最终成品，与完成于1934年的加夫里尔·波波夫（Gavril Popov）的《第一交响曲》并列，在苏联交响曲创作的意念超前部分中同为佼佼者。

1936年1月28日，《真理报》在斯大林授意下发表文章否定了肖斯塔科维奇的歌剧《姆钦斯克县的麦克白夫人》，

尽管这样，他仍然又花三个月时间完成了这部交响曲。5月29日，他的朋友伊凡·索列尔金斯基（Ivan Sollertinsky）陪同奥托·克伦佩勒（Otto Klemperer）到他的单元住所拜访，克伦佩勒表示了演奏这首作品的意向。但是原定由弗利茨·斯蒂德里（Fritz Stiedry）指挥列宁格勒爱乐乐团（Leningrad Philharmonic Orchestra）于12月11日举行的首次演出根本没有发生。官方渠道的解释是作曲家要对该作品做全面改动。根据肖斯塔科维奇的亲密朋友伊萨克·格利克曼（Isaak Glikman）出版的回忆录《友谊的故事》（Story of a Friendship，Faber & Faber 2001年出版）[1]所确认，这部作品在乐团负责人雷恩津（IM Renzin）的建议下撤回了，这一举动无疑是迫于党政官员的压力。

虽然肖斯塔科维奇后来谈到过它篇幅太长、过于繁复，但是从来没有否定这部作品。1946年，作曲家本人与莫伊谢·魏因贝格（Moisey Vainberg）曾经在私下范围联袂演奏过它的缩编双钢琴版，所用乐谱也付印出版。大约在同一时期甚至有过一些探讨，考虑是否修改该作品，并按顺序排为"第九"或"第十"交响曲，但是在1948年的"日丹诺夫主义"即重新确立社会主义现实主义原则的运动冲

---

① 中译即《肖斯塔科维奇书信集》，东方出版社2005年出版。

击下，这类取得某种折中的想法又被暂时搁置了。

　　这部交响曲直到 1961 年 12 月 30 日才终于迎来了首次上演，演奏由康德拉申指挥莫斯科爱乐乐团（Moscow Philharmonic Orchestra）担当（原总谱在列宁格勒战火中被毁，后来根据乐队分谱重组还原）。它在 1962 年爱丁堡音乐节期间传到西方，与《第十二交响曲》在同一场音乐会上演出。没有人看不到这首老作品的更高价值，肖斯塔科维奇自己当然知道得更清楚。看来就是《第四》的情感作用帮助他重新聚积创作精力，在同年稍晚投入了创作包含合唱的《第十三交响曲》。

## 总体介绍

　　这首交响曲的曲式不合常规，作为整体难于理喻。第一乐章的速度为中庸的小快板—急板（Allegretto poco moderato – Presto），它并没有完全脱开奏鸣曲式但已背离很远，这里有三个主题推动着一个超长的呈示部，有一个紧凑的、基于第一主题而且速度极快的展开部，还包含一段来势很猛的急板赋格插段（要求弦乐组的乐句处理非常干净利落），最后是一个倒装再现部并导入尾声。第二乐章篇幅较短，速度为稍快的中板（Moderato con moto），有两个主题在这里先后重复出现，形成一首含

有两段三声中部的谐谑曲乐章，有一处第一主题在弦乐组的织体厚密的复调段落中再次出现，保证这里的清晰度对全乐章至关重要。终曲乐章的速度为广板—快板（*Largo - Allegro*），直观看去它结合了装腔作势的葬礼进行曲、托卡塔、一长段嬉笑怒骂的幽默嬉游曲、力争转向 C 大调的结尾段落，最后进入证明 C 小调无法摆脱的尾声。

## 首次录音

由于从写作完成到首次上演相隔了很长时间，肖斯塔科维奇的《第四交响曲》没有像他的《第五》或《第十》等作品那样，从写作完成就开始形成并衍进出一种演绎传统。另一方面，几位在艺术成长过程中对苏维埃体制有或多或少亲身经验的指挥家先后制作了若干种录音。虽然不能说有这种经验就一定意味着他们的演绎比别人的"高超"，但是它通常会增添某种权威性，有助于反映出这部长期被压制的作品，本质上是苏维埃早期年代的畅所欲言的成果。这就指给我们一种评比不同录音的办法，也就是区分苏联的和非苏联的指挥家，而首先要论及的是那位真正开创了这首交响曲的演绎传承的音乐家。

**康德拉申**的经典录音，最近由 BMG Japan 推出立体声转版，效果比原有的 BMG/Melodiya 单声道版本更有改善。

肖斯塔科维奇在莫斯科观看足球比赛。

全曲在瞬间使人振奋的气氛中开场，第三主题（先由独奏巴松引入，随后聚积张力传递给弦乐）出现时，张力递增的一段段曲线被指挥家控制得十分精准。引导展开部的木管组表现出柔韧的客观态度，接下去在赋格插段（录音14'22"）弦乐组来势迅猛，后来一直无人匹敌。

第二乐章表现出灾变临头时的稍作避让，做到恰好适度，在谜语般的尾声中打击乐组进退灵活。终曲乐章到来，康德拉申在葬礼进行曲的最高潮唤发出势态逼人的效果（录音3'05"）。快板段落向前突进致人血脉偾张，嬉游曲的荒诞不羁绝对不会欠缺火候。结尾段落（录音18'32"）刻画得非常有力，严峻的生命终结感步步衰竭最终无可挽回。

这一版录音紧接在首演之后制作，莫斯科爱乐乐团在其中全力投入，言辞不足以表达对他们的赞誉。

**其他苏联指挥家**

**根纳季·罗日杰斯特文斯基**（Gennady Rozhdestvensky）有着冲动易怒的艺术个性，这就已经保证他的演绎不会缺乏效果，然而在毫无顾忌的康德拉申面前，他的处理仍会有说教之嫌。但是第三主题（录音10'03"）堪称神奇，位于展开部的狂乱高潮之后和再现部到来之前的圆舞曲音

乐被处理成若无其事，极其自然。渴望与讥讽相互反衬尤为感人，尽管这里音响效果被人为处理得过于前置。第二乐章在优雅与临危感之间保持住适当平衡。终曲乐章的葬礼进行曲有所收敛以保清晰，快板段落生动展现出什么是音乐演奏中的铤而走险。嬉游曲结合了节拍机般的精准拍点与一种取悦讨好的幽默，在迷醉中销声遁去让位于结尾段落（录音 19'58"）。尾声充满斯多葛与辞世的意念，这里演奏的说服力绝不输于任何人。最后断语：这版演绎，其整体大于它的饶有兴味的各个局部之和。

**尼姆·雅尔维**（Neeme Järvi）的开场果敢有力，但略嫌发闷的音质给它打了折扣，他将第二主题塑造得风度翩翩。在展开部中张力的聚积非常显著，同时还留有余地以便在再现部中继续保持。第二乐章进行得波澜不惊，隐忍不安的情绪被轻易放过表现不足。雅尔维将终曲乐章的葬礼进行曲处理得过于匆忙，致使后来的快板段落冲击过猛，给皇家苏格兰国家乐团（Royal Scottish National Orchestra）的弦乐组造成极大负担。嬉游曲中不同舞蹈形式的对比也应该更多予以发挥，雅尔维还减免了结尾段落的沉重，也错失了尾声的永恒感。就整体而言，雅尔维的演绎比多数其他版本有更好的一致性，但是专注态度不够，特别是终曲乐章。

说到**弗拉基米尔·阿什肯纳齐**（Vladimir Ashkenazy），

他在开场做到的虽说生动但却浮于表面的声音效果也就代表了全曲的表现。在向第三主题过渡的关头，还有进入展开部时木管组乐器的往来互动，这些地方所流露的讥讽，他都未能捕捉其中的细微层次，作为俄裔指挥家令人不解。在急板段落，皇家爱乐乐团的弦乐组显出功力不足，尾声平铺直叙一带而过。第二乐章表现出较好的投入，尤其突出的是第二主题的抒情性的完好铺陈，还有它再次出现时木管组奏出的清澈效果。终曲乐章有多处细部处理的平衡欠妥，快板段落演奏粗糙，高潮部分生硬乏味。动态范围宽是其优点，但不足以补救在见解上这样贫乏的一版演绎。

## 友人与亲人

接着我们来看与作曲家有紧密关系的三位指挥家：姆斯蒂斯拉夫·罗斯特洛波维奇是肖斯塔科维奇将自己的两首大提琴协奏曲都题献给他的人，鲁道夫·巴尔沙伊（Rudolf Barshai）是与这位作曲家的作品密切相关的鲍罗丁四重奏团的创始人之一，再就是马克西姆，他是这位作曲家之子。然而非同一般的关系倒也并不保证与之一般配的见解。

**罗斯特洛波维奇**率领的是国家交响乐团（National Symphony Orchestra），开场无疑符合"规定速度"，但是一种行动迟缓的感觉一直伴随着展开部。到再现部之前，

张力一直受到严谨控制，而再现部也并没有揭示出任何焦灼感。第二乐章的行进清晰顺畅，不时闪现的讥讽与抒情气氛下的不安最终发展出一个钢硬的总结。到了终曲乐章，罗斯特洛波维奇在快板段落猛然转变态度，然而嬉游曲的幽默仍然缺少锐利的聚焦。但他总算是在主要高潮中激发出这部作品应有的物理效应，尾声交织着经受打击与悲愁的情绪。在作为指挥家的罗斯特洛波维奇身上，这种表现倒也时有发生——莫名其妙的东西和富有灵感的东西总是不会彼此相距很远。

**鲁道夫** · **巴尔沙伊**的演绎带来真正的紧迫感，并结合了音响上的实在感。某些乐句处理的微妙层次可能略有欠缺，而第三主题的表达稍有过分，但是展开部进入最高潮时（录音 17'22"）的专注态度十分显著。在再现部，各个主题的汇聚展现出它们在形式上的严整一贯，令人满意。巴尔沙伊捕捉住了第二乐章中的隐忍不安，但是小号的音不准（录音 1'52"），让人分心。第三乐章的行进保持清晰，在第一次高潮中避免狂躁，由此导入斩钉截铁般的快板段落。在嬉游曲中弦乐组的音质过于饱满，但相对黯淡的情绪为尾声到来（录音 20'58"）做好了铺垫，最终尾声在凄凉中悄然逝去。巴尔沙伊对作曲家的权威理解表现得充分到位。

**马克西姆** · **肖斯塔科维奇**（Maxim Shostakovich）采

取一种平铺直叙的处理，随着第一乐章铺开，表情张力并没有过多增长。布拉格交响乐团（The Prague Symphony）表现得体，在赋格插段中弦乐组应对自如，而高潮到来时铜管组却没有必要地留有余地。第二乐章被控制得较细，它的两个主题确实被不断强化的反差区分开来。到了终曲乐章，在葬礼进行曲的高潮中细节变得含混，快板段落因为速度不够没有释放出动能。嬉游曲卓有个性，但是结尾段落带有一种勉强做作，小号的声音孤立挣扎未能融入织体，尾声让人感觉只是在被动地附和这首交响曲的内心狂潮。这让人想起这位指挥家有过多次类似表现——少做干预并非总能带来更大收效。

**非苏联指挥家**

虽然肖斯塔科维奇《第四交响曲》在苏联首演以后很快就被介绍到西方，到1980年代以前却一直很少上演，其原因可能可以归结到这部作品相对于他的交响曲范式又有一些"额外"的东西。虽然今天它已经确立了地位，过去二十年间出现的录音反映出对这部作品的一种一般化的理解，将它似是而非地归属到两次大战之间的交响音乐创作空间之中，这一现象大概也在所难免。

**尤金·奥曼迪**（Eugene Ormandy）的开场危重强势。

费城乐团（Philadelphia Orchestra）奏出的第二主题堪称优雅的化身，只是被枯硬的音响效果压扁了透视感。驱动力控制得令人信服，但是对比康德拉申的录音，弦乐组在赋格插段稍感吃力，打击乐在高潮中的音质绵软。再现部的小提琴独奏非常动人，但是乐章结束时让人感觉过于呆板。在第二乐章中弦乐组的表现挥洒自如尽善尽美，第二主题重现时圆号的参与胜任有余。终曲乐章中向快板段落的过渡表现得极为犀利，但是嬉游曲中的幽默感却过于一般化过于泛指。结尾段落像是在自吹自擂，随后的尾声因为钢片琴明亮突出，淡化了冰寒的气氛。这版录音的价值主要在于它的历史地位。

**安德烈·普列文**（André Previn）在第一乐章听起来没有发挥积极性。展开部开始时他让木管组表现出的不即不离的态度有其吸引力，但是再现部的开始就来得过于谨慎了。第二乐章更是无精打采致使音乐索然无味，在终曲乐章开始时表现出的典雅又违和于当时的氛围。快板段落感觉不够分量，嬉游曲的游动四平八稳。结尾段落有了一鼓作气的能量，定音鼓的准确到位有助于整体效果，但是结尾处应有的震撼却没有发生——芝加哥交响乐团（Chicago Symphony Orchestra）奏出的轻盈织体相对于这首作品的真谛其实是十分冷漠。总之这是一版从头至尾在演绎上缺乏灼见的录

音，和普列文的其他肖斯塔科维奇不能相提并论。

在**伯纳德·海汀克**（Bernard Haitink）棒下，开场时的乐队全奏树立了声部平衡的样板。但是第三主题的表现过于纠结，进入展开部张力迟迟没有到位，虽说伦敦爱乐乐团（London Philharmonic Orchestra）的演奏十分投入。在第二乐章中，细腻的手法毫不减损和声中的苦涩感，只可惜在尾声中打击乐的摆放过远。海汀克在终曲乐章的葬礼进行曲中表现卓越，而在快板段落没有放开以致淡化了辛辣的讥讽。嬉游曲中的精准演奏足以弥补音乐表现上的略感乏味。在尾声中，一层 C 小调的薄雾似乎从弦乐组中弥散开来，形成难以忘怀的氛围。这版录音固然没有将这首作品的特定语汇表现得最好，但催眠术般的凝神专注表现得非常突出，而且录制音响效果在所有版本中是最好的。

**拉迪斯拉夫·斯洛瓦克**（Ladislav Slovák）指挥捷克斯洛伐克广播交响乐团（Czecho-Slovak Radio Symphony Orchestra）为 Naxos 公司录制了这首作品，这中间在乐队织体比较稠密的段落总会伴有某种外来回声似的成分，效果因此变得浑浊。剪辑过程引进了太多的声音，对速度的协调与细节欠缺考虑，在平衡上又把它们摆得非常前置导致问题更为严重。第二乐章的行进表现出足够的目的性，但是必须说第二主题的乐句气息非常乏味。终曲乐章的葬

礼进行曲和快板段落尚有不错的演绎上的聚焦，但是嬉游曲又是索然无味走了过场，最后一次高潮中一只小军鼓没有根据地参与进去。说实在话，这东西售价 5 英镑也嫌太贵。

**伦纳德·斯拉特金**（Leonard Slatkin）在第一乐章的起始追求极端精准。像普列文一样，两人都保持低能量，虽说进入展开部最高潮的冲刺可谓矫健。再现部的行进步履艰难、毫无生气，无法勾起任何不祥寓意。第二乐章漫不经心，它所蕴含的焦灼感得不到充分表现。终曲乐章在一种歌曲似的亲近感中开始，很是怪异，由此再走过相当吃力的快板段落，接下去的嬉游曲更多让人想起华纳兄弟公司的动画片作曲家卡尔·斯托林（Carl Stalling）。结尾段落给人留下鲜明有力的印象，但是最终变得萎靡不振前功尽弃。圣路易斯交响乐团（Saint Louis Symphony Orchestra）的演奏非常投入，他们的声音细节清晰，尽管稍欠锐利，这一长处却无法成全斯拉特金的演绎。

**伊利亚胡·殷巴尔**（Eliahu Inbal）的开场凸显一种异样的斯文气度，这当然与维也纳交响乐团（Vienna Symphony Orchestra）在情感上的轻量级演奏互为因果。他的第一乐章总体来说差强人意，第三主题尤其表现出诱人的感性特征。但是殷巴尔完全忽略了第二乐章的邪恶隐喻，弦乐组在乐章中部的复调段落没有形成张力。终曲乐

章中的各种反差被处理得相对平缓，然而必须说嬉游曲表现出了魅力中的苦涩。最终段落不让人产生释然之感，简单的重复却没有使人重温这首作品中的复杂情感，最终给人留下一种"间接体验"的印象。

**西蒙·拉特尔**（Simon Rattle）从一开场就确保高能量，并在第一主题中指导铜管组与弦乐组奏出比重恰当的机械运作感。第三主题表现得意味深长，同时拉特尔保持驱动力一路进入展开部。弦乐组的赋格插段奋力推出这一乐章的最高潮（录音16'55"），再现部中的动态范围层次被把握到细致入微，虽说声部细节还可以更加明晰。第二乐章在拉特尔棒下让人感觉是马勒《第七交响曲》中谐谑曲乐章的延伸，充满冷嘲热讽、一语双关。终曲乐章开场时的装模作样表现得非常生动，但是快板段落有些过于狂乱。嬉游曲的各个段落都有迷人个性，然后拉特尔放宽气息迎来最后一次巨大高潮（录音18'30"），让人点头称是。尾声交织了斯多葛意念与悲愁之情，很有说服力。拉特尔未必完全把握了这首作品的特定语汇，但他自己的方式足以令人信服。

**郑明勋**（Myung-Whun Chung）又当别论。他将开场快板处理成十分敏捷，很难说符合"中庸"的指示，声部平衡也偏差很大。第三主题又与此相反，来得过于拘谨，临近

展开部还出现驱动力减弱。第二乐章的整体性有所改善，但因为律动过快，和声中的苦涩感没有充分发挥效力。终曲乐章的首次高潮来得十分有力，嬉游曲却说不上有什么机智。结尾段落一味冒险导致含混，尾声几乎没有触及危机四伏的寓意。总体音响效果丰腴充实，但是这首作品所要求的极端动态范围都表现得缺少足够锐利的聚焦。热衷于费城乐团的爱好者肯定应该选择奥曼迪那一版更有个性的演绎。

**最佳选择**

拉特尔的演绎，虽然在这里那里会让人感到这似乎是两次大战之间的一般化的现代主义作品，他的这版果敢有力的录音堪称是非俄裔指挥家目前取得的最高成就。巴尔沙伊的录音，如果单独发行将是非常实惠，售价在 20 英镑左右，无论对谁都是物有所值。罗日杰斯特文斯基的演绎对于这部作品的内在交响性体现得略少，但同时具有绝不应忽视的独到见解，话虽这样说，目前它并不在发行目录上。

基里尔·康德拉申的录音因为 BMG/Melodiya 版权合同过期落入前景不明的状态。当时的再版未注明是单声道，后来才出现更好的 BMG Japan 立体声转版，一旦它在欧洲发行就绝不应错过。我们期待再版，因为它无可取代。这版演绎一蹴而就，确立了肖斯塔科维奇《第四交响曲》作

为现代交响曲形式的最高杰作之一的地位。我们因此看到这位作曲家怎样毫无束缚地追求自己的音乐信念，同样的状态不会再有，因为不可能再有了。

## 入选版本

| 录制年份 | 乐团/指挥 | 唱片公司 (评论刊号) |
| --- | --- | --- |
| 1962 | 莫斯科爱乐乐团/康德拉申 | BMG Japan BVCX-37017（10/71<sup>R</sup>） |
| 1963 | 费城乐团/奥曼迪 | Sony Essential Classics SB2K 62409（9/63<sup>R</sup>） |
| 1977 | 芝加哥交响乐团/普列文 | EMI Double Forte CZS5 72658-2（3/78<sup>R</sup>） |
| 1979 | 伦敦爱乐乐团/海汀克 | Decca Ovation 425 065-2DM（11/79<sup>R</sup>） |
| 1985 | 苏联文化部交响乐团（USSR Ministry of Culture SO）/罗日杰斯特文斯基 | Melodiya 74321 63462-2（已绝版） |
| 1988 | 皇家苏格兰国家乐团/尼·雅尔维 | Chandos CHAN8640（12/89） |
| 1988 | 捷克斯洛伐克广播交响乐团/斯洛瓦克 | Naxos 8 550625（11/93） |
| 1989 | 皇家爱乐乐团/阿什肯纳齐 | Decca 425 693-2DH（12/89-已绝版） |
| 1989 | 圣路易斯交响乐团/斯拉特金 | RCA Red Seal RD60887（6/92-已绝版） |
| 1992 | 维也纳交响乐团/殷巴尔 | Denon CO75330（7/93-已绝版） |
| 1992 | 华盛顿国家交响乐团/罗斯特洛波维奇 | Teldec Ultima 8573-87799-2（11/92<sup>R</sup>） |
| 1994 | 伯明翰市立交响乐团/拉特尔 | EMI CDC5 55476-2（11/95） |
| 1994 | 费城乐团/郑明勋 | DG 447 759-2GH（8/02） |
| 1996 | 西德广播交响乐团（West German RSO）/巴尔沙伊 | Brilliant Classics 6324 |
| 1998 | 布拉格交响乐团/马·肖斯塔科维奇 | Supraphon SU3353-2（1/99） |

本文刊登于《留声机》杂志 2002 年 9 月号

# "……你必须前行，我无法前行，但我仍将前行。"

——《第五交响曲》录音纵览

是艺术解放还是强作欢颜？这位苏联作曲家面对"公正批评"做出"成败在此一举"的答复，戴维·古特曼（David Gutman）围绕着这部作品和它的若干种录音展开探讨。

作曲家罗宾·霍洛威（Robin Holloway）对肖斯塔科维奇持怀疑态度，形容其作品为："如同战舰一色青灰……如同工厂机械重复……没有内在音乐必然性的音乐。"难道我们所有人都被这些作品误导了吗？自从在斯大林大恐怖的高峰期首次演出以来，肖斯塔科维奇的《D小调交响曲》一直不断赢得听众（但是出于何种原因呢？）。它被冠以（到底被谁呢？）"一位苏维埃艺术家面对公正批评作出的创造性回答"的名称，在 20 世纪交响曲中它既是最受欢迎，同时也是谜团最深的一首。围绕它的争论已经在音乐厅和录音棚里持续了八十年。

有一个问题没有争议，那就是《第五》对于肖斯塔科维奇来说是成败在此一举。他必须写出一部整体贯通、情操

高尚的音乐作品，以此重新树立自己在一个专制国家中的桂冠作曲家地位，这无异于入方枘于圆凿。1936年1月斯大林到剧场观看肖斯塔科维奇的歌剧《姆钦斯克县的麦克白夫人》，该作品刻画情欲极为露骨，事后《真理报》发表影响恶劣的编辑部文章《混乱取代音乐》，威胁苏联作曲家尤其是肖斯塔科维奇将"没有好下场"。文章没有署名，但作者是大卫·扎斯拉夫斯基（David Zaslavsky），是一位很有背景的苏联新闻与宣传工作者。所有家庭在大清洗中无一幸免。作曲家的舅舅、姐姐、姐夫、岳母都遭到逮捕，当他的支持者图哈切夫斯基元帅被定罪"人民的敌人"时，他本人很有可能也受到内务部的审讯。1937年5月他还给音乐学家尼古拉·芝利亚耶夫（Nikolay Zhilyayev）弹奏过《第五》的第二乐章，等到1937年11月21日整部作品在列宁格勒首演之日，这个人已经属于失踪者的行列。

那个年代的传闻并不是每一条都经得起追究，但对于这位作曲家不存在可供选择的道路是可以肯定的事。从乌托邦的视角看问题，一切缺陷都要被当成是推动社会走向社会主义目标的正面力量，肖斯塔科维奇在逼迫下不得不以该种方式对待当前现实中的问题，他努力将自己打造成苏维埃制度下的"乐观的悲剧作家"。虽然对《第五》仍然存在一种解读，将它视为一个知识分子从个人所犯错误

中取得教训，成长到超越自我、与人民群众打成一片的涅槃境界，但这不是今天它对我们所具有的意义。再说，各种可能性都表明，即便是当时的听众也未必都对它报以那样的理解。首次演出的重任由**叶甫根尼·姆拉文斯基**担当，这个人不具有政治敏感性，他与列宁格勒爱乐的长久关系当时仅是初起。这部作品如此成功，以至于国家拥有的唱片公司获准为它制作录音。（该曲目唱片目录的一个怪现象是无论姆拉文斯基还是他的苏联俄罗斯后继者都没有在其中占有较好地位。）曾经与姆拉文斯基同事的库尔特·桑德林（Kurt Sanderling）出席了 1938 年 1 月 29 日在莫斯科的首演，他回忆说："第一乐章结束时我们都紧张地留意四周，不敢确定到音乐会结束时我们会不会被逮捕。"第三乐章奏完已经有很多人不再掩饰他们的哭泣。但是说到底，无论这首作品怎样体现了与一个政权展开呕心沥血的周旋，而这一政权生杀在握，既可以授人以最高奖赏也可以处人以极度屈辱，对比它在抽象音乐的伟大传统中占据何等地位的问题，后者很可能更为重要。**迈克尔·蒂尔森·托马斯**提请我们注意它的作曲家不愿意在乐谱中加注有可能具有含混意义的表情记号，并且很有根据地指出这首作品遵从由贝多芬、柴可夫斯基、马勒一脉传承的交响曲框架规范。这首作品符合贝多芬传统的一个不容忽视的

因素，就是它能够反映或者投射不同阐释者的不同价值观。

"为什么我们总要向肖斯塔科维奇讨问答案和注解？"伯纳德·海汀克这样认为，"这是伟大的音乐，他的一切说理都包含其中了。"

## 收敛不协和音

　　紧靠在《第五》之前的《第四交响曲》被扣住不发，直到赫鲁晓夫解冻的高峰期才终见天日，与之相比，《第五》更保守，没有那么色彩斑斓，但是《第五》所采用的话语方式在（1934 年的）《大提琴奏鸣曲》中已有预示。像同时期很多西方左翼音乐家一样，肖斯塔科维奇出于自己的意愿对他的音乐语言做出精简，这种可能性是存在的。方向是回归更正统的四段模式，同时让不协和音有所收敛。第一乐章虽然绝不能说简单，但是跟随它的进程并不困难。其主要主题的轮廓见棱见角，这在同情这位作曲家、急切期待他赢回声誉的同事中肯定是拉响了警报。这些重音突出的姿态式的乐句可以被演绎成危难当头唤起民众，也可以在语气上少些刚毅以引导大家继续向下听。**卡雷尔·安切尔**（Karel Ančerl）建议唤起与克制两者都要有所表现，做法是让小提琴声部在奏出弱起拍节奏型时与低音弦乐器声部有所不同，让前者比后者更干脆一些，而接下去到第

二主题的甜美安抚时又运用稍加流动感的速度不对它进行充分发挥。此处的线条关联到比才《卡门》中的哈巴涅拉，而且在中提琴上显而易见地急切重复，我们有必要在此辨认失恋之苦吗？肖斯塔科维奇难道是在用暗语点出他的情敌、苏联摄影家兼制片人罗曼·卡门（Roman Karmen）？展开部将这些意念转为凶残形象，化作强暴进行曲，在推到高潮时将它们解决到主调，这时的同声齐奏、立下誓言般的第一主题组对于追求果断语气的指挥家们无疑是大事喧嚣的绝好时机。冰冷、冥思的尾声不给人带来任何慰藉，对于指挥家们的细微掌控能力提出了不同的挑战。

小快板乐章的步伐多少可以沉重一些。进场时像是马勒风格的兰德勒舞曲，而结束时是贝多芬风格的戛然终止——乐章中部"冷嘲热讽的"三声中部在这里再度闪现，被横冲过来的尾声碾成扁平。广板乐章是精华所在，让同时代无数听众动容，肯定是肖斯塔科维奇到那时为止写出的最好的音乐。它从平静淡漠推移到在大恐怖时代实际被禁止的情感宣泄。这里有传统俄罗斯东正教圣咏的回声。在乐队安排上肖斯塔科维奇将小提琴分成三组，又将中提琴和大提琴各分成两组。录音技术需要传达这一丰富、多样化的织体，还要让人感到弦乐组非常平静演奏的特殊魔力。有一种做法是在渐渐淡去时突然切入，其首创者大概

是**列奥波德·斯托科夫斯基**（Leopold Stokowski）。

全体铜管组在慢乐章中静默无声，它们奋力反扑昭示终曲乐章的开始，这里 20 世纪的俄式交响乐团的铁刮铁似的音响更能够加剧胁迫力，而西方那些高高在上的人士一直对此乐章非常反感。今天已经不会有哪版演绎还要追求表现党代会胜利召开了。虽说我们怀疑《见证》一书，也就是那本屡遭质疑的作曲家"回忆录"，认为它证据不足，但是肖斯塔科维奇心怀某些不同想法这件事是昭然若揭的。这里的音乐引用歌曲《再生》['Rebirth'（'Vozrozhdeniye'）]，应该是经过一番考虑的，原曲是《普希金浪漫曲四首》作品第 46 号（作于 1936—1937 年）中的第一首。这在排练号 120 也就是这个乐章的忧伤情绪的中段较为明显，后来在摇摆似的进行曲主题中变得不那么明显，而这一进行曲主题可能是表现那位在一幅名画的画面上瞎涂乱抹的"粗人画家"，其主旨在于说明，历经时间考验那些后加的颜料终会剥落，最初灵感的真实原貌必将复现。**阿图尔·罗津斯基**（Artur Rodzinski）是对总谱下剪刀的指挥家，他的三次录音都有删减，好像对竖琴拨动所预示的救赎觉得难于承受。

作品的最终部分有着小提琴分部在高音区魔障般不断重复的 A 音，它们的存在肯定是在打造一个既不气馁也不欢欣的结局。尾声有不同的速度选择（不同版本的总谱上

肖斯塔科维奇和指挥姆拉文斯基。姆拉文斯基指挥首演了肖斯塔科维奇第
五、第六、第八、第九、第十、第十二交响曲。

刊印的速度标记差别巨大，一种为四分音符等于188，另一种为八分音符等于184），但是无论是快是慢，现在形成的一种惯例，即在定音鼓和大鼓一气助推到达最终的同声齐奏时要有一个渐慢，却是原谱上没有明确要求的。"欢乐这档子买卖"在柴可夫斯基《第五》中已经听来有些勉强。被肖斯塔科维奇写成音乐代码的是生存的决心，或许借用贝克特（Samuel Beckett）的说法更为达意："……你必须前行，我无法前行，但我仍将前行。"库尔特·桑德林主张不要流露任何欢庆的提示，略去了最后的击镲。马克·维格斯沃斯（Mark Wigglesworth）很有胆略，他选择偏快速度，在最后35个小节中以四分音符等于160的速度推进，一鼓作气毫无渐慢，以特有的方式明白无误地曝露凶残。

## 《第五》在国外

在英国的首演是1940年4月，虽然指挥家阿兰·布什（Alan Bush）是一位坚定的共产党员，《第五》的进一步普及并没有受到政治因素的主导。比在英国更早两年，美国的无线电广播就播送了罗津斯基与NBC合作的演绎。斯托科夫斯基没有感到任何必要去对终曲做类似删减，他在音乐中找到非常不同的情感处理，同时又不减损"火光"，甚至还动用了表情滑音。《留声机》刊登过对他早期的费

城录音（HMV，9/42[①]）的评论，但主要讨论的是音乐而不是他的演绎。该文章也尤其关注终曲，例如这句话"不，我不认为这是一个好乐章"，传达了大家熟悉的差评。肖斯塔科维奇"大概用力过猛"。有若干种广播录音记录了斯托科夫斯基的晚期活动，其中有一种留存下了他1960年返回费城音乐学院指挥的音乐会。虽然声音效果低保真，但并不掩盖那次演出火光闪烁不落旧套的真面目，尤其还能透出弓法不统一的弦乐组发出的丰满音色。

在德国的首演一直延搁到1946年才由塞尔吉乌·切利比达克（Sergiu Celibidache）指挥柏林爱乐实现。在这位罗马尼亚传奇人物晚年指挥的演出中，他采用的速度是所有指挥家中最慢的，这大概也是EMI在他身后发行的正式录音中没有包括这部作品的原因。**伦纳德·伯恩斯坦**（Leonard Bernstein）的著名历史录音说到底与讲求高超技术的主流演绎性质大同小异，主要是灵活性比其他人更好。他的稳重的开头最好地反映了肖斯塔科维奇的指示。用伯恩斯坦和**伊斯特凡·克尔特斯**（Istvan Kertesz）做对比，在终曲只有一个段落伯恩斯坦更赶一些，克尔特斯指挥的是瑞士罗曼德乐团（Suisse Romande Orchestra），声音质量稍

---

① 《留声机》刊号，9/42 即 1942 年 9 月号。下同。

好但是乐队时有出错。绝对热心者可以设法去听伯恩斯坦1959 年的录制过程（收于 West Hill Radio Archives 发行的"Leonard Bernstein: Historic Broadcasts, 1946–1961"）。

## 反观苏联

有些人认为，在俄罗斯人身上有所缺失的是更高层次上的严肃态度，这种说法自然难断是非。姆拉文斯基 1954 年的录音比较灵捷、紧凑，但是直到很晚才在英国发行。目前更常见的是他 1973 年夏天为苏联电视转播准备的先彩排后演出的录像。姆拉文斯基身穿敞领白衬衫，挥动指挥棍，他对局部细节的戏剧性处理不十分感兴趣，更着眼于打造导向急剧白热化的巨大弧拱。意念中和实际上的色彩都被冲淡，动态范围被压缩。基里尔·康德拉申（HMV，12/85）速度稍快，比较适合第二乐章中马勒式的嬉笑怒骂，但无论怎样看都显得生硬，但是他确实纠正了姆拉文斯基在终曲排练号 127 前两小节的读谱失误。**马克西姆·肖斯塔科维奇**与苏联交响乐团（USSR Symphony Orchestra）合作的黑胶唱片（HMV，5/71）先于其他名声更显赫的同行向世界各国出口，向外界展示了在苏联演奏传统下如何做到竭尽全力推出结局。他后来在伦敦和布拉格（Supraphon，1/98）的演绎都在缓慢中追求极大韧性，甚至不惜流于沉

闷，只照顾谱上的节拍机标记而不计其余。国家出资的苏联－俄罗斯录音系列到了根纳季·罗日杰斯特文斯基（Olympia，5/89）便不再继续，在他的处理中，善感、写实、煽情交混一起，《第四交响曲》毕竟是紧挨着的前身。

## 著名乐团

非俄罗斯人一直有不同侧重，但是在今天声称我们比他们"更懂"不外是一种傲慢态度，肖斯塔科维奇对之根本不会理睬。安切尔知道什么是在集中营幸免于难，当然他进的是希特勒的集中营还不是苏联的。难道我们真的可以批评他的老窖醇香的捷克爱乐（Czech Philharmonic），说他们的甜美进行和讲求细节是因小失大吗？煽情和自我陶醉不属于安切尔的风格。我们有文档记载表明肖斯塔科维奇确实喜爱伯恩斯坦对终曲乐章的偏快处理，他对桑德林决定在这个乐章的开始处采用与之相近的速度也没有不同意见。这位作曲家愿意让诠释者自行做出决定。**安德烈·普列文**和**尤金·奥曼迪**各有一版录音。普列文这位当年的好莱坞局外人为 RCA 录制的黑胶唱片备受欢迎，关键在于 Decca 公司的詹姆斯·洛克（James Lock）捕捉住了伦敦交响乐团（London Symphony Orchestra）弦乐组的带有柔和光泽的音质。虽然说成功主要归功于乐队演奏员的

专业素养，但是 1965 年的普列文比他的常态更有耐心，他在转达广板乐章的毫无遮掩的恐惧感中触及到相当的深度。终曲乐章一路兴高采烈返回故乡，属于《见证》问世以前的常规处理。奥曼迪一直保持费城音乐家的独特音响，只有在最后做得太过分，造成终曲最后的重复 A 音（听起来）就像是钟琴叮叮作响。

帕沃·伯格隆德（Paavo Berglund）和**伯纳德·海汀克**两位大师，无论是通过在总谱和分谱上一丝不苟地标注指示还是通过更加严格地依循原谱，都再次为我们提供了与众不同的成果。海汀克的色泽趋暗的录音棚制作，在已有的处理手法之上又增添了勃拉姆斯式的厚重，它荣获《留声机》大奖，后来一直保持特殊影响力。它在首发时备受好评，会不会是因为在时间上紧接在那本所谓"回忆录"出版之后呢？或许可能吧。海汀克的"不加干预"的做法一直是一种真诚努力，旨在展示这首作品的大规模交响思维的逻辑结构，还有就是他的乐队真是很优秀。

**近期的混搭项目**

数字录音技术的出现与西方对肖斯塔科维奇的再认识正好在时间上重合，这就在世界范围促成《第五》的录音项目大增长，成品多到无法按先后次序全部列举。**叶甫根**

尼·斯维特兰诺夫（Yevgeny Svetlanov）迟至 1992 年仍然恪守苏维埃理想，崇尚豪迈的正面态度，诸如速度这类问题已经无关紧要。**瓦莱里·捷杰耶夫**也是一位爱国者，他有几个选择都具有竞争力，其中包括与他自己的纯正俄罗斯团队在巴黎完成的优质音视频制作。他手臂张合像打旗语似的动作带动出很好的响应（手里那根牙签时而拿起时而放下），已经不再是早先那种易燃易爆的音乐演奏。

有一种现象看似长盛不衰，那就是前苏联阵营的指挥大师与名望相对不错的西方演奏团体混搭合作。**姆斯蒂斯拉夫·罗斯特洛波维奇**选择系统清零重新起步，在所有人当中是走得最远的一位，他改写了谐谑曲乐章中一些乐句，还始终坚持一种相当于"持异见"立场的再度解读，把肖斯塔科维奇的音乐叙述搞成走走停停。如此英雄气概的超规模音乐演奏，也许更适合在现场感受。库尔特·马苏尔（Kurt Masur）（LPO，7/05）步其后尘，不仅选择了一种极端"修正主义"的尾声，还让很长的一段导入慢到了止步不前，这到底是顿然醒悟还是痛不欲生？**鲁道夫·巴尔沙伊**在看法上与他们大同小异，只是做得稍微规矩一些。在反对极端做法的另一面有**弗拉基米尔·阿什肯纳齐**和**尼姆·雅尔维**，前者与还算合格的皇家爱乐合作，比起后者与皇家苏格兰国家乐团合作稍有逊色，但是也不排除这是

为雅尔维录音的 Chandos 品牌音响比较夸张，同时稍有距离感所造成的差别。**马里斯·杨松斯**（Mariss Jansons）几次担当这首作品的演出都深孚众望、有说服力，他作为乐队魔法师的全方位技巧彰显无遗，在他身上绝好体现了姆拉文斯基的传承。《第五》的录音是他与维也纳爱乐（Vienna Philharmonic）联手，被包括进他与不同乐团合作的 10 张碟合辑，杨松斯注入更多空间感，运用丰腴的弦乐音响也比西尔维斯特里（Silvestri）（HMV，9/62）或索尔蒂（Solti）（Decca，10/94）更有目的性。杨松斯的显然的继承人是**安德里斯·尼尔森斯**，他属于对行将解体的苏联和它的强化训练体系有过亲身经历的最后一批指挥。大家都需要原谅 DG 所加的廉价蛊惑副标题"在斯大林的阴影下"。他的波士顿交响乐团演奏十分优秀，虽然流露一些温良性格和特有光泽。

有几位指挥家督促一些名声并不很大的演奏团体做到超水平发挥，当然也显示出一些弱点和局限。马克西姆·肖斯塔科维奇意识到原谱标明的节拍机速度（八分音符等于 76）暗示一个极不寻常的葬礼气氛的中板，**马克·维格斯沃斯和瓦西里·佩特连科**（Vasily Petrenko）对这一点也理解得同样清楚，但是这后二人在保持听众兴趣方面做得更成功。维格斯沃斯的 BBC 威尔士国家乐团（BBC National

Orchestra of Wales）的木管组在需要干脆利落的地方绝不会含糊拖沓，但在有些人听来这版录音的极端动态范围（在一定意义上这是 BIS 的制作风格）过分夸张而且指挥风格欠缺幽默感。如果说他是在效仿罗斯特洛波维奇，为了传递某种"信息"而违背演绎规范，那么维格斯沃斯的总体做法还算含蓄。第一乐章尾声的冰封感让人无法忘怀，正好到达排练号 46 的上行滑奏精准到像是法院取证。（斯托科夫斯基以更柔润的手法也几乎做到同样准确。）临近全曲结束表现出的一个群体经过反复操练达成整齐划一会是多么可怕，比其他任何演奏都更让人慑服。佩特连科的观念不那么极端，他的结果也就比较容易接受。音质没有经过美化处理，在明晰与空间感之间保持很好的平衡，弦乐几乎给人一种粗硬感。经他处理的"负面"结局比一般情况更合情合理。时间再拉近，**曼弗雷德·霍内克**（Manfred Honeck）的演绎引来褒贬不一，他的处理总体更明亮，奏法更有生气，而录音质量极好。新录音继续出现，多数还都标明"实况"。我们有了第一版中国乐团的演绎，即余隆的上海交响乐团（Accentus，8/19），也有了克里斯托弗·乌尔班斯基（Krzysztof Urbański）和北德广播易北爱乐（NDR Elbphilharmonie）的恪守原谱同时大起大落的版本（Alpha，A/18 年），还有**贾南德里亚·诺**

塞达（Gianandrea Noseda）在伦敦面面俱到的表现，以及马克·埃尔德（Mark Elder）在曼彻斯特头脑清醒的传达，后者的附加曲目《普希金浪漫曲》表现出企划者卓有见地。

1940 年代晚期活跃在指挥台上的还有一位非俄裔人士，当时正是斯大林第二次文化整肃运动时期即战后的反"形式主义"运动，而《第五》成为在苏联准许上演的第一首肖斯塔科维奇重大作品。**库尔特·桑德林**后来一直没有录成整套的肖斯塔科维奇交响曲（他的儿子们继承父业，至少有一人已经完成这项工程），但是他接受真传一事无可置疑。桑德林逃离希特勒德国到了东方，与作曲家相识，两人最早在战时的西伯利亚开始交往。罗津斯基曾提供机会请他到美国任职，而他没有可能接受，而更无法想象的是这两位指挥家能对这部作品有共同语言：桑德林的广板乐章比罗津斯基整整长出三分钟。桑德林的《第五》是录音棚制作，他的权威体验与稳重的传统德国学派素养还有东柏林基督教堂（Christuskirche）的优良音响协调一致。任何炫耀或人为干预的成分皆不存在。

**追忆往昔的选择**

**伦敦交响乐团 / 安德烈·普列文（1965 年）**
RCA 82876 55493-2

如果您怀念模拟时代，那时的肖斯塔科维奇也没有被政治化，这是中坚选择。其制作过程捏合了排练与录制段落，最终铸成黄金结果。也许它带有某种外地口音，但是它的广板乐章直击心弦、纯净美丽，很少有其他例子可以与之匹敌。

## 历史选择

**列宁格勒爱乐乐团 / 叶甫根尼·姆拉文斯基（1973 年）**
Parnassus PDVD1204

虽然从技术角度而言有所欠缺，但这是一版非常吸引人的音视频制作，这部作品的最早的拥戴者们在此展现了白热化和筋骨力量，并不流于情感恣肆。其质量比预期更为稳定，又由于姆拉文斯基在纯音频目录中总是一版难求，就让这一选择尤其珍贵。

## 超值选择

**皇家利物浦爱乐乐团（Royal Liverpool Philharmonic Orchestra）/ 瓦西里·佩特连科（2008 年）**
Naxos 8 572167

这是一版超值选择，当然前提条件是您能够容忍临近全曲结束时的机器人似的慢动作捶打。皇家利物浦爱乐在

人们的第一印象中并不属于超级乐队，但是在这里他们的表现是世界级的，极端速度、动态范围、细微掌控都能胜任，而且在织体清晰度上甚至超过了更知名的乐团。

**最佳选择**

**柏林交响乐团 / 库尔特 · 桑德林（1982 年）**
Berlin Classics 0300750BC

这是一版经得起推敲、来自铁幕之内的版本，其面向就是那些认为其他各种选择（甚至认为作品本身）都很容易过分炒作的听众。桑德林综合了不同演绎传统的特征，而在结束时清晰地摆出了反抗的姿态。这些做法无损于整体的"交响性"，而且慢乐章也做到了感人至深。

# 入选版本

| 录制年份 | 乐团 / 指挥 | 唱片公司（评论刊号） |
|---|---|---|
| 1942 | 克利夫兰乐团 / 罗津斯基 | Naxos 9 80266 |
| 1959 | 纽约爱乐乐团 / 伯恩斯坦 | Sony Classical（60 张碟）88697 683 65-2（2/11）；Regis RRC1377（12/60[R]） |
| 1960 | 费城乐团 / 斯托科夫斯基 | Pristine Classical PASC264 |
| 1961 | 捷克爱乐乐团 / 安切尔 | Supraphon SU3699-2（11/68[R]） |
| 1962 | 瑞士罗曼德乐团 / 克尔特斯 | Testament SBT1290；Decca Eloquence ELQ466 664-2（12/62[R]） |

| 1965 | 费城乐团 / 奥曼迪 | Sony Classical 19439 70479-2（6/70[R], 7/20） |
| 1965 | 伦敦交响乐团 / 普列文 | RCA 82876 55493-2（5/66[R]） |
| 1973 | 列宁格勒爱乐乐团 / 姆拉文斯基 | Pamassus DVD PDVD1204 |
| 1982 | 阿姆斯特丹皇家音乐厅乐团 / 海汀克 | Decca 478 4214DB; 475 7413DC11（12/82[R]） |
| 1982 | 柏林交响乐团 / 库·桑德林 | Berlin Classics 0092172BC; 0300750BC（7/94[R]） |
| 1987 | 皇家爱乐乐团 / 阿什肯纳齐 | Decca 421 120-2DH（6/88）; 475 8748DC12（9/07） |
| 1988 | 皇家苏格兰国家乐团 / 尼·雅尔维 | Chandos CHAN8650（4/90） |
| 1990 | 伦敦交响乐团 / 马·肖斯塔科维奇 | Alto ALC3143（9/90[R]） |
| 1992 | 俄罗斯国家交响乐团（Russian St SO）/ 斯维特兰诺夫 | Exton SACD OVCL530（10/94[R]） |
| 1995/96 | 科隆西德广播交响乐团 / 巴尔沙伊 | Regis RRC1075; Brilliant 6324 |
| 1996 | BBC 威尔士国家乐团 / 维格斯沃斯 | BIS BIS-CD973/4（9/99）; SACD BIS2593（10/21） |
| 1997 | 维也纳爱乐乐团 / 杨松斯 | Warner Classics 556442-2; 9463 65300-2（11/06[R]） |
| 2004 | 伦敦交响乐团 / 罗斯特洛波维奇 | LSO SACD LSO0550（3/05） |
| 2007 | 旧金山交响乐团（San Francisco SO）/ 迈克尔·蒂尔森·托马斯 | SFS Media DVD SFS0026; BD SFS0027 |
| 2008 | 皇家利物浦爱乐乐团 / 瓦·佩特连科 | Naxos 8 572167（12/09）; 8 501111 |
| 2013 | 马林斯基乐团（Mariinsky Orchestra）/ 捷杰耶夫 | Arthaus DVD107 551; BD 107 552（10/15） |
| 2013 | 匹兹堡交响乐团（Pittsburgh SO）/ 曼弗雷德·霍内克 | Reference Recordings SACD FR724（2/18） |
| 2015 | 波士顿交响乐团 / 尼尔森斯 | DG 479 5201GH2（8/16） |
| 2016 | 伦敦交响乐团 / 诺塞达 | LSO SACD LSO0802（7/20） |
| 2018 | 哈雷乐团 / 马克·埃尔德 | Hallé CDHLL7550（5/19） |

本文刊登于《留声机》杂志 2021 年 11 月号

# "这人就像贝多芬！"

——毕契科夫谈《第五交响曲》

史蒂汶·约翰逊 Stephen Johnson/ 文

"这人就像贝多芬！"一位柏林爱乐乐团的音乐家一边紧握着我的小臂一边这样告诉我。他当然是在说肖斯塔科维奇，不是谢苗·毕契科夫（Semyon Bychkov）（这时毕契科夫指挥录制《肖五》的时段刚刚结束），但是他谈话中表现的热情可以理解为是对这位现年 34 岁的俄裔指挥家的间接赞许。说到底，毕契科夫不仅要让柏林爱乐信服他给出的阐释，他还必须向他们介绍这首作品并且引导他们认识它的品质。很多英国读者听说柏林爱乐对肖斯塔科维奇的了解其实很有限，大概都会感到惊讶，乐团确实在赫伯特·冯·卡拉扬带领下两次为 DG 录制《第十交响曲》，而且都获得很高评价，但是对大部分乐队成员来说，其余十四首都仍然属于未开垦的处女地。这样说来谢苗·毕

契科夫完全有理由将演奏员的热烈反馈当成是对他本人的肯定。

　　他自己却似乎对此并不看重。事实上，他说，他仍然处于对乐团的音乐水准无比佩服的感受之中，意识不到他个人在项目中起到了何种作用。"我们现在谈论的是一支伟大的乐团，他们可以随心所欲，按照自己选择的方式表达自己，他们的演奏水平高到无法想象。乐团中的每个人，无论座次，都自成一个完善的艺术实体，因此你所面对的是诸多音乐个性汇集而成的大集体，令人难以置信。这可以比作一支庞大的室内乐团。我必须说我稍稍花了一些工夫才了解到怎样才能使他们作为一个整体协调行动，但是这是一种多么美好的状况，一旦熟悉了一首音乐作品，对它有了把握，他们就可以调整自己、互相适应，表现得就像弦乐四重奏中的演奏员。这是一个奇妙的过程！"

　　这是毕契科夫第一次为商业销售制作录音。对于多数青年艺术家来说，这样的首次经历至少让人感到惴惴不安，而他又是与这等级别的乐团完成首次录音，难道他没有胆战心惊吗？"没有，这并不恐怖。这实际上是给予你鼓励，因为我来了，与一个群体一起演奏音乐，而这个群体的水平是可以对那首作品为所欲为的，他们每个人都和我一样狂热地献身于音乐，只要是有关音乐，就不存在次要问题。

这是我的莫大荣幸。我曾经同他们一起做巡回演出。一场音乐会演完以后，坐上大巴、火车，到了餐馆，你知道他们会谈些什么呢？当然是音乐！议题从最细微的细节一直到最宽泛的演绎问题。这些议论总是发人深思。音乐就是他们的人生意义。"

面对一支已经养成了坚实独立个性的乐团，会不会有一种危险，就是他们对一位指挥家对一首作品的个人阐释有所抵触呢？"不，我不这样看。你记得昨晚我们在餐馆与首席双簧管施兰伯格先生（Herr Schellenberger）一起谈话吧？他形容一场演奏用到'令人信服'这一说法。他不会说很'精彩'也不会说很'正确'，他的讲法更值得回味，你看到他们懂得承认演奏一首乐曲可以有几种不同方式，只要一种方式可以让他们信服，那就一定是被接受了。"

毕契科夫离开苏联前往美国至今已有十二个年头，然而他对于肖斯塔科维奇的音乐尤其是《第五交响曲》的态度，仍然保留着一个年轻俄罗斯音乐家的经历替他留下的深刻烙印。毕契科夫曾是伟大的作曲导师伊利亚·穆辛（Ilya Musin）的学生（穆辛自青少年时期起就是肖斯塔科维奇的朋友），又曾担任传奇人物叶甫根尼·姆拉文斯基的助理指挥，毕契科夫学到很多诠释肖斯塔科维奇的精深技巧，而他对肖斯塔科维奇的兴趣或者说对其音乐着迷就还要回

溯到更早。"我记得《第五交响曲》是我最先听到的肖斯塔科维奇作品，从第一小节起就被它牢牢抓住。我记得尤其是被第一乐章第二主题深深打动，那是多么美的旋律，无论听多少遍仍是欲罢不能。然而在离开苏联以后，我发觉无法再听这首作品。有几年时间我好像对之毫无兴趣，从我内心有某种东西在拒斥它。有可能我将它与俄罗斯过于紧密地联系在一起，因而也就与我的极为痛苦的决定出走联系在一起。听那首交响曲你马上就会意识到，写这样作品的人自己刚刚经历了空前的危机。但是如你所知，大约三年前它彻底复原了，突然之间对他的音乐有了不可或缺的需要。从那以来我一次又一次指挥了《第五》，并且还努力扩展视野以接触他的其他乐队作品。尚待探索的空间非常广阔。"

罗斯特洛波维奇曾宣布在终曲乐章的尾声有一处节拍机速度标记是明显的谬误，由此引发了对《第五交响曲》结尾的再认识，影响范围很广。毕契科夫认为这一新的"速度减半"的演绎在音乐意义上更有道理。"这完全改变了它的特征，不仅是改变了结尾，而且改变了整个乐章以至于整部交响曲。这样一来就没有胜利了，这本不应该有。考虑到他在第一乐章和第三乐章所表达的东西，再考虑到终曲的结构，这些都表明它的终结绝对不可能是欢乐蒸腾。

那么我们回归到原本的标记，这一尾声就显得意味深长，相对于整部交响曲而言，各部分的比例就变得完全可以理解。"

我不可能不注意到，对比其他经历类似的流亡者，毕契科夫的言谈不具有那样多的政治性。对于这部作品的"意义"，他表现出不抱有那种以一概全的态度，尤其是一旦涉及到作曲家的政治倾向问题。我告诉他这一观察，他很积极地表示同意，他说："没有人有权力告诉别人作曲家在说什么。你可以提议有什么样的感受以及它是如何表达的，但是你不可以非常具体。这首作品包含很多东西，有很多情感、很多微妙之处。它属于可以让你产生视觉感受的那类音乐，就是说在聆听的同时你可以实际看到各种形象。但是我必须强调这只是我的形象。这首作品如此伟大，它不可能仅被局限于一种阐释。"说到这首交响曲的副标题"一位苏维埃艺术家对公正批评的回答"，他认为一定要将它理解为反讽是不正确的。"这不是一个那样简单化的问题。肖斯塔科维奇在很多意义上说都是革命的后代。他的父母是革命事业的积极支持者，像很多20年代和30年代早期的苏维埃艺术家一样，肖斯塔科维奇也表现出非常振奋，对光明未来怀着希望。我肯定他在起初是一个真正的相信者。正是出于这一原因，一旦《麦克白夫人》危

机到来，他的情感就一定更加纠结更加痛苦。对比他以前受到的高度赞扬，官方谴责对他的伤害、对他的是非观所造成的影响是多么地可怕。我感到，正因为他必须受到那样的折磨——那样来势凶猛的批判以及它注定带来的恐惧与刺痛，他变得远为更加敏感、更加自我反省。这在某种意义上就像贝多芬。我们读海利根施塔特遗嘱，我们读到贝多芬因为耳聋而产生的绝望，读到他意识到再也不可能像正常人一样，同时也读到当他认识到对那一状况无力可施，只有继续前进继续做他必须要做的事情，我们感受到这中间的力量，这是何等的神奇。在海利根施塔特遗嘱之后，他继续写出《英雄交响曲》《第五交响曲》《第九交响曲》等等！肖斯塔科维奇也是同样。身陷重重恐惧，有官方谴责、危及他的生命、遭到同事甚至是好友的遗弃，他深度审视自己，然后写出了这样一首重大作品。接下去他继续完成重大作品，有些成为 20 世纪的最重要最深刻的艺术创作。如果说'意义'，那么这就是这首作品带给我的'意义'。"

本文刊登于《留声机》杂志 1987 年 3 月号

# "每一下棍子都刺骨疼痛"

## ——乌尔班斯基谈《第五交响曲》

克里斯托弗·乌尔班斯基（Krzysztof Urbański）向安德鲁·梅勒（Andrew Mellor）讲述他对该作品有可能是"狂人呓语"的处理。

　　我们讨论肖斯塔科维奇这首生命力最强的交响曲已经满一个小时，我正要伸手去停掉桌子另一边的访谈录音机，克里斯托弗·乌尔班斯基出人意外又为我们的谈话增添了一小段尾声。"你知道，我确实不敢确定你听过这张 CD 以后会作何感想，"他略带笑容这样说，"你可能会觉得那是狂人呓语。而实际上这是我搞音乐的全部原因所在。我憎恶传统。这里还不仅是说音乐传统。总的来说，我认为传统这种东西对于整个人类社会是一种错误。"我们先不必因为乌尔班斯基鄙视传统就作鸟兽散。他向我担保，他对肖斯塔科维奇《第五交响曲》的解读"要比我听到过的任何其他录音"都更接近原谱。传统是错的，肖斯塔科维奇是对的。而且说这句话的指挥家，根据他先前率领的特

隆赫姆交响乐团（Trondheim Symphony Orchestra）的音乐家介绍，是把他的曲目中每一首作品的总谱的每一页都印在脑海里，精准到和复印一样。Alpha Classics 这个月就要推出他指挥的肖斯塔科维奇的这部作品，这是他与北德广播易北爱乐乐团（NDR Elbphilharmonie Orchestra）合作的实况录音。那么在演出时看乐谱了吗？"没有，连排练都没有看乐谱，"他回答说，"不过这不是什么大事。"

访谈是从大事开始的。根据乌尔班斯基的观点，这部交响曲是"肖斯塔科维奇面对周围世界的个人抗争"，描绘了一个人被斯大林政权逼迫到精神崩溃边缘的重压与恐怖的画面。他将《第五》的终曲视为一场竭尽全力的追索，自由在其中一闪端倪（由排练号 108 的小号主题体现），但是证明只是虚幻而已。他称魔障般重复的 A 音（从定音鼓打出的八分音符导出）有"洗脑"性质，还将它所涵盖的动机，这从排练号 121 之后三小节处由单簧管和巴松管虽然弱声但很有寓意地奏出，描写为这首交响曲的"恐怖动机"。

在总谱最后七页上重复奏出 A 音的八分音符一定要清楚地按八分音符等于 188 的速度演奏（注意不是四分音符等于 188）。乌尔班斯基说："这是要确保打在俄罗斯人民身上的每一下棍子都刺骨疼痛。"这位指挥家甚至让易

北爱乐的弦乐组运用斯托科夫斯基式的不统一弓法演奏，以便每个单一音符都拉出同样分量。

　　以上各点孤立看意义不大，只有明白了乌尔班斯基设计最后乐章的环环相扣的速度变化所用到的简明漂亮的数学思考，我们才能把握全貌。"我所知道的所有录音都没有遵守速度标记，姆拉文斯基首开先例，一起步就过快，以至于接下去再想快也快不起来了。"乌尔班斯基说，"开始的地方没有什么悬念，只能是不过分的快板，然后一步步提速，在排练号 98 达到四分音符等于 104。做到这一点就抓住了整个乐章的要领，因为接下去就可以再提速，在排练号 104 达到真正的快板，标明四分音符等于 132。实际上整部交响曲的最快速度是在排练号 111，标明二分音符等于 92。就是说速度几乎是快了一倍，然而脉动却和开始处的四分音符等于 88 基本上是一样的。也就是说音乐越奏越快但还是回到同一个地方。肖斯塔科维奇是在说：无论你跑多快，最终他们总会抓住你。"

　　还有一个与众不同的做法是乌尔班斯基在排练号 111 起的七个小节保持速度不变。"这务必做到。我要的只是在排练号 112 有一个稍稍渐慢，以便过渡到这里的二分音符等于 80。几乎所有人都对此不加理睬，因为要变得非常非常慢。但是这里就是洗脑开始的地方。"乌尔班斯基是

在华沙长大的，柏林墙倒塌时他七岁，但是对苏联政权的耳濡目染直接影响他对这首交响曲尤其是中间两个乐章的解读。他认为缓慢的广板（第三）乐章表现肖斯塔科维奇在祈祷。他说："在苏联政权下，教堂是很多人唯一一处可以忘却恐惧、静心忖度个人生活的地方。所以我相信弦乐组在这里是唱诗班。在倍大提琴我们有俄罗斯东正教的深沉低音，到了排练号 78 是男童高音（小提琴独奏），纯净无比。"同一个旋律在排练号 89 再次出现，形象却成了暴怒，高音有木琴在疯狂敲打。"人们知道这是愤怒的呼号。"乌尔班斯基说，同时介绍说这一乐章在该作品 1937 年首演时就立即返场再奏，"写出比这更愤怒的段落是不可能的，而想想看它用到假设是纯洁男童高音引入的同一个动机。"乌尔班斯基认定后两个乐章是表达"个人情感"，而开头两个乐章是"描写周围世界……就像肖斯塔科维奇坐在窗前向外张望，当然一边吸着烟"。

说到小快板第二乐章，他继续援引个人经历。"我记得在华沙街头到处都是醉鬼，我心目中的这一乐章就是从华尔兹堕落到街头污秽。一夜之间在俄罗斯没有了在典雅的华尔兹下曼舞的贵族，剩下的是喝不完的伏特加。"然而一旦到了分析记谱他仍然非常具体。"在演绎最开始的地方我就要求那种丑陋，那种粗野。到后面肖斯塔科维奇

写了断奏，但在一开始并没有写，这些人提琴和倍大提琴上的音没有断奏，所以必须把它们拉出来。节拍机标记正好点中要害，四分音符等于138。所以这不是急板，不是你在其他很多录音中听到的那样。这里应该奏得相当慢而且要非常清楚地传达这是舞曲。"他将这一乐章的荒诞不经与米哈伊尔·布尔加科夫的小说《大师和玛格丽特》作比较。"布尔加科夫用魔鬼代表某种人类的野蛮力量，让它在荒诞中呈现出来，肖斯塔科维奇的做法同他一样。"

我们这种倒叙式的讨论现在说到了这首交响曲的第一乐章。乌尔班斯基对那种肖斯塔科维奇在第二主题中叙说隐秘恋情的意见持接纳态度（该主题可能是从比才在《卡门》中的咏叹调"爱情像一只自由的小鸟"中"爱情"一词的音符衍生而来。据称作曲家的一位恋人离开苏联去西班牙和一位名叫罗曼·卡门的人同居了）。"有可能他心里想到爱情。还有可能最后乐章的最初的铜管主题是从'斗牛士之歌'衍生出来的。这样的事永远不会有确切答案。"

无论怎样，爱情也好渴望也好都不是第一乐章的主导情绪。乌尔班斯基说："这是严格的奏鸣曲式快板乐章，复杂度在于主题有几部分构成，每一部分均由弦乐引入，引入后都是乐观地上扬，然后再回落下来。这表明肖斯塔科维奇自己并没有卷入他所描写的东西。"

在这个地方乌尔班斯基承认他的演奏比要求稍快。"他写的是八分音符等于 76，这似乎无法承受。每个人到这里都会稍稍快一点因为担心散失注意力。但是肖斯塔科维奇确实要求这里要枯燥。"我提议是不是木管在这里也要吹冷一点。"说得很对。我特别要求双簧管切忌将（排练号 6 前一个小节的）长 A 音吹得温暖。每位双簧管吹奏员都愿意让这个音歌唱。切忌这样做。这里只有一个颜色。或者应该说我认为是黑白的。"乌尔班斯基在这首作品中确实看到颜色：血红。

本文刊登于 2018 年 9 月《留声机》杂志

# 1942年7月19日

——《列宁格勒交响曲》美国首演

这是一部鼓动部队士气的作品，但是它是指哪支部队？

戴维·古特曼/文

对肖斯塔科维奇的评价，总难免非此即彼地从属于两种对立意见之一，而对立双方都有严重的弊端。纯粹派阵营主张在接触他的作品时不与外部事件建立关联，这种观点值得尊重，然而一旦论及舒适的西方民主制度以外的人类生活的性质，他们总是倾向于附和一些轻率断言。修正主义的一派看重肖斯塔科维奇在公众事务的关键时刻表现出的模棱两可，认定他的音乐只有从具体的反抗行为的代码角度去看，才变得让人可以理解。但是无论某人在这两种观点中偏向哪一方，一件不容争议的事情就是《列宁格勒交响曲》不属于纯音乐。虽然有些评论家乐于强调据称是出自肖斯塔科维奇本人的言论，说"这不是关于列宁格勒遭受围城攻打，这是关于已经被斯大林摧毁的列宁格勒，

希特勒只是在火上浇油"，但是就连《见证》一书（即那本所罗门·伏尔科夫捉笔、疑点重重的回忆录，Hamish Hamilton 书局，1979 年出版）也暗示说那部作品所含有的目的之一是为经历战火的国家鼓舞士气。出于这样的原因，这部作品一直体现着与战争的种种关联。作曲家本人有一张作为辅助消防员的照片，画面上显然是他站在音乐学院的屋顶上使用消防水龙，在德军长驱直入进攻苏联的危难时刻，这张照片经报刊转载在国内国外广为流传。还有一段电影记录他伏案作曲。这部作品被题献给"列宁格勒城"，它所唤起的极具代表意义的形象在广大音乐世界激发起一系列重大事件。

肖斯塔科维奇创作这首作品是从 1941 年的 7 月 19 日到 12 月 27 日。8 月 16 日那天他拒绝了第一次向他提出的从被包围的列宁格勒疏散的安排，而在 9 月 3 日完成了第一乐章。第二乐章用了 14 天时间完成，第三乐章用了 12 天。10 月 1 日，他乘飞机到莫斯科，转乘火车到达位于南乌拉尔的古比雪夫（1991 年该市恢复了十月革命前的名称萨马拉）。12 月 27 日他在该地完成了创作。

从 1942 年 3 月 5 日起，这部作品开始在各地首演。3 月 5 日当天的首演是在古比雪夫的文化宫，由萨缪尔·萨莫苏德（Samuil Samosud）指挥大剧院乐队（Bolshoi

Theatre Orchestra）演奏，作曲家本人克服惯常的神志紧张即席致辞。整个过程通过无线电广播传达到国内国外。3 月 29 日举行了在莫斯科的首演，由萨莫苏德指挥大剧院乐队和全苏广播交响乐团（All-Union Radio Symphony Orchestra）联合演奏。这首作品的力量及其宣传价值远远超出预期。4 月 11 日，这位作曲家被授予一级斯大林奖金。总谱的微缩胶卷途径德黑兰和开罗被送达自由世界。

当时的美国媒体猜测纷纭，据称库塞维茨基和罗津斯基都在参与竞争，获取首次演出的授权。古典音乐圈中名头最大的人物阿图罗·托斯卡尼尼当然不甘落后。

托斯卡尼尼当时刚刚和 NBC 修复关系，他对法西斯的强烈反对立场促使他比其他人更看重这首交响曲，他的公司从 1 月起已经开始谈判授权事宜。这一进程使得他与他的同行、指挥家列奥波德·斯托科夫斯基直接发生冲突，斯托科夫斯基对肖斯塔科维奇的音乐是有所了解的，但是他训练乐队的方式方法以及其他各种见解都让托斯卡尼尼十分反感。

他们两人之间在 1942 年 6 月间的通信经常被人引用，托斯卡尼尼并非有意识地写了一些温和的话，例如，"您难道不认为，亲爱的斯托科夫斯基先生，包括您自己在内，每个人都抱有很大兴趣，想听到一位已经上了年纪的意大利指挥家（也是艺术家中最早站出来强烈反对法西斯主义

肖斯塔科维奇（右一）在列宁格勒遭纳粹围城期间曾任辅助消防队员，图为他在音乐学院的屋顶上操纵消防水龙。

的一位），演奏一位年轻的俄罗斯反纳粹作曲家的这部作品吗？"斯托科夫斯基，大概也可以理解吧，接纳了这种说法。1942年6月22日，亨利·伍德爵士（Sir Henry Wood）和伦敦交响乐团率先从梅达谷通过无线电广播演奏了这首交响曲，接着6月29日又在皇家阿尔伯特音乐厅的逍遥音乐会上演出。托斯卡尼尼一直要到7月19日才指挥了著名的NBC转播的音乐会，RCA录音中留下的激情表达是他全力投入的见证。音乐会的第二天，《时代》周刊发表封面文章，在封面上刊印戴着眼镜和头盔的肖斯塔科维奇肖像。在美国文化霸权的早期例证中这成为一个重大事件，当然该作品本身的传奇还远没有结束。

各场演出中最最非同凡响的一次是在被包围的列宁格勒城中。乐队在列宁格勒广播乐团（Leningrad Radio Orchestra）的残存基础上临时搭建，指挥是卡尔·埃利亚斯贝格（Karl Eliasberg），总谱由夜航空运送达，分谱全凭手抄。铜管演奏员必须从前线召回，双簧管演奏员克赛尼娅·马图斯（Ksenya Matus）为了整修乐器，要付的代价是一只将会当作食物被吃掉的猫。尽管困难无比，为这件事毕竟调集了额外配给，1942年8月9日这一天音乐厅里挤满了人。肖斯塔科维奇的音乐通过扩音喇叭传遍全城，还作为显示不屈，也播送到了集结城外的德国军队。这部作品后来

经历数百次演出，它的象征性意义明白无误，到了1946年12月21日它终于由塞尔吉乌·切利比达克指挥、柏林爱乐乐团演奏，举行在德国的首演之时，其意义定是毫无减弱。

然而不是所有的人都为之喝彩。欧内斯特·纽曼（Ernest Newman）就曾经说过，想在音乐地图上找到这首交响曲的位置，直接去看耗时最长、废话最多的坐标位置就好了。这部作品竣工很快，进度相当于创作电影音乐，但这绝不意味着这中间写进了任何不够白热化的东西。构建音乐作品，肖斯塔科维奇总是十分用心使它们（在表面上？）符合社会主义现实主义审美标准的信条。第一乐章以一个刚毅挺拔的C大调主题开始，恰如其分地表现热爱和平的苏维埃人民，第二主题组所表现的感人的淳朴与在高音区翱翔的弦乐写法应该不会涉及言不由衷的问题。

独奏小提琴回应着田园诗般的高音木管吹奏，这时恬静的氛围淡去，小军鼓偷偷摸摸开始敲响。起初仅仅勉强可以听到，而且善恶难辨，接着开始重复，每次重复都让模拟咆哮似的声音倍加声嘶力竭。阿拉姆·哈恰图良（Aram Khachaturian）曾经回忆听肖斯塔科维奇在钢琴上弹奏这部作品，当弹到这一段时神情不安地说："请多多原谅，如果您觉得这似乎是拉威尔的《波莱罗》。"还有一种说法是，因为这段旋律本身援引了雷哈尔的《风流寡妇》中"到马克

西姆去"（'Da geh' ich zu Maxim'）的曲调，所以是作曲家在摆弄自己的儿子马克西姆的名字，构成一则只有内行人能懂的文字游戏。众所周知巴托克对此段落很不买账，在自己的《乐队协奏曲》中丑化奚落它的写法，但是面向广大听众揭示邪恶势力的暴戾凶残难道还能有更好的办法吗？再现部的到来运用了非常粗粝的手段，老一辈苏联评论家们一致解说这是表现俄罗斯战胜入侵者的超人力量，是入侵形象的各种变换积累起来的压迫被原始主题中的传统俄罗斯风格的升四级音击垮了（在第一乐章开始出现的升 F 音具有极大潜力，而且展示经典俄罗斯风格）。有可能他们都说得不对，但说到底我们不得不感到这里有着至关重要的因素，使得如此辉煌的音乐表达理应在此出现。在随后若干年中《列宁格勒》在西方音乐厅销声匿迹，托斯卡尼尼在指挥纽约爱乐乐团演出几次以后也将它搁置一旁。1960 年代早期在东西方之间的紧张关系再次加剧的同时，伦纳德·伯恩斯坦又重温这部旧作，或许是基于音乐以外的某种考虑。只有到了今天，在苏联"开放"政策之后，这部作品的内容被更多地介绍为非常高明的表示反抗，才再次赢得了大众的喜爱，而理由恰当与否就另当别论了。

本文刊登于 2005 年 2 月《留声机》杂志

# 第八大奇迹

## ——《第八交响曲》录音纵览

这首在二战中创作的交响曲今天仍在听众中引起争议。史蒂汶·约翰逊就来探讨一下其中有哪些问题。

从我记事时起，肖斯塔科维奇就是一个有争议的人物。耐人寻味的是，在过去几十年时间里，争议的中心发生了怎样的转移。在他 1975 年去世之前，评论家认定的正宗流派是现代主义，有关肖斯塔科维奇的争论都是围绕着他的所谓的保守做法是否应该将他排除在严肃探讨之外。皮埃尔·布列兹（Pierre Boulez）可谓声名显赫，他就曾经判决说肖斯塔科维奇"无关重要"。但是到 1979 年，《见证》一书作为肖斯塔科维奇"回忆录"出现（到今天一直是引起激烈争论的话题），争议的基点就不同了。他到底是如官方描绘的苏联的桂冠诗人呢，还是一个实际上的持异见音乐家，对他貌似支持的政治体制发表隐蔽的或是写成密码的抗议呢？如果是后者，那么我们评判他的音乐也需要

改变方式。举例来说，如果有人抱怨《列宁格勒交响曲》的"凯旋"结尾为何那样粗野，可能得到的回答就是："粗野吗？粗野就对了！"传递什么信息最重要，其余就都不计较了。

随着纪念肖斯塔科维奇诞生100周年的纪念活动形成声势，争论的中心再次转移，包括《第八交响曲》在内的作品受到特殊关注。肖斯塔科维奇在政治问题上的爱憎立场不再具有一度曾有的紧迫感。现在我们看到，有一类人认为《第八》是肖斯塔科维奇写过的最伟大的悲剧交响曲之一，不仅突出其作为悲剧而且同样突出其作为交响曲的地位。而在争论的另一方是不看好这部作品的人，借用他们的代表人物作曲家罗宾·霍洛威（Robin Holloway）的话说，该作品"空话连篇，言不由衷……没有内在音乐必然性的音乐"。对比波兰作曲家克尔兹斯托夫·迈耶（Krzysztof Meyer）对《第八交响曲》所作的评价："绝无一个多余音符"，可见双方观点没有调和余地。这两位都是才智过人的音乐家，在一人耳中是空话连篇的东西，另一人听到了深刻的逻辑。

就我个人而言，接受《留声机》杂志这次约稿的原因之一，也在于希望利用这次机会整理一下对这首非同寻常的交响曲的个人看法与感受。我最初接触到这首作品是

1980 年代早期，当时的反应是正负两面都有。它的某些部分我认为非常精彩、扣人心弦，另外一些部分则让我感到难堪，举例说就有在第一乐章由柔板转为不过分的快板的那处爆发，听起来就像毫无收敛声嘶力竭的哀嚎。当然我自己也很难区分，我的反应是出于真正的审美拒斥，还是因为老式盎格鲁撒克逊做派作祟，一旦面对人类情感的强有力的直接表露就会表现退缩。在聆听了近 20 种不同录音，了解到对这部鸿篇巨制、饱含细节的作品存在有多种多样的不同处理之后，我发现我对它的爱慕增进了，对它的反感（也许用"保留"一词更恰当）减低了。这是怎样一首独创性的、具有多种表征的作品啊，它经得住多种不同演绎手法的塑造，其中的最佳演奏可以深深打动人心，绝不存在"言不由衷"的问题。那种先前有过的非常有局限性的争论，纠缠于 1943 年时肖斯塔科维奇的表态，到底是针对德国进攻俄罗斯，还是针对斯大林从内部造成的更持久的破坏，现在几乎变得完全无关紧要，就像在聆听贝多芬《"英雄"交响曲》时考虑他崇拜拿破仑的问题一样可有可无。肖斯塔科维奇的《第八交响曲》是伟大的音乐悲剧，正如亚里士多德在将近两千五百年前所崇尚的，让我们通过"怜悯与恐惧"的情感，完成"净化"过程。同时它又是一首交响曲中的杰作，每次聆听都会让我们收获更多细

节与微妙，还因为在悄声中的结尾那样奇异，有着肖斯塔科维奇所曾写出过的最感人的音乐结局之一。

## 无可争议的特殊地位

对于一首内涵如此丰富，在诸多不同层次上传达信息的作品，可能会有一版录音独享"最权威"地位吗？简单的回答当然是不可能。但在现有的英国唱片目录中，有一种录音要求我们每一个人予以关注。1960年列宁格勒爱乐乐团在指挥家**叶甫根尼·姆拉文斯基**率领下访问伦敦，音乐会曲目的亮点就是在英国首次演奏肖斯塔科维奇的《第八交响曲》，BBC为之录了音，现由BBC Legends品牌发行。肖斯塔科维奇将这部交响曲题献给了这位指挥家，当然在不言之中也包括他的乐队，在受到斯大林打压的最艰苦时期里，姆拉文斯基是他的坚定支持者。《第八》的有一项特征不大有人提到，其实它是肖斯塔科维奇写过的最接近于一首乐队协奏曲的作品。乐队的各个分部都轮番得到突出表现的机会，与此同时它的音乐的写法要求全乐队作为一个有机整体保持高超技巧。第三乐章中魔怔般向前推进的四分音符音型不仅要求合奏保持锐气与精准，也是对演奏员的音乐素养在个人能力和相互配合两个层面上的考验。在这版1960年的演绎中，先是中提琴组，接着是小

提琴组，再下去（几乎无法想象）是长号和大号齐奏，轮番推动音乐进行，非常突出的是每个单一音符都非常到位，都在整体中传达所应传达的意义，水平就像在第一乐章中一长段哀伤的英国管独奏所做到的一样。很难解释他们怎样成功做到这一点：可能是因为众口皆碑的姆拉文斯基在排练时一丝不苟？还是因为像今天仍健在的演奏员们都能记得的那样他能施展"催眠术"似的魔力将乐队拢在一起？总而言之，持续不懈的凝神专注，在强有力的控制下在乐队的各项职能中做到一致，在音乐叙述的每次起伏，哪怕是在最安静的段落，都可以从这版录音中有所感受。应该提到的是，1960年的列宁格勒爱乐的各位声部首席对于很弱力度的理解，对应到当时的欧洲乐团都比一般期待高出几个分贝，然而偏巧因为有不少咳嗽杂音，尤其是第一乐章，也就不显出是缺陷了。咳嗽杂音这件事本身（BBC Legends的转版极为出色，只是把咳嗽声也捕捉得过于清晰）倒也成为另一个见证：在悄声的结尾篇章中，节日大厅里的听众唯恐扰动摄魂的氛围，静到了连针尖落地都可以听到的地步。

## 雄伟壮丽

我们当然不是仅有姆拉文斯基一版演绎。从《第八交

响曲》中可以发掘出不同层次的寓意，其他录音的存在让这件事变得显然，作为例子我们就要举出**伯纳德·海汀克**与皇家音乐厅乐团的版本。海汀克比不上 1960 年的姆拉文斯基的高度集中，但是他的演绎有着丰碑般的雄伟，还让我们感受到对大型结构的掌控，因此造成伴随重大高潮到来的强烈的必然性，聆听其中第一乐章，让人不得不感叹原作的构思具有何等的有机逻辑性。该乐章的渐渐淡出的尾声使我联想起布鲁克纳的《第八交响曲》有着与之相应的乐句，而那也是 C 小调作品。肖斯塔科维奇有可能在心中想到布鲁克纳吗？如果是的话，对于他在架构上的考虑当然绝对没有坏处。还有，如果有人想要在第四乐章帕萨卡利亚中或是全曲结尾的段落中听到真正美丽的很弱力度的演奏，除此之外应该不会再有更好选择了。

然而让我遗憾的是海汀克的处理带有一种冷漠感，就好像后退一个距离在审视这部作品，并不追求与之血肉相连、互为一体的效果。这一保留意见尤其是针对在第二、第三、第五乐章中出现的怪诞辛辣的幽默成分。**库尔特·桑德林**与柏林交响乐团（Berlin Symphony Orchestra）合作的演绎也让我感到几乎同样的问题，还不说这里的乐队演奏远不如皇家音乐厅乐团那样出色，几处高潮也做不到像海汀克那样极具效果的必然性。另一位指挥家身上也具有

海汀克的长处，甚至可能更强，他就是与皇家苏格兰国家乐团合作的**尼姆·雅尔维**。他的演绎是带领我们走上征程，让人感觉到很强的连续性，虽然总体速度比姆拉文斯基稍慢。即使是阴沉压抑的帕萨卡利亚的环形轨迹也具有一种目的性，它在严格的曲式规范中，沉静而迟缓地遍历饱含内力的情感变化。在雅尔维的处理中，第一乐章的抒情性第二主题的速度比其他多数演绎都要慢（其实比别人都更接近肖斯塔科维奇注明的节拍机标记），但是他的出色的悠长乐句保持着音乐的生气，在切分伴奏中实现的略微"错后"的效果不仅没有弱化反而加大了行进的动感。有若干种演绎在终曲开始时让人感觉平淡，雅尔维却在这里发掘出蕴含丰富的绷着面孔的暗夜中的幽默感，这在乐章接近末尾处诱人的低音单簧管独奏加小提琴独奏中清晰再现。这版录音有空间感，偏爱木管组和铜管组摆放靠前的听众可能会不欣赏 Chandos 的音响透视比例，然而在我看来这样做更增进了雄伟丰碑般的印象。*fff* 力度的高潮霹雳般爆裂之时，留点空间未必不是好事呢！

### 斯拉瓦出我意料了

　　另一位可以标榜对诠释肖斯塔科维奇有特殊权威的指挥家是**姆斯蒂斯拉夫·罗斯特洛波维奇**，他也是上个世纪

的伟大的器乐演奏人师之一，肖斯塔科维奇将自己的两首大提琴协奏曲都题献给他（1970年代中期他投靠西方以后在苏联出版的乐谱中删去了他的名字）。他不仅经常与作曲家讨论这些作品，还曾经与肖斯塔科维奇联袂演奏并有过录音（《大提琴奏鸣曲》），甚至显然还在几次场合一同饮酒直至酩酊大醉（那位作曲家的言谈笼统众所周知，喝醉酒是让他放松戒备的好办法）。现今有罗斯特洛波维奇的两版录音，都是音乐会实况。一版是2004年在巴比肯中心与伦敦交响乐团的合作（有CD和SACD两种格式），另一版是与华盛顿国家交响乐团在该城市的林肯中心的演出，被收进EMI发行的四张盘纪念专辑、Teldec Ultima发行的双张以及也是Teldec的十二张盘合辑。

有人愿意相信罗斯特洛波维奇无论走到哪里总是怀揣一套"最理想的"肖斯塔科维奇速度，对比这两版录音的演奏时间就足以判定这一论断不能成立。LSO Live品牌的CD比华盛顿的录音整整长出7分钟（两版都不含掌声），而且其差别犹可感知。前一版中的伦敦交响乐团有多处非常优秀的演奏，特别是第一乐章中的英国管的哀伤独奏，还有帕萨卡利亚中的木管独奏在安静中表现的缅怀心境。但是在这首交响曲的很长篇幅中，尽管罗斯特洛波维奇一直奇迹般地保持住行进势态，第三乐章还是如同在泥泞中

举步维艰，还有在癫狂的马戏团似的中间插段里，小号吹出的连奏过于文质彬彬，给音乐效果打了很大折扣。

华盛顿国家交响乐团的一版在紧迫感方面有很大改进，虽然木管组的摆放位置相对更远。然而尽管罗斯特洛波维奇已经在这里驱使音乐向前迈进，音乐仍然感到沉重，这是指在错误意义上的感到累赘，在导向第一乐章中心高潮的长篇积蓄的开始部分就是这样一个例子。如果一直保持行进势态，在类似段落中宣泄的悲情与愤怒会给人留下更深印象，而过于流连忘返沉溺其中，那么借用约翰逊博士的名言就会出现"注意力松散"的问题。总而言之，这两版演绎都有地方让我感到罗斯特洛波维奇的处理过于拘泥，举例说就有第二乐章开始后不久，木管组的下泄音型的开头两个八分音符故意拖长（两个版本没有实质区别）。

## 也有大师表现欠佳

但是就算罗斯特洛波维奇没有把握住《第八交响曲》的每个关键点，他的两版演绎都各有最精彩的地方，明确展现音乐家的全力投入，即使是气息过于延缓的 LSO Live 一版也做到这一点。出人意外的是，**马里斯·杨松斯**与匹兹堡搭档，还有**瓦莱里·捷杰耶夫**与基洛夫搭档，却没有给我带来同样的感受。我在音乐会上听到过这两位指挥家

演奏的极好的肖斯塔科维奇，这就更让我对这两款录音感到失望。杨松斯可以做到将这首交响曲的若干关键的安静段落处理得很美丽，举例说就有在帕萨卡利亚与终曲乐章衔接处的和声转向，但是在其他段落他又表现得毫无顾忌，很令人不解。第二乐章中反复敲击的进行曲节奏型在几个地方都淹没了重要的旋律细节，而另一方面，在演奏第一乐章的英国管哀歌时，独奏演员似乎是过于努力要为每一个短小乐句赋予某种意义，聆听这样的处理让我理解了为什么罗伯特·雷顿（Robert Layton）称这样运用器乐宣叙调是对《第八交响曲》的"玷污"[《交响曲》第二卷（*The Symphony, Vol II*），企鹅出版社，1967年]。

捷杰耶夫的一版有更多吸引人的段落，特别值得指出的是第三乐章中小号占主导地位的恣意表现邪恶的马戏团插段。但是我还是认为有若干段落的表情因素被过分强调了，最说明问题的例子就是在第一乐章尾声中起铺垫作用的倍大提琴的重音。还有的问题在于录音效果很怪异，话筒距离近到在弦乐组以很弱力度演奏时，声音会出现一种恼人的颗粒感，还有在帕萨卡利亚中的长笛运用花舌技法的乐句中，每一次吸气的声音都可以清楚听到。

重温 1973 年**普列文**与伦敦交响乐团搭档的录音也让我感到意外，但这是值得欢迎的意外。这里不仅有高水平

的演奏与精心打造的乐句，整体效果也比我二十多年前几次聆听以后得到的印象要更加投入，而且比普列文在 DG 旗下的第二次录制（已绝版）更有说服力。它不乏能量、幽默感，也给人以技高一筹的镇定感。但是我仍有保留，到达终曲时它的音乐太轻易地就将刚才的创伤勾销了，好像是说那不过是一场噩梦而已。**安德鲁·立顿**（Andrew Litton）与达拉斯交响乐团（Dallas Symphony Orchestra）搭档的录音更有深度，首先是他所选择的速度让人感到恰到好处，而且与他的清晰的节奏处理完美契合。但是在立顿棒下，帕萨卡利亚基本没有越出丝绒般的黄昏美感的境域，这就不是像姆拉文斯基、雅尔维、海汀克都理解的那样，以它作为情感上或者结构上的转折点。但是起码立顿把握乐句的长气息没有问题。**谢苗·毕契科夫**与柏林爱乐搭档的录音堪称是含有丰富表情细节的范例，整场演奏不断有新东西传入耳中，聆听现场演出的听众会因为这样的演绎提示感到大有收获。然而这种处理时常造成只见树木不见森林的问题，举例说，比较上面已经提到过的大多数演绎，这里的结尾就不够让人满意。

这样的东西却宁肯天天听，也不要碰**拉迪斯拉夫·斯洛瓦克**指挥捷克斯洛伐克广播交响乐团的录音。合奏粗糙、音有不准尚且不说，第一乐章 10′59″有一处可怕的剪辑

错误，给第139小节凭空多添加了三拍，就算是售价实惠这也一点不实惠。另外几种录音也很难给予一席地位，这包括**根特·赫比希**（Gunther Herbig）与萨尔布吕肯广播交响乐团（Saarbrucken Radio Symphony Orchestra）搭档（新录音）、**詹姆斯·德普雷斯特**（James DePreist）与赫尔辛基爱乐乐团（Helsinki Philharmonic Orchestra）搭档、**耶欧·莱维**（Yoel Levi）与亚特兰大交响乐团（Atlanta Symphony Orchestra）搭档、**伦纳德·斯拉特金**与圣路易斯交响乐团搭档。它们的演奏都具有很高的音乐水准、很好的通盘考虑，但说到底都不给人留下很深的印象。

赫比希总会在冷寂低徊的段落中表现很好——萨尔布吕肯的弦乐队在帕萨卡利亚中奏出的阴惨音色与气息无疑是一大优点，但是每次高潮到来都没有全力以赴。斯拉特金的演奏员们听起来过于拘谨，录音效果偏蒙，也缺少回响。德普雷斯特在帕萨卡利亚中表现突出，比其他人都更投入，但是他将长笛运用花舌技法的一段处理成分明断开的三十二分音符是过于教条主义了。如果姆拉文斯基的处理［花舌震音（fluttered quasi-*tremolando*）］是一种失误的话，难道肖斯塔科维奇不会向他指出？在首演和后来几次演出所用的总谱上加注的标记，是有他们两人的笔迹的，所以不可能是肖斯塔科维奇有意见却没有机会表示。

## 一票投给俄罗斯

这就又把话题带回到了姆拉文斯基。我确实说过应该打消为肖斯塔科维奇《第八》寻找"最权威"版本的念头，但是1960年在伦敦的那次演出所表现出的激情、精准度和音乐洞见是独具一格的。那些俄罗斯音乐家与肖斯塔科维奇共患难，一同经历过促成《第八交响曲》诞生的岁月。没有疑问，如果我们有机会就其寓意征求他们的看法，我们一定会得到各式各样的踊跃回答，但这并不是决定性因素。那次演出的紧迫感至今犹在，四十年过后，对不抱任何成见的听众，它仍然让他们震惊，让他们受到触动，让他们热血沸腾，而在同时，它强有力地阐明该作品的"内在音乐必然性"。做到与之不相上下是可能的，想超过它是永远不会实现的。

## 入选版本

| 录制年份 | 乐团／指挥 | 唱片公司（评论刊号） |
|---|---|---|
| 1960 | 列宁格勒爱乐乐团／姆拉文斯基 | BBC Legends BBCL4002-2（12/98） |
| 1973 | 伦敦交响乐团／普列文 | HMV Classics HMV574370-2（10/95[R]） |
| 1990 | 柏林交响乐团／库·桑德林 | Berlin Classics 0002342CCC（7/94[R]） |
| 1983 | 阿姆斯特丹皇家音乐厅乐团／海汀克 | Decca 425071-2DM（11/93）；London 4444 30-2LC11；Decca Eloquence 467465-2DEQ |
| 1988 | 圣路易斯交响乐团／斯拉特金 | RCA 8287676238（4/90[R]） |

| 1989 | 皇家苏格兰国家乐团 / 尼·雅尔维 | Chandos CHAN8757（4/90） |
|---|---|---|
| 1990 | 柏林爱乐乐团 / 毕契科夫 | Philips 454683-2（10/93ᴿ） |
| 1991 | 亚特兰大交响乐团 / 莱维 | Telarc CD80291（7/94） |
| 1991 | 华盛顿国家交响乐团 / 罗斯特洛波维奇 | Teldec 063017046-2（10/97）；Teldec 857387799-2（9/01）：EMI 567807-2（6/02） |
| 1991 | 赫尔辛基爱乐乐团 / 德普雷斯特 | Ondine ODE775-2（10/92） |
| 1993 | 捷克斯洛伐克广播交响乐团 / 斯洛瓦克 | Naxos 8550628（11/93） |
| 1994 | 基洛夫歌剧院乐团（Kirov Op Orch）/ 捷杰耶夫 | Philips 446062-2PH（8/95） |
| 1996 | 达拉斯交响乐团 / 立顿 | Delos DE3204（9/97） |
| 2001 | 匹兹堡交响乐团 / 杨松斯 | EMI 557176-2（12/01） |
| 2004 | 伦敦交响乐团 / 罗斯特洛波维奇 | LSO Live LSO0060; *SACD* LSO0527（05年12月） |
| 2004 | 萨尔布吕肯广播交响乐团 / 赫比希 | Berlin Classics 00017932BC |

本文刊登于 2006 年 7 月《留声机》杂志

# 斯大林的阴影

## ——《第十交响曲》录音纵览

**爱也罢恨也罢，这首作品吸引了从东方到西方的无数演绎者。戴维·古特曼现在就来盘点这笔听觉财富。**

　　《第十》会不会是肖斯塔科维奇的最伟大的交响曲？可以肯定它是演出以后很快获得成功的交响曲之一。《世界录音音乐百科全书，第三次增补，1953—1955》（*The World's Encyclopaedia of Recorded Music: Third Supplement 1953-1955*，1957年出版）就列出了**埃弗雷姆·库尔兹**（Efrem Kurtz）与爱乐乐团（Philharmonia Orchestra）、季米特里斯·米特罗普洛斯（Dimitri Mitropoulos）与纽约爱乐、叶甫根尼·姆拉文斯基与列宁格勒爱乐、弗朗茨·康维奇尼（Franz Konwitschny）与莱比锡格万特豪斯乐团（Leipzig Gewandhaus Orchestra）（1954年Berlin Classics）等录音，甚至还有一版姆拉文斯基的海盗版录音（后来获得某种合法性几经翻版）被误认为是作曲家亲自指挥。也有人持不同态

度。《留声机》评论员特雷弗·哈维（Trevor Harvey）在评论库尔兹的录音时这样写道："第一乐章的音乐藏头盖面，第二乐章除了快以外别无特点……要说这首交响曲让很多人折服，我却为之无动于衷。"（11/66）今天这首作品已经是核心保留曲目。擅长对付绝版之苦的收藏家，还有YouTube 视频的品鉴专家都可以历数其录音历史。例如，1954年2月作曲家本人与米奇斯瓦夫·魏因贝格（Mieczysław Weinberg）联袂的四手钢琴版录音（Monopole，A/07，已绝版），处理上带着典型的神经质、快起快收，现在在YouTube 还可以找到。

### 肖斯塔科维奇——是拥护还是反对？

对这首作品应该怎样评价，进而对肖斯塔科维奇这个人应该怎样评价？自瓦格纳以来，还从未有过哪一位作曲家，其社会接受过程伴随如此激烈的争议。我们来看风格截然不同的两位创作艺术家，就是罗宾·霍洛威和已故的皮埃尔·布列兹的例子，他们都应该有足够的资格，有权贬斥他们听到的东西。两人分别说过："如同战舰一色青灰……如同工厂机械重复……没有内在音乐必然性的音乐"（见 The Spectator，2000），"马勒经三手翻版"。还有那些外行看热闹的人，他们之间的火拼更让人惊叹不已。造成这

种情况的原因，部分在于西方资深音乐评论界一直忽视肖斯塔科维奇，这倒也是这批人对大多数有旋律、有调号的现代音乐的一贯态度。大卫·范宁（David Fanning）为《第十》所做的形式分析在长达十五年的时间里是专题分析肖斯塔科维奇的唯一英文出版物。物以稀为贵，这一空缺就被似是而非的故事填充了，编纂这些故事的苏联流亡者和我们本地的花边新闻界在很大程度上有一个共同点，就是赋予这位屡遭挫折的作曲家一副公众"英雄"形象，而并不在乎与实际证据有多大的出入。看待肖斯塔科维奇的创作，如果认定它们一成不变，总是要么是"拥护"制度要么是"反对"制度，都太过于简单化，说到底，音乐的语义不确定性正是这一艺术具有自由度的关键所在。需要考虑的因素有许多：情感纠结、嗜酒、足球、家庭。《第十》开始奏响就是沉重碾压般的推进，提示出日复一日的灰暗现实，接着才从中超脱，让我们胆敢希冀稍有改善、略显光明的未来。但是话说回来，我们并不一定非要接受这样的理解，《第十》的诸多演绎者也未必都接受这样的理解。应该说明，《第十》的演绎者人数众多，远不止我们在这里提到的几位。

## 《第十》到底是怎么一回事？

根据判断，创作《第十》是对 1953 年斯大林逝世做

出的反应，但是钢琴家塔季扬娜·尼古拉耶娃（Tatyana Nikolayeva）坚持主张该作品完成于1951年，囿于1948年以来进行的反对形式主义的意识形态运动而推迟发表。但是创作时间的先后，还有演奏步调的张弛，都不影响人们对其庞大的第一乐章的认识，这是一篇抽象运作，是长气息积聚与放缓的完美运用。这里呈现的蜿蜒伸展的乐句说明了一位交响曲作曲家的博大，而且此处是指西方人理解中的博大。但是这并没有一成不变，因为这一乐章的第二主题组性格变得活跃，它由长笛导入，素材取自1945年写作又中途放弃的一首小提琴奏鸣曲。

第二乐章谐谑曲简短而狂躁，经常被人称为"斯大林的音乐肖像"，但这一说法的唯一出处是《见证》（1979年），也就是那本争议很大、由所罗门·伏尔科夫（Solomon Volkov）出版、据说是肖斯塔科维奇"自述"的回忆录。诠释者中几位认识肖斯塔科维奇的人，无论对斯大林这一疑点持何种态度，都没有彻底放开。姆斯蒂斯拉夫·罗斯特洛波维奇质疑这一说法，库尔特·桑德林认同这一说法，但是两人的演绎都偏疲软。**鲁道夫·巴尔沙伊**的手法更为精准，造成更大胁迫感。另一方面，**叶甫根尼·姆拉文斯基**因为高超的技巧，虽然时间突破四分钟却在力量上并不亏欠。我们在这里并不是要说两种手法都能暴露独裁者的

肖斯塔科维奇在钢琴上工作（1950 年代）

恶迹。对类似在政治上得分的东西我们要保持怀疑态度。有一位评论家断言如果斯大林听到**赫伯特·冯·卡拉扬**演绎的"肖像"，他会很欣赏，这虽然说法不同，难道不也是偏见？事实上，卡拉扬1969年在莫斯科的演绎（稍后再讨论），效果上属于最火爆、危机感最强的一档。姆拉文斯基可能超出卡拉扬，但也很有限，而且遗憾的是他在1976年3月3日录音的流传最广一版的制作在第一乐章开始处稍稍卡掉了一点点。

对于像谜语似的小快板乐章，姆拉文斯基（他指挥了这部作品于1953年12月17日在列宁格勒的首演，他的名下还有几版录音，多数是实况）将其中的圆号呼唤误判为与他自己有关，这件事也经桑德林认定过。乐章中与马勒的《大地之歌》有相像之处也不会是巧合，而我们现在确知这些音符是艾尔米拉·纳齐洛娃（Elmira Nazirova）名字的编码。纳齐洛娃曾是肖斯塔科维奇的学生也是他一度的恋人。明白此事以后，我们聆听这首随意任性的音乐感到不同了吗？或者演绎这首作品就变得容易了吗？识破肖斯塔科维奇的密码也只是识破而已，到此为止。当然还有一个关键因素就是作曲家本人的DSCH签名动机，音符为D、降E、C、B（对应德国音乐表记法中的D-Es-C-H）。还有在乐章最后淡出的地方重现了米亚斯科夫斯基《第十三交

响曲》的不带欢乐的结尾音型，这是故意还是巧合，无从知道。

终曲的引子部分显现出苍白日光，却不足以驱散昏暗。这之后，音乐总算逃逸到足球赛场的闹哄哄气氛中，将恼人的自怨自艾丢在一旁，临近结尾，DSCH 动机凯旋般地占据中心。但是也可能你更同意范宁的意见，整个乐章听起来一直具有歇斯底里的倾向。安德里斯·尼尔森斯的演绎有所不同（稍后再讨论），当节奏变缓时，他让音乐重新带回开篇时的自省气氛。

多数听众都感到《第十》具有双重作用：一方面作为一个整体经得起推敲，同时又传达了若干条涉及个人身份与信念的隐蔽信息。我们赋予它这样的意义，却无法肯定它的布局是否考虑到承载这样的重量，然而这也无关紧要了。说到底，是否忠实原作是由听众的耳朵来决定的。举个明显的例子，印刷版总谱上标明 50 分钟演奏时间，而我们在此讨论的录音绝大多数都超出了！还有一个话题众说不一，那就是，这首作品是不是需要苏联铜管的粗砺音响才能达到充分效果？我认为不是。尼尔森斯启发波士顿音乐家吹出的木管独奏具有充分感染力，同时并不故意操持某种特殊腔调。但是多数尽职的西方诠释者确实付出各种努力让他们的团队奏出俄罗斯风格的音响，就连卡拉扬也不例外。

**早期录音**

在首先出现的单声道录音中，**卡雷尔·安切尔**（Karel Ančerl）的一版在技术上是最好的，这是他与捷克爱乐合作在慕尼黑赫拉克勒斯音乐厅的录音棚的制作成果。只有木管和铜管发出的介乎老式和现代水平之间的音响效果（其实很难得），才让这一录音带上了年代久远的印记。音乐的流动比我们今天期待的稍快，这也是1950年代各版录音的共同点。**季米特里斯·米特罗普洛斯**的录音，优点在于第一乐章更有柔韧感，问题在于后面部分过于莽撞。在1954年制作中，**叶甫根尼·姆拉文斯基**还没有发展出僵硬率直的做法，他后期的一些录音因为有了这个问题而有所欠缺。安切尔的演绎流畅，不纠缠细节，每一样东西都自然发生，不存在别扭的拐角，以至于被有些人判定为效果不够激扬。这位指挥家进过集中营（希特勒的，倒不是苏联的），幸免于难，但是煽情和自我陶醉不属于他的天性，即使如此，他仍然在全曲结束时加了谱上没有的一下击镲。这版单声道录音声音非常实在真确，乐队素质极高。

它以后要过十年时间才有能够与之匹敌的版本出现，那就是**赫伯特·冯·卡拉扬**（1966年）的模拟立体声录音，自问世起就一直在各种选择中占居首位或者名列前茅。其

效果稍微厚重一些，但绝无拖沓之嫌，卡拉扬看待这首作品正如理查德·奥斯伯恩（Richard Osborne）让我们确信的那样，认为"这是代表时代的又一部伟大作品"，他对其整体架构所给予的关照非常著名。而这与运用富有表情的表达并不冲突，例如走向排练号2处（录音0'56"）的小提琴声部的上行音符就很有渲染。更有特点的是，他倾向于将过渡处理得不易察觉。总谱上第一处标明速度变化，四分音符等于108（录音2'16"），实际指示要在排练5处单簧管进入之前发生（这句独奏也并不直白）。说到底，如果细致入微是围绕着一个真实的目的，就很难对它加以责难，还有乐章结束处的苍凉的短笛吹奏实际上音是准的。（俄罗斯人处理新素材的出现有一种倾向，会借机发挥做一些戏剧性表现，当然也不可一概而论，**罗斯特洛波维奇**将这一乐章的大部分理解为言不由衷、非常拘谨。）

1969年卡拉扬携该作品访苏，在莫斯科演出留下一版实况录音。这次演绎稍稍花一点时间才走上正轨，圆号也出些纰漏，直到现场演出对情绪的影响终于不再构成妨碍，反而起到激发额外张力的作用。我们会意识到与音符角力的团队不是神仙而是肉身。马里斯·杨松斯曾经形容他们的演奏"发挥出200%的实力，难以相信"。是的，这时

的声音变得粗糙、近乎敲打（话筒的摆放导致弦乐各声部自顾不暇），但是不买卡拉扬账的人需要体验一下这里的不可抵挡的即时感和音响的欠缺华美。这两版录音的谐谑曲来势凶猛，让你觉得连这等档次的乐队都几乎乱了阵脚。后来（1981年）再录数字版，效果依然不减，而且还留有若干卡拉扬在年轻时不会容忍、一定剪辑去掉的吹奏疵点。不说这些，卡拉扬在情绪错综的第三乐章中的表现，比好几位在高技术时代步他后尘的有志者都要更好。终曲险些冲出悬崖，定音鼓手在最后瞬间竟然把 DSCH 都数错了。数字版的声音是三种中最好的，模拟版的音响有空间效果，同时也存在声音刺耳的倾向。

## 苏联 - 俄罗斯方面

自发行之日起，卡拉扬第一版录音的主要竞争对手就是叶甫根尼·斯维特兰诺夫同是在 1966 年的制作（HMV Melodiya，10/68，已绝版），这是受苏联/俄罗斯国家资助的若干种录音中最早完成的，它的立体声效果带有过多人工干预的痕迹，（实际物理版本的）目录中后来因为少了这版录音就患上了贫血症。**基里尔·康德拉申**是录全十五首交响曲的第一位指挥家，他的《第十》偏草率，现有版本可供下载。**根纳季·罗日杰斯特文斯基**还有**斯维特**

**兰诺夫**都在演奏步调上更加刻意雕琢，记录他们二人的都是品质优秀但不是高保真的实况录音。斯维特兰诺夫（1968年）在伦敦逍遥音乐会上的演出，在预定开始之前几个小时发生了苏军坦克碾入布拉格、荡平自由化的布拉格之春的事件。演出现场的紧张气氛犹可感受，音乐起步时还夹杂着抗议的呼喊。有一种说法认为这位指挥家当晚表现出了平生最高水平。对此我不敢肯定。那次的音乐处理可以比喻为仅限于三原色，掣肘于单维空间，同时有趣的是它提供机会让我们再次感受一个苏联演奏团体的最典型代表所能传达的荒蛮之力和独特音质。暗影摇曳的第三乐章被他奏得匆忙，不够内向。斯维特兰诺夫的那种说一不二的正面态度倒是很适合终曲乐章：他总是将其平静的开始处理得有诗意很细腻，但到后来保证做到掀翻剧场。待我们听到瓦莱里·波利安斯基（Valery Polyansky）时（Chandos，3/01），俄罗斯传统中的特殊急迫感已经全然平息。水平时有起伏的**尤里·捷米尔卡诺夫**（Yuri Temirkanov）在1970年代有一版粗制滥造的现场录音，2009年又指挥维尔比耶音乐节的学生乐队，其DVD版保留了他击起的几处火花。**瓦莱里·捷杰耶夫**是民族主义衣钵的最显著的继承者，他与他自己的纯正俄罗斯团队在巴黎完成优质音视频制作。一方面他手臂张合像打旗语，比前辈同行们像交警指挥车

辆似的僵硬动作带动出更有灵感的响应，同时整体结果对比东方国家出口的易燃易爆水火不容的东西显得更加审慎更为连贯。

### 高知名度……也要说说败笔

能够将无可争议的真实体验与深思熟虑的表现手法集于一身的人只有屈指可数了，**库尔特·桑德林**是其中一位，他逃离希特勒德国前去苏联乌托邦，最早结识肖斯塔科维奇是在战时的西伯利亚。两人保持关系直到 1960 年这位指挥家返回了东德。桑德林以"海顿风"形容终曲乐章，认为它投映出肖斯塔科维奇的"开朗一面，甚至要翩翩起舞的喜悦之心，好像他要迎接（后斯大林主义）新的一天"。他的音乐处理往往受到过多的心智制约，而在这里表现出少有的开放，确保 DSCH 动机传达得清晰响亮。更向西望，若干知名度很高的大师仍在回避苏联曲目，而年轻的安德鲁·戴维斯（Andrew Davis）敢于担当，以典型的率直风格完成演绎（Classics for Pleasure，5/75，已绝版）。**帕沃·伯格隆德**和**伯纳德·海汀克**两位大师，无论是通过在总谱和分谱上一丝不苟地标注指示还是通过更加严格的依循原谱，都留下了高度严肃认真的成果。而海汀克（1977年）的深沉的录音棚制作后来证明极有影响，在已有的演

绎手法中更增添了勃拉姆斯式的厚重，但在几个地方也付出了动力不足的代价。**西蒙·拉特尔**留下了在他早期罕见的败笔，他和作曲家之子**马克西姆·肖斯塔科维奇**的演绎几乎同样慢，第一乐章慢到丧失连贯，更近于柔板而非中板。拉特尔的最早一批黑胶制作中还出现剪辑失误，大概是精神不集中的反映。更有紧迫感的是新近发现的海汀克1986年在逍遥音乐会的演绎。除谐谑曲乐章开始稍有紊乱之外，其他乐章都表现出高能量下的有机整体感，而所采用的速度均已成为当今主流。曲终时的热烈掌声，对于此次演出是当之无愧。那之后出现了录音数目的增长，原因不仅在于数字音响的出现，也在于西方对肖斯塔科维奇形象的再认识。很多种录音的领衔人物原本对于苏联文化产物并不关心，或干脆持敌对态度，所以这些东西的成活率不高并不奇怪，唯有确实起到普遍提高演奏水平的作用。

**克里斯托夫·冯·多纳伊**（Christoph von Dohnányi）与克利夫兰乐团的合作异常工整，**乔治·索尔蒂**与芝加哥交响的即时感时好时坏，前者比后者更有值得回味的东西。**斯坦尼斯瓦夫·斯克罗瓦切夫斯基**（Stanisław Skrowaczewski）与哈雷乐团（Hallé Orchestra）合作有一版评价甚高的实况录音，从演绎的立足点来说他们比美国竞争同行更为扎实，但是在力道上稍有逊色。在新近涌现的助推者中，**马克·维**

**格斯沃斯**（Mark Wigglesworth）已经长时间致力于肖斯塔科维奇的作品，他所展示的《第十》属于最严峻的一类。他督促 BBC 威尔士国家乐团实现超水平发挥，木管组在需要干脆利落的地方绝不会含糊拖沓，但在有些人听来这版录音的极端动态范围（在一定意义上这是 BIS 的制作风格）过于戏剧化了。

### 东西联手各取所长

一种历久不衰的现象让我们看到前苏联阵营的指挥大师与名望相对不错的西方演奏团体的合作项目。**弗拉基米尔·阿什肯纳齐**与还算合格的皇家爱乐表现得不如**尼姆·雅尔维**的皇家苏格兰国家乐团，后者的制作音响比较夸张同时稍有距离感，而演绎高度专注，自始至终令人信服。[二十年过后，**帕沃·雅尔维**（Paavo Järvi）步其父亲足迹，在辛辛那提推出一版更精细同时也略浅薄的制作。]**马里斯·杨松斯**在费城的制作也同样出色。苏联传承在这里并不显著，更突出的是这位指挥家作为乐队魔法师的全方位技巧。他在第一乐章的中心高潮（自排练号 51 起）收尾部分让气息展宽，是吸收几位指挥家包括姆拉文斯基、米特罗普洛斯、安德烈·普列文（EMI, 4/83）在不同程度上都运用过的手法，表现出不愿遵照作曲家的意向要让张力骤然减退。其实更

令人担忧的是总体感觉欠缺锐利，这个问题在他的阿姆斯特丹音乐厅乐团重录版本中更为明显（品质虽高却于事无补）。**谢苗·毕契科夫**的演绎较为纤细，乐思表达极为清晰，倒是包装上随附的一些与音乐无关、凭空猜测的文字与这版"交响性"演绎格格不入。

苏联体制下的强化专业训练在临近末尾时培养出来的指挥家为我们贡献了两种最新发行版本，同类产品很可能不会再有了。**安德里斯·尼尔森斯**于 2015 年在波士顿的实况录音摒弃了他与伯明翰市立交响乐团录制《列宁格勒交响曲》时追求的咄咄逼人的即时感，但是我们大家都需要原谅 DG 所加的副标题"在斯大林的阴影下"以及几次出现的平衡处理方面的问题。第一乐章奏得缓慢，一再发出已经疲乏的危机预兆，而尼尔森斯原本的专修乐器小号表现很怪异、十分压抑。杨松斯是尼尔森斯的导师，尼尔森斯在这一版给人以巨大期望的演绎中意欲青出于蓝，选择纵深发掘，但是为何不应该考虑步调趋快、格局紧凑的构想呢？朱利安·巴恩斯（Julian Barnes）于 2016 年创作的小说《时间的噪音》（*The Noise of Time*）中塑造了肖斯塔科维奇的虚构形象，主人公凭着一个念头获得慰藉，也就是在他死后他的音乐就会从生平际遇的羁绊中逐渐解放出来。**瓦西里·佩特连科**因循主流风格的演绎就是在朝着

这个方向作出努力，这种方式让音乐自达其意（对此，不同人当然有不同理解），又不流于走过场。虽然音响效果不很丰满，却始终在清晰度与空间感之间保持平衡，每一个对位细节都不被埋没。我们还可以从中听到刻意追求的俄罗斯风格的弦乐奏法，以及圆号做出的一些杰出贡献。毫无疑问，肖斯塔科维奇如果听到这里的第一乐章与卡拉扬所采用的步调一致，会十分高兴，还不用说皇家利物浦爱乐极度卖力取悦一位列宁格勒的足球迷。建议首次接触由此开始。

**经典选择**

**柏林爱乐乐团 / 赫伯特·冯·卡拉扬（1966 年）**
DG 429 716-2GGA

这版卡拉扬较早的录音棚制作，对比火花四溅的莫斯科实况，音质保真更好并有实际物理版本销售，至今仍是一份极好的档案。

**权威替补**

**柏林交响乐团 / 库尔特·桑德林（1977 年）**
Berlin Classics 0092172BC

这是一版经得起推敲的替补，其面向就是那些不看好

演绎中的戏剧性做法、认为其他录音统统过火的听众。

**不同模式**

### 伦敦爱乐乐团 / 伯纳德 · 海汀克（1986 年）
LPO LPO0034

海汀克与伦敦爱乐乐团精于宽频谱的演绎风格，而此版录音更得助于伦敦皇家阿尔伯特音乐厅的超越现实的音响。

## 入选版本

| 录制年份 | 乐团 / 指挥 | 唱片公司（评论刊号） |
|---|---|---|
| 1954 | 纽约爱乐乐团 / 米特罗普洛斯 | Urania URN22437（7/55[R]） |
| 1954 | 列宁格勒爱乐乐团 / 姆拉文斯基 | Naxos 980578（6/92[R]） |
| 1955 | 捷克爱乐乐团 / 安切尔 | DG 463666-2GOR（9/56[R]）; Naxos 980302 |
| 1955 | 爱乐乐团 / 库尔茨 | Testament SBT1078（2/56[R]） |
| 1966 | 柏林爱乐乐团 / 卡拉扬 | DG 429716-2GGA（1/69[R], 8/90） |
| 1968 | 苏联国家交响乐团（USSR St SO）/ 斯维特兰诺夫 | ICA ICAC5036（12/11） |
| 1969 | 柏林爱乐乐团 / 卡拉扬 | Melodiya MELCD1001513（7/09） |
| 1973 | 莫斯科爱乐乐团 / 康德拉申 | Melodiya MELCD1001065（4/07） |
| 1973 | 列宁格勒爱乐乐团 / 捷米尔卡诺夫 | Russian Disc RDCD11195（1/94） |
| 1974 | 伯恩茅斯交响乐团（Bournemouth SO）/ 伯格隆德 | Warner 019255-2（3/76[R], 1/14） |

| 1976 | 列宁格勒爱乐乐团 / 姆拉文斯基 | Warner 256469890-5（6/92[R]） |
|---|---|---|
| 1977 | 伦敦爱乐乐团 / 海汀克 | Decca 4781429DC7; 4757413 DC11（10/77[R]） |
| 1977 | 柏林交响乐团 / 库·桑德林 | Berlin Classics 0092172BC（9/90） |
| 1981 | 柏林爱乐乐团 / 卡拉扬 | DG 4775909GOR（3/82[R]） |
| 1982 | 苏联文化部交响乐团 / 罗日杰斯特文斯基 | Brilliant 9273（4/10[R]） |
| 1985 | 爱乐乐团 / 拉特尔 | EMI 697597-2（9/86[R], 3/94[R]） |
| 1986 | 伦敦爱乐乐团 / 海汀克 | LPO LPO0034（A/08） |
| 1988 | 皇家苏格兰国家乐团 / 尼·雅尔维 | Chandos CHAN8630（3/89） |
| 1989 | 伦敦交响乐团 / 罗斯特洛波维奇 | Warner 256464177-2（3/92[R]） |
| 1990 | 皇家爱乐乐团 / 阿什肯纳齐 | Decca 4758748DC12（1/92[R]） |
| 1990 | 克利夫兰乐团 / 多纳伊 | Decca 430844-2DH（9/92） |
| 1990 | 伦敦交响乐团 / 马·肖斯塔科维奇 | Alto ALC1083（1/91[R]）; ALC 6004 |
| 1990 | 哈雷乐团 / 斯克罗瓦切夫斯基 | Hallé CDHLD7511（10/91[R]） |
| 1990 | 芝加哥交响乐团 / 索尔蒂 | Decca 4330732DH（6/92） |
| 1994 | 费城乐团 / 杨松斯 | EMI 365300-2（6/95[R]） |
| 1996 | 科隆西德广播交响乐团 / 巴尔沙伊 | Brilliant 6324 |
| 1997 | BBC 威尔士国家乐团 / 马·维格斯沃斯 | BIS BIS-CD973/4（9/99） |
| 2005 | 科隆西德广播交响乐团 / 毕契科夫 | Avie SACD AV2137（1/08） |
| 2008 | 辛辛那提交响乐团（Cincinnati SO）/ 帕·雅尔维 | Telarc CD80702（6/09） |
| 2009 | 阿姆斯特丹皇家音乐厅乐团 / 杨松斯 | RCO Live SACD RCO13001（8/13） |
| 2009 | 皇家利物浦爱乐乐团 / 瓦·佩特连科 | Naxos 8572461（1/11）; 8501111 |
| 2009 | 维尔比耶音乐节乐团（Verbier Fest Orch）/ 捷米尔卡诺夫 | Ideale Audience Intl DVD3079138（12/10） |

| | | |
|---|---|---|
| 2013 | 马林斯基乐团 / 捷杰耶夫 | ArtHaus *DVD*107551; 107552*BD* ( 10/15 ) |
| 2015 | 波士顿交响乐团 / 尼尔森斯 | DG 4795059GH ( 8/15 ) |

本文刊登于 2016 年 9 月《留声机》杂志

# 交响玩具店

——《第十五交响曲》录音纵览

在他的最后一部交响曲中，德米特里·肖斯塔科维奇如醉如痴，将孩子般的热血冲动与聪颖狡黠的音乐引用掺杂到一起，造就一连串暗黑、迷蒙的自相矛盾。菲利普·克拉克（Philip Clark）借助该作品的现有录音，梳理它的多种涵义。

肖斯塔科维奇的《第十五交响曲》是最匪夷所思的音响汇集。这部作品完成于 1971 年，距离作曲家逝世还有四年时间，当时他的健康状况日趋衰退，但是心智保持机敏，明显在不断吸收各种创作与表现的新鲜手段。这部交响曲背反成见，远非"垂暮之人的音乐"，它特征怪异、意念前瞻，投射出一种因不乏创造性而欢欣喜悦的表象。但是，正像我们在肖斯塔科维奇身上经常看到的，看似显然的东西与表象之下的潜台词二者间的差距才是关键所在。他通过自己的最后一乐队作品，将模棱多可的表达与釜底抽薪似的倾覆常规推进到极端，打造出冰冷的交响音乐敌托邦。

通常的分析都将这部作品看作是一团乱麻亟待解密的

音乐代码，每个音符似乎都负有"载荷"，都在虽可识别但却无从解释的旁征博引中占一席地位。肖斯塔科维奇的迷彩手法的核心，是一系列超现实的、符号性的音乐引用，它们在表象上夺人耳目，与马塞尔·杜尚（Marcel Duchamp）在蒙娜丽莎的面容上添画胡须的功用相仿。第一乐章的狂放能量与罗西尼的《威廉·退尔序曲》中的马蹄驰骋段落不断发生碰撞。终曲乐章的开始是基于瓦格纳《指环》的命运主导动机，同时定音鼓在背景里昭示不祥地轻敲一个音型，那正是《众神的黄昏》中伴随齐格弗里德葬礼音乐的节奏。同一乐章稍后，弦乐组在高音区奏出瓦格纳《特里斯坦》前奏曲的主题轮廓，随即将它衔接到格林卡的"不要无谓诱惑我"（"Do not tempt me needlessly"）的曲调。这里还有可以联系到柴可夫斯基和马勒的乐句，并且也引用了他自己的音乐。终曲乐章的中段具有帕萨卡利亚的结构特征，而它的音乐是基于他本人的《第七交响曲》中的"入侵"主题的轮廓，众所周知，那是在描绘纳粹进攻列宁格勒。从罗西尼的反抗暴君的英雄（该作品就是以英雄的名字命名），到表现残忍势力与死亡的主题，一个并不明说的故事难道没有显露端倪么？

无论对哪一位作曲家，音乐引用总会有很大风险，但在肖斯塔科维奇却并不如此，他将借用材料在很低的底层

层次进行组装，另辟蹊径避开了通常的麻烦。肖斯塔科维奇为我们提出一个哲学问题："花言巧语何处为止，真实世界哪是开端？"——这是困扰这位作曲家每日生存的两难命题，作为思想方法它也是多数敌托邦音乐创作的起因。根据历史传承，交响曲应该体现"绝对音乐"的最高成就，但是肖斯塔科维奇的做法侵蚀了这一明确要求。在交响曲写作的严格范式之内，运用音乐引用具有很强指向性。

肖斯塔科维奇本人做过比喻，称第一乐章就像"深夜里的玩具店"，这又是一例高明的障眼法，因为单从字面理解这就不过是"标题音乐"，只有听到弦外之音才可能捕捉到丧失天真这一隐喻。《威廉·退尔序曲》理应是向听众宣称"我来了！"但其实并非如此。肖斯塔科维奇做了极为周密的铺垫——长笛吹出开场主题，既淘气又有超现实感的怪诞，巴松随之应答，这就绘成一幅罗西尼的古怪漫画，加上弦乐做出嘁呛嘁呛的伴奏，又时时被不合群的钟琴夺走注意力，它的叮叮敲打形成接连不断的指指点点。在听到那一借用主题之前，肖斯塔科维奇先让我们听到它的漫画翻版。等到该主题终于出现的时候，它是到那时为止我们听到过的最规规矩矩、最"真实"的音乐表达。荒唐就荒唐在这并不是肖斯塔科维奇自己所写。

《第15交响曲》手稿一页

## 重写规则

长笛在这首交响曲开始段落的丑角表现给出若干示意，它们实际上自相矛盾，值得回味。肖斯塔科维奇写出的旋律线遍历长笛的全程音域，但是，虽然这一流畅起伏的吹奏非常具有"长笛性"，曲调上的意外跳跃和切分节奏造成的错觉不断节外生枝。稍后，短笛也加入进来并起主导作用，它混入以打击乐为主的段落，形成一种非常直白而又新奇的乐队织体。肖斯塔科维奇就此提醒大家，这部交响曲将会毫无顾忌地充分运用开创性的乐队手法。第二乐章的中心部分是非常突出的气氛忧郁的大提琴独奏，它从低音域开始（仅比大提琴的最低音高一度），在痛苦中爬升到超高音域。在第三乐章，加弱音器的弦乐组再细分声部，其演奏在短瞬间具有了鬼气森森的风琴特征，这或许是死亡预警吧，与第一乐章中张扬的军乐团作风完全背道而驰。

但是最闻所未闻的是肖斯塔科维奇动用了经过极大扩充的打击乐组，固定音高的与无固定音高的乐器都有增加。这一做法就是在重写规则了。在第一乐章，通通鼓的鼓点敲出军队般的趾高气昂，到了终曲乐章，打击乐的表现褪变到昭示不祥的木鱼、响板、三角铁嗒嗒声混成的一片丛林。交响乐队的自身神经系统直接面对马上来临的内陷坍塌，

与当时肖斯塔科维奇的脆弱病状所差无几。

## 早期俄罗斯音乐家

虽然身体日趋衰弱，肖斯塔科维奇却以奇迹般的速度完成了他的最后一部交响曲。最初写下草稿是 1971 年 4 月（伊戈尔·斯特拉文斯基于当月逝世），到了 7 月就已经大功告成。首演是 1972 年 1 月，由作曲家的儿子马克西姆指挥苏联广播交响乐团（USSR Radio Symphony Orchestra）演奏，但是演出前肖斯塔科维奇心脏病复发，使排练过程笼罩在焦虑之中。Melodiya 公司为首次演出制作的黑胶唱片是非常重要的借鉴源泉，但却不明原因至今没有转成 CD，只能暂时不予考虑。有关马克西姆稍后还会提到。

首演四年以后我们有了**叶甫根尼·姆拉文斯基**与列宁格勒爱乐合作的录音。他们明显表现出自以为是，虽然对肖斯塔科维奇的深不可测的总谱在有些方面并没有完全吃透。开始乐章采用的速度明显比后来的演绎者们都要明快，至关重要的长笛主题表现出带有犬仔玩闹的感觉。接下去致命弱点很快暴露出来，那就是圆号吹奏毫无把握。在第二乐章，由圆号和低音铜管担当的导引部分是在试探而不是在推进，肖斯塔科维奇坚持的清晰准确度对他们来说是过高要求了。

随着第二乐章推进，肖斯塔科维奇给出的示意以及他在类型差别巨大的素材之间建立的相互关系在心理特征上变得更加含混。独奏大提琴与铜管的互动引导出木管组吹出的一个冰冷的和弦，铜管组马上给予回应，这组对答形成一个示意，经过重复聚集起在结构上的重要意义。在半空中摇荡的长笛，加上如芒在背似的弦乐拨奏，推进到一段由长号和大号吹奏的冷嘲热讽的进行曲，接下去是火山爆发般的全乐队高潮。这段高潮过后，传统的音乐表达规范被逼到走投无路。这里的由钢片琴和颤音琴演奏的乐句绝对古怪离奇，在旋律上和示意上那种愚蒙呆笨，完全与引用《威廉·退尔序曲》那种哼着小调儿似的得意洋洋形成极端对比。

但是在姆拉文斯基棒下，除了高潮中的铜管野蛮咆哮可圈可点以外，上述各条线索都没有像其他录音那样被赋予一种整体感，结果听起来成了零星片段。谐谑曲乐章处理得足够敏捷，可能偏赶，实现肖斯塔科维奇所要求的极为细致的力度层次应该可以更清楚地听到才好。终曲乐章中的突出若干乐器的写法再次暴露出这一乐团的弱点，但是姆拉文斯基启用真正阳刚之气，拔高有缺陷的乐队，奏出撼天动地的高潮段落，全力吹响的铜管组与弦乐组的上行乐句狂暴角力，非常突出。

**根纳季·罗日杰斯特文斯基**于 1983 年录制这首作品，乐队是水平较高的苏联文化部交响乐团，从而略占优势。第一乐章处理得精准灵活，反而在滑稽表象之外增添了让人惴惴不安的暗伏玄机。打击乐手执行肖斯塔科维奇的过细的奏法要求准确无误，关注 3'33"处即可领略，这当然也说明指挥家一丝不苟。肖斯塔科维奇让弦乐组连续奏出无可理喻的节奏特征（三重层次叠合，一层是八个八分音符，另一层是六连音，再一层是五连音），姆拉文斯基只做到和稀泥，而罗日杰斯特文斯基实现了节奏上的奇特感受，借用视觉比喻就是目不暇给。第二乐章的上下左右颠倒的镜中心理状态经受了一番法医视角的反向透视，当巨大的高潮段落全力爆发时，惊人的反差更突出了弦乐组刚刚奏过、在乐谱上仅仅几页之前的示意，那是何等的专注细部、孤零散落。木鱼昭示不祥的嗒嗒敲击引领着后续的弦乐组细分声部的乐句，以及钢片琴和颤音琴的乐句。这里最成问题的乐章是谐谑曲。他用了蜗牛般的速度爬行（我的谐谑曲慢，懂么？），也许罗日杰斯特文斯基认为作品本身已经写成冷嘲热讽，何妨令其充分展现，不料却使音乐失去了它的表达特征。终曲乐章重又具有了那种极好的、成功驾驭第二乐章的结构上的必然性。罗日杰斯特文斯基的表现既有故作特立独行的一面，同时也不乏睿智。

**基里尔·康德拉申**的情况有些特殊，他在 1974 年有两版录音，一个是与莫斯科爱乐的录音棚制作，另一个是与德累斯顿国家交响乐团（Staatskapelle Dresden）的实况演出，二者各有千秋，都有若干精彩段落也同时夹杂一些失控乐句，但录音棚版本稍好一些。第一乐章不费周折，特点在于诸多因素经过仔细平衡各得其所。开始处的长笛音乐略带几分腼腆，与后面步伐矫健的军乐团音乐形成绝佳对比。第二乐章进入时的铜管吹奏十分胜任，大提琴演奏美丽动人，但是接下去的音乐进行有失严整性，弦乐演奏不成整体、漫无目的，低音铜管的进行曲也乱了章法。对比紧凑的第一乐章，康德拉申为谐谑曲选择了缓慢速度，音乐本身的导向性受阻，没有必要且令人失望。终曲乐章中的醒人耳目的现成音乐段落都还不错，但是康德拉申的粗线条作风还是让细微细节付出了代价。在织体简略、仅有几支木管乐器参与的段落，音乐也失去了推进动力，但是到了在乐章中掀起疾风暴雨般的高潮时康德拉申的铁腕控制力完全不容置疑。另一版实况录音的问题在于乐队演奏水平不稳定，质量在中下与尚可之间摇摆。开始乐章起步过快，以致木管吹奏员们很难做到手指不打绊。打击乐混搅在一起失掉了清晰度。这个版本只值得收藏家予以考虑。

在他的最早录音绝版以后，**马克西姆·肖斯塔科维奇**于 1984 年又为 Collins Classics 公司录制了这首作品。这版演绎过于谨小慎微结果反受其累，虽然始终努力却一直没有越出色调单一、分量浅薄的水平，因此这一录音也已经绝版却并不构成很大损失。小肖斯塔科维奇于 2006 年与布拉格交响乐团合作第三次录音，这次拿出来的演绎是在音乐引用的乱麻之中一直以极大的权威性把握住明确的方向。第一乐章自第一个音符起，他选定的速度就恰到好处，长笛与巴松接力吹奏的主题栩栩如生，立地引起听众翘首期待下文。就织体而言，小肖斯塔科维奇堪称是清晰的化身，无可理喻的节奏特征中的音符在一个不容差错的空间中你来我往，独奏小提琴和倍大提琴互相推挽好像有磁场在起作用。第二乐章出人意料地速度偏快，但却是一个很有收效的策略。开始处的铜管乐段落具有整体感，后来的进行曲音乐将苏联庄严仪式的虚张声势刻画得入木三分。稍有不幸的是定音鼓手在这个乐章的高潮之后一度失误，除此之外的演绎都不愧是典范。在终曲乐章他的步调仍然偏快，但是这一做法让帕萨卡利亚一段的铺开顺理成章，让尾声的到来就像夜幕降临一样不可逆转，很有说服力地将情绪保持在焦虑与无奈之间。

## 欧洲人的视角

**伯纳德·海汀克**于 1979 年与伦敦爱乐合作的录音现在成为演奏这首作品的衡量标杆，其原因不难理解。这里绝没有别出心裁的速度，不仅演绎态度严肃认真，乐队演奏也干净利落同时细节充分到位。本文到此为止讨论过的版本，在第一乐章无一例外都明显聚焦于长笛独奏主题。这本身无可非议，但海汀克付出很大精力对嘣呛嘣呛的弦乐伴奏予以艺术雕琢，发掘出复杂和声组织这一额外收获。第二乐章没有负担、见机行事，悠长的大提琴独奏乐句享有呼吸空间（起落均有），尤其是如定时炸弹滴答作响的弦乐拨奏，经海汀克处理听来使人魂飞魄散。谐谑曲是最直截了当的乐章，顺畅的演奏让肖斯塔科维奇的素材不受干预自行表白，而海汀克的终曲乐章属于最高质量。对于这一乐章怎样展开，他的理解超出其他所有人之上，为了区分帕萨卡利亚段落所经历的不同环节，他做到科学工作般的精确无误。从《特里斯坦与伊索尔德》到格林卡两条引用，衔接之处似有光影一闪给出提示，控制得极为精彩。

如果说在海汀克的理念之下所做到的清澈透明和略带冷漠将这首作品归入了新古典主义流派（也就是延续了肖斯塔科维奇自己的第六与第九交响曲的传承），相比之下

**尼姆·雅尔维**于 1989 年与哥德堡交响乐团（Gothenburg Symphony Orchestra）合作的录音便是强调出这首交响曲主干中的马勒精神与瓦格纳精神。一个很快就可以明显察觉的特征就是雅尔维在演奏中以弦乐作为中心。在第一乐章中弦乐所聚积的张力接近达到贝多芬的水平，他们发出的确定无疑是真情投入、打动人心的音响，但这也让人怀念海汀克做到的降低几分警觉的做法。这版演绎在第二乐章充分发挥出长处。哥德堡铜管组的音质与平衡都非常圆满，同时雅尔维确保总揽素材的乐章结构顺畅推进，虽然也有定音鼓在高潮段落听起来非常吃力的问题。终曲乐章很有把握，不费周折，在临近结尾打击乐的神经兮兮的敲打中雅尔维非常充分地实现了肖斯塔科维奇所要求的多层次力度对比。

**马里斯·杨松斯**于 1997 年也是与伦敦爱乐合作录制了这首作品，但是他们的状态莫名其妙地变得乏善可陈。演奏一开始就让人感觉是公事公办——第一乐章没有个性、过场走完，第二乐章的组成段落令人不解地各不相干。谐谑曲的演绎单纯追求廉价效果，终曲给人的气氛就是全体人员是在完成任务。**拉迪斯拉夫·斯洛瓦克** 1989 年为当时新起的 Naxos 公司制作的录音也基本上空忙一场。虽然斯洛瓦克已经尽到能力将终曲乐章的各条不同线索编织到一

起，但这不是担当演奏的捷克斯洛伐克广播交响乐团（布拉迪斯拉发）所能胜任的工作。

## 高龄大师

**乔治·索尔蒂**与芝加哥交响乐团合作制作了一版实况录音，时间上仅在 1997 年他逝世前几个月。第一乐章的走势就像一台充分润滑的机械设备正常运转，但是这种圆通处理的负面意义却越来越大，因为这忽略了这首作品中的与电影《妙想天开》（*Brazil*）具有可比性的敌托邦意念。再有，是只有我这样感受呢，还是那些无可理喻的节奏特征确实变得更像巴托克的《为弦乐队、打击乐和钢片琴写作的音乐》，并不像肖斯塔科维奇？第二乐章搞得有点照本宣科，索尔蒂将乐章开始处的大提琴主题演绎成像是真品瓦格纳，完全不再是肖斯塔科维奇所作的"道地"翻版。后来的几处铜管进入相当粗糙，让人不解也令人失望。随着谐谑曲乐章的展开，索尔蒂的构想的真正问题也就清楚了。虽然乐句造型完美，肖斯塔科维奇的多变的拍号逐一准确实现，但是那种调情似的巴松吹奏其实更适合伯恩斯坦的《老实人序曲》（*Candide* Overture），索尔蒂只是在做表面文章。他这是在搞"娱乐性"娱乐，不成其为"黑暗"娱乐。

**库尔特·桑德林**于 1990 年与克利夫兰乐团合作完成了他的录音,这版演绎绝无淡化肖斯塔科维奇的黑暗意图之嫌。他塑造的第二乐章充满痛切的荒芜感,肖斯塔科维奇的木管组和弦通过精准的声部平衡效果尤为尖利。桑德林的本领在于非常清楚地区分这一乐章中的不同素材,这一点令人钦佩,正因为在呈现之初就被逐一明确区分,接下去的互动才可能更为震撼……当然真正做到震撼还需要他的速度不能那样一意孤行地缓慢。第一和第三乐章实际上严重拖沓,以至于本来那些影射官气十足的军乐团演奏统统失去效果,音乐示意的造型彻底失真。在第二乐章,随着长号主题一步一踱的缓慢走动,桑德林倒也唤出了苏联红场上葬礼队列的装腔作势,演奏很有水准。终曲乐章整整花了 20 分钟(比绝大多数录音所花的平均时间长出 5 分钟)。铜管组的吹奏水准以及桑德林像老马识途一样对乐队音响的把握都毫不减色,但是这种举步维艰的速度使得肖斯塔科维奇的紧凑结构难于应对、无所作为。

桑德林与肖斯塔科维奇《第十五交响曲》的话题还有续集。1999 年 3 月,他指挥柏林爱乐演出留下一版实况录音,被收进该乐团的回顾收藏卷 Im Takt Der Zeit。虽然速度仍然偏慢,至少他在这里是遵从肖斯塔科维奇的素材脉络进行处理。让人吃惊的是这版演奏听起来严重排练不足。

首席小提琴在 0'12"前后演奏第一个独奏乐句时，音准颤颤巍巍，而且后来一直让人觉得没有充分把握。第一乐章有充分的推进动力，但是长笛独奏总要在乐句结束时带出一种做作的提问语气，让我十分反感。

## 近期俄罗斯音乐家

20 世纪末年两位最著名的俄罗斯音乐家都是先做独奏，后来兼职指挥，他们又是如何处置肖斯塔科维奇的这首辞世交响曲的呢？**姆斯蒂斯拉夫·罗斯特洛波维奇**看来不具有世界上最过硬的指挥技巧，但是 1989 年他与伦敦交响乐团合作的录音确有感人之处。在第一乐章，他从伦敦交响的铜管组召唤出韵味十足鲜活饱满的音响，5'3"处他们在第一段重大高潮中驾轻就熟就是一例。面对肖斯塔科维奇的蒙太奇手法，罗斯特洛波维奇留下一些直白的斧凿痕迹，致使有人怀疑其原因完全在于他的手段不足。在其他音乐家发掘深层维度的地方，他会采取实用主义的方案，尽管如此，他在终曲乐章仍然做出无可否认的生动表现，其中的多条线索都在相互照应。在第二乐章，独奏大提琴在悠长的旋律线条中加进了一层没有必要的煽情效果，而在谐谑曲中，独奏小提琴的粗野运弓留下了刻薄挖苦的弦外之音。

在罗斯特洛波维奇之后一年，**弗拉基米尔·阿什肯纳齐**与皇家爱乐乐团合作完成了录音，对比罗斯特洛波维奇那种伯恩斯坦式的拥抱作风，这版演绎就更加客观了。聆听第一乐章阿什肯纳齐诱导木管组演奏所做到的平衡与织体的细微变化，相形之下凸显罗斯特洛波维奇的粗枝大叶。这样的肖斯塔科维奇不再是无关痛痒，这是带着亟不可待的紧迫感传达他的信息。第二乐章的低音长号主题最好地反映出阿什肯纳齐的素质，这是其他人匍匐的地方，而他却在跃起，还有，他向我们证明效果有力并非一定要速度缓慢，在这一乐章即将结束的短瞬制造出盗尸恶鬼般的恐怖。谐谑曲走动迅速，对比罗斯特洛波维奇的轻快，阿什肯纳齐则处在同一个尺度的另一极端。终曲乐章在帕萨卡利亚段落聚集动力，发展到急剧狂野。引用格林卡旋律的一段也明显偏快，然而却带出一种夺人的渴望感。尾声部分的打击乐段落却在紧迫速度下损失了细节上的清晰，实为一桩遗憾。

### 千禧年新风

**赫苏斯·洛佩斯－科沃斯**（Jesús López-Cobos）于2000年与辛辛那提交响乐团合作的录音，做到了让这首作品该是怎样就是怎样。这里既没有故意要亮明独到见解的

乖张速度，也没有像雅尔维、索尔蒂那样张冠李戴似的"乱点"作曲家，让人感到肖斯塔科维奇真是邂逅了赫苏斯这位朋友。进场的长笛独奏语气平易近人，同时洛佩斯－科沃斯用心关照弦乐伴奏。如果说雅尔维的演绎向人提示贝多芬，相比之下洛佩斯－科沃斯的演绎更为忠实地将这一乐章塑造成本质上是交响乐队演奏室内乐。他的弦乐演奏来得步履轻盈，他的铜管军乐团式的音乐（包括引用罗西尼的乐句）像是不经意摆放进来的天然艺术品。第二乐章欠缺像桑德林或者海汀克所取得的心理上的张力，但是洛佩斯－科沃斯铺展出有说服力的总体蓝图。这一乐章的高潮段落完成得非常精彩——肖斯塔科维奇为巴松和低音铜管写下的、类似乌斯特沃尔斯卡娅（Ustvolskaya）[①]手法的小二度不协和音，其刺痛效果清晰可闻，在弦乐组细分声部的乐句到来之前的木鱼敲击，声音突出十分慑人。终曲乐章的帕萨卡利亚段落在铜管组酿成高潮，而弦乐组奏出辅助素材在高音回响，洛佩斯－科沃斯将它们的冲撞掌控得引人入胜。最后关头的音乐有失清晰，应是剪辑不够细致的结果，但是总体演奏表现出平静、深思，足以弥补其他短处。

---

① 加琳娜·乌斯特沃尔斯卡娅（Galina Ustvolskaya，1919—2006），俄罗斯女作曲家，肖斯塔科维奇的学生。

## 十五归一

简而言之，肖斯塔科维奇《第十五交响曲》是一首无比艰难的作品。即便把每个音符都演奏得无可挑剔，合成整体仍然可能满盘皆错（乔治·索尔蒂要注意了）。它的多处近乎室内乐的织体对于那些本事并不到家的乐队可以说非常不给情面。

早期俄罗斯音乐家的录音无疑是可以唤回这首作品的分娩阵痛的直接档案，其音乐历史价值无可取代。但是诸多问题使得在它们当中很难推荐出一版首选录音，假如一定坚持，那么罗日杰斯特文斯基的一版是质量最均衡、让人最满意的选择。在下一代人中，买进雅尔维一定不会浪费钱财，但是杨松斯却辜负了期望。赫苏斯·洛佩斯－科沃斯是极佳选择（并附有一首演奏令人振奋的《第一交响曲》），阿什肯纳齐表现出超乎一般的洞察力。但是有两个版本最为突出——首先是海汀克，他的 1979 年录音至今仍然设定黄金标准，他的演绎条理清晰，伦敦爱乐的演奏极为工整。再就是马克西姆·肖斯塔科维奇，他从第一天起就开始参与，后来一直锲而不舍为这首交响曲寻求确切表达，最终如愿以偿。他的 2006 年录音从 DNA 层面解密这首交响曲，揭示出其他指挥家都没有深究的许多维度。布

拉格交响乐团自不待言与伦敦爱乐不在同一水准，但是马克西姆却是首屈一指的解码高手。

### 可靠选择

**辛辛那提交响乐团 / 赫苏斯·洛佩斯 – 科沃斯**

Telarc CD80572

一幅有价值的总体蓝图，富于详尽的交响乐队细节，注重良好的音乐表述。这是忠实再现肖斯塔科维奇意图的一版演绎。

### 俄罗斯大师

**苏联文化部交响乐团 / 根纳季·罗日杰斯特文斯基**

Melodiya 74321 59057-2

这是第一代俄罗斯人演奏中最令人满意、最富有特点的选择。这部演绎深思熟虑，以惴惴不安的第一乐章和不寒而栗的第二乐章为最大亮点，同时也留下明知故犯的特立独行。

### 历久不衰的听众最爱

**伦敦爱乐乐团 / 伯纳德·海汀克**

Decca 425 069-2DM；London 475 7413DC11

这是一版真正有分量、有洞见的演绎，海汀克以客观态度传达肖斯塔科维奇的多义性和潜台词。乐队演奏也最为精良。

**最佳选择**

**布拉格交响乐团 / 马克西姆·肖斯塔科维奇**

Supraphon SU3890-2

经过三十五年的不懈努力，这位下一代肖斯塔科维奇终于找到了引人瞩目的最佳答案。严整然而并非一般常见的速度使得他的父亲的素材极有说服力地得到阐述。他还做到诱导布拉格交响乐团做出情感细腻、卓有个性的表现。

## 入选版本

| 录制年份 | 乐团 / 指挥 | 唱片公司（评论刊号） |
|---|---|---|
| 1974 | 莫斯科爱乐乐团 / 康德拉申 | Melodiya 74321 19846-2（4/07） |
| 1974 | 德累斯顿国家交响乐团 / 康德拉申 | Profil Medien PH06065 |
| 1976 | 列宁格勒爱乐乐团 / 姆拉文斯基 | Melodiya 74321 25192-2, 74321 25189-2, Olympia OCD5002 |
| 1983 | 苏联文化部交响乐团 / 罗日杰斯特文斯基 | Olympia OCD258; Melodiya 74321 59057-2（6/85[R]） |
| 1979 | 伦敦爱乐乐团 / 海汀克 | Decca 425069-2DM（11/93）；London 475 7413DC11（5/06） |
| 1989 | 哥德堡交响乐团 / 尼姆·雅尔维 | DG 474 469-2GTA2（8/00[R]） |
| 1989 | 伦敦交响乐团 / 罗斯特洛波维奇 | Andante AND4090（1/05） |

| 1989 | 捷克斯洛伐克广播交响乐团 / 斯洛伐克 | Naxos 8.550624（11/93） |
|---|---|---|
| 1990 | 皇家爱乐乐团 / 阿什肯纳齐 | Decca 475 8748DC12（9/07） |
| 1990 | 克利夫兰乐团 / 库·桑德林 | Elatus 0927 49621-2 |
| 1997 | 伦敦爱乐乐团 / 杨松斯 | EMI 556591-2, 365300-2 |
| 1997 | 芝加哥交响乐团 / 索尔蒂 | Decca 458 919-2DH（5/99ᴿ- 已绝版） |
| 1999 | 柏林爱乐乐团 / 库·桑德林 | Berliner Philharmoniker BPH0611（2/07） |
| 2000 | 辛辛那提交响乐团 / 洛佩斯－科沃斯 | Telarc CD80572（10/01） |
| 2006 | 布拉格交响乐团 / 马·肖斯塔科维奇 | Supraphon SU3890-2 |

本文刊登于 2008 年 1 月《留声机》杂志

# 意气昂然、喜怒无常

## ——《第一钢琴协奏曲》

杰弗里·诺里斯（Geoffrey Norris）与钢琴家鲍里斯·吉尔特伯格（Boris Giltburg）探讨这首青年时期作品的乐谱。

我要向鲍里斯·吉尔特伯格询问的关键问题是第一乐章中的速度变化。在过去几年中我听到过的肖斯塔科维奇《第一钢琴协奏曲》的演出，可以说每一次都有一些速度上的伸缩变化，而这些在我手头拥有的乐谱上都是没有标明的，我的乐谱是1963年由莫斯科的国家音乐出版社发行，显然是要立为"标准"的版本。这一差异就成为最终必须澄清，但是总是找不到合适途径的那类问题。现在吉尔特伯格就在华沙爱乐的更衣室，坐在钢琴前（正在准备演出普罗科菲耶夫的《第三钢琴协奏曲》），这就给了我讨论问题的大好机会。

这些速度变化的细节是属于约定俗成呢，还是有其实际根据？吉尔特伯格所用的乐谱是美国的里兹（Leeds）音

乐公司的版本，那上面印有那些速度变化。在第一乐章的开头几页有一系列速度标记，开始是四分音符等于 96 的小快板，到排练号 2 就加快速度到等于 108，到排练号 3 刚刚一过再提升到等于 132，接着到排练号 6 刚刚一过变成等于 160 的活泼的快板。在我的俄罗斯版乐谱上，这些标记都没有，但确实很走极端地在排练号 2 而不是排练号 6，标注了四分音符等于 160 的活泼的快板，这就让第一乐章的第一主题不适当地过快。后来我又核对了我所能找到的所有版本（1934 年俄罗斯出版的第一版总谱、Boosey & Hawkes 版袖珍乐谱、1982 年版的肖斯塔科维奇全集第 12 卷），看到它们都是一致的，而只有 1963 年那个版本与众不同。全集版还指明了存在不一致的地方，而且全集版，还有吉尔特伯格所用里兹音乐公司的版本，都是基本遵照了俄罗斯的第一版，而该版本是基于肖斯塔科维奇手稿的。

吉尔特伯格说明他会"在俄罗斯版本和西方版本中更信赖前者"，但是对我的 1963 年俄罗斯版本还是作为特例慎重对待吧。与此同时，关系到这首《第一钢琴协奏曲》中有些地方的张弛起伏，吉尔特伯格，还有与之合作的指挥瓦西里·佩特连科，都认为不必拘泥于乐谱上的字面指示，而可以根据演绎的灵感做出调整。例如吉尔特伯格会在第一乐章排练号 13 刚过的地方再鞭策一下速度，在这个

地方钢琴暂时没有乐队伴奏，而且音乐肯定会得益于一点点莽撞举动。在那之后又有排练号 17 的主要主题在乐队中重现，佩特连科会在这里采用比在呈示部时慢很多的速度，造就一种在回顾中的惊怵效果。

这一对钢琴家指挥家搭档还对其他段落的情感效果与音乐个性有所切磋。吉尔特伯格指出第一乐章排练号 18 处的一个例子，小号在这里有一个稍缓的、富有表情的上扬音型，接着再由钢琴提速推进到更加热烈的段落。在此必须做出选择的是，这段音乐应该处理成轻快（"就像在俄罗斯南部度假"），还是要处理成"有回味有嚼劲"。吉尔特伯格和佩特连科选择了后一种处理。吉尔特伯格说："这里虽然就像马戏团，但是是斯蒂芬·金（Stephen King）笔下的马戏团，里面的小丑是居心险恶的。"

如此洞见性的细节，在肖斯塔科维奇本人与安德烈·克路易坦（André Cluytens）及法国国家广播乐团（Orchestre National de la Radiodiffusion Française）合作的录音中，还有在 YouTube 平台上可以看到的他在 1940 年的演出实况录像中都是体会不到的。于是我很想知道今天的演奏家在多大程度上会在肖斯塔科维奇的录音中寻求指导。"我们搞演奏的人以务实的态度对待作曲家的录音。"吉尔特伯格边说边使了个眼神儿，"如果他们的录音有助于我们

的理解，我们会以它们作为依据，假如不是，我们可以认为这是在演绎上有所差异。在我看来肖斯塔科维奇的演奏有一点点过于直白了。"他举出靠近曲终（排练号76）的乐句作例子，作为作曲家，肖斯塔科维奇写下的曲调开心热闹，而作为演奏者，他的弹奏严格合拍不给任何烘托。吉尔特伯格倾向于在这里略微放慢，让领头的几个和弦（注明 *fff*）迸发活力，跳跃欢腾。

他提到的这一曲调给音乐进行点缀上了犹太人婚礼的热闹气氛，这也是在《第一钢琴协奏曲》中若干处音乐引用的实例之一。其他引用包括在作品开始处出现的贝多芬《热情奏鸣曲》的痕迹，还有在终曲乐章中飞快闪现的《丢失一分钱的愤怒》的提示，也还援引过一首海顿奏鸣曲，以及在终曲乐章中（排练号63）由小号独奏吹出，又被钢琴以一个 *fff* 的和弦横插一杠子的儿歌《简妮哭得好伤心》（'Poor Jenny is a'weeping'）。

这部作品的织体含有18世纪古典主义甚至巴洛克风格的提示，其第三乐章的起始因循了巴赫的幻想曲的风格（吉尔特伯格的老师在他的乐谱的这一句上写下了"巴赫式的自由度"的建议）。吉尔特伯格将《第八弦乐四重奏》整理出钢琴独奏版，录制以后也合辑在这同一张CD上，该作品也包含许多引用，是自我引用，只是其中的情绪对比这

首意气昂然的协奏曲是彻底内向的。

肖斯塔科维奇写作这首协奏曲是在 1933 年，与他的歌剧《姆钦斯克县的麦克白夫人》同属一个时期，当然先于 1936 年《真理报》发表题为"混乱取代音乐"的文章将一切耻辱加在他的头上。吉尔特伯格指出，这首协奏曲让我们看到最有自信的肖斯塔科维奇，以各种迹象表明他对 1920 年代的苏俄时期极为适应。当时的艺术舞台生机勃勃、百家争鸣，我们看到"爵士乐、贝尔格、勋伯格、胡话诗歌（nonsense poetry）、象征主义诗歌、梅耶霍尔德(Meyerhold) 的戏剧等等都在争相参与，造就国际间交流对话的氛围"。

所有这些引用不是简单堆砌，而是紧密合成为这首作品的生命有机体。"你尽管开列清单，分辨每一段每一处的来龙去脉，但是仍然可能对这首协奏曲不得要领。"古尔特伯格说，"它的整体和声语言是纯正地道的肖斯塔科维奇。"然而话虽这样说，他承认他喜爱这首作品更在于"那种喜怒无常，看似漫无章法。一本正经和挤眉弄眼同时出现在每个小节之中。想要分清哪里是诚心实意哪里是插科打诨根本不可能做到。"

# 历史视角

## 作曲家本人的访谈

肖斯塔科维奇 1933 年接受《苏维埃艺术报》（*Sovetskoe iskusstvo*）的采访

　　"就我的协奏曲而言，除了那些实际用于写作之中的手法以外，我再无法用其他方式来描述它的内容。"

## 专家见解之一

音乐学家阿纳托里·索洛佐夫（Anatoly Solovtsov），1947 年

　　"这首协奏曲的乐器配置提请人回想巴赫时代的乐队组成，例如说巴赫的《B 小调乐队组曲》：弦乐组、键盘乐器，外加一件管乐器。"

## 专家见解之二

音乐学家列昂尼德·丹尼列维奇（Leonid Danilevich），1963 年

　　"这首协奏曲的织体……与炫耀型的超绝技巧风格背道而驰……作曲家在这里取法于贝多芬时代和前贝多芬时代的钢琴演奏手法，注重织体的清澈明晰。"

本文刊登于 2017 年 1 月《留声机》杂志

# 给爱子的成年礼物

——亚历山大·梅尔尼科夫（Alexander Melnikov）

谈《第二钢琴协奏曲》

**这位俄罗斯钢琴家说，这首看似单纯的作品无论如何绝不单纯。**

在我看来，肖斯塔科维奇的两首钢琴协奏曲不是他的最重要的作品，甚至比《第二小提琴协奏曲》和《第二大提琴协奏曲》的重要性还低一些。要说他的最重要的作品大概就要举出若干首四重奏，还有《第十四交响曲》。从表面看，《第一钢琴协奏曲》（1933年）在风格上更加多样化，因为直接援引巴赫、亨德尔、拉赫玛尼诺夫的旋律，使得它似乎比《第二》更丰富多彩，但是实际上它更率直一些。这不是评比孰优孰劣，它们属于不同的音乐。

《第二钢琴协奏曲》（1957年）的独到之处在于它本来是一首写给学生的作品（是肖斯塔科维奇写给自己的儿子马克西姆的），所以不应该太困难，但我在学它的时候，发现它在技术上非常困难，尤其是最后一个乐章——比《第

一钢琴协奏曲》无论哪里都要难很多。《第二》是一首很受欢迎的曲目，但其实是出于误解。这当然不能归罪于这首作品本身。在练习这首作品到后来录音这段时间，我曾经在医院接受断层扫描（我的背部有问题），也就是要把你推进一个里面有各种古怪噪音的管道，于是他们就让你听音乐，我听的就是这首协奏曲的第二乐章，在那次经历中我认定这是一首非常好的音乐作品。

## 改变看法

我演奏这首作品是因为指挥家提奥多·库伦奇思（Teodor Currentzis）说服了我，而我在没有对它仔细考量之前，确实不认为它在那位作曲家的全部创作中如何重要。然而一旦开始钻研，我就完全改变了看法。在我看来，它比《第一协奏曲》更重要。我认为肖斯塔科维奇留给我们的信息就是："留意聆听我的音乐吧，如果你在其中发现了什么东西，我不会反驳你的。"所有要说的话都在音乐里，肖斯塔科维奇放手让听众去做判断。我绝对反感有些人总是认为有必要说明他是共产党员。他的音乐内涵极为丰富，而我尊重他的抉择也就是不借助文字做任何表述，因为正是没有这样的表述才让我们有更丰富的领会。不对自己的音乐提供任何信息是他恪守的准则，而后来他变得很受欢迎起来——很

肖斯塔科维奇和儿子马克西姆。马克西姆·肖斯塔科维奇后来成长为
指挥家。

有讽刺意义的是他在西方走红，起因是所罗门·伏尔科夫的那本基本上属于无中生有的书（《见证：肖斯塔科维奇回忆录》，1979 年）。那完全是肖斯塔科维奇所不想要的东西。

## 不要被表面现象误导

我认为肖斯塔科维奇在这首协奏曲中刻意表达与表象截然不同的东西。在表面上这是一首欢快的、儿童乐园气氛的曲子，有抒情的慢乐章、精力充沛的最后乐章，但是其中充满着怪异的成分。在第一乐章华彩乐段结尾，即将进入再现部的地方，突然出人意料发生了闪现黑暗境域的瞬间——不妨说这是"惯有的"肖斯塔科维奇的黑暗境域，它所触及的是死亡。我记得，当我学到这里时，对整首曲子的理解完全转变了。

为标新立异而标新立异对搞音乐来说是最不可取的，但是我记得不断在谱中读到作曲家留下的微妙指示，说："不对，这和你想的不一样。"我也就带着这样的意识来演奏。我并没有有意寻找什么东西，只是认真去读，看到它们就在那里，变得显而易见。在三个乐章中我看到都有地方他在传达同样的信息。

这首作品看上去欢快，但是中间有很多地方并不欢快。我提出这个看法是因为这个方面基本上被人忽视了。在我

看来，这首作品的创作凝聚了极高的大师功力，它的卓越之处，我认为对于很多人来说，处于无法企及的疆域。

## 严肃认真

对于有意与乐队合作，在大音乐厅严肃认真演好这首协奏曲的人，我祝他们好运。就连约翰·奥格登（John Ogdon）那样的传奇人物都没有做到这件事。这本来不应该很难，但是其中有几个地方，虽说不是像舒曼或者斯特拉文斯基那样根本无法弹奏，是极难弹好的。有些人持一种观点，认为这首作品有意模仿贝多芬的《皇帝协奏曲》，我不做这种揣度，因为我不知道。可能是，也可能不是。说得不错，这里有下行音阶，有很弱力度，但这些在西方古典音乐中都属于惯用手法。

演奏肖斯塔科维奇的作品，一旦选定了总体的审美方案，他允许你采取的演绎自由度就相对很窄了。我和库伦奇思合作给这首协奏曲录音时，围绕很多单一的音符，还有其他需要决定的东西，付出了很大努力。这件事要归功于这位指挥家，是他让我看到了这部作品，我做的一切都是因为他。我认为他是一位天才。

本文刊登于 2016 年 8 月《留声机》杂志

# "为他的桌子创作"

## ——《第一小提琴协奏曲》录音纵览

> 这首作品反映了作曲家在负面压力与绝望处境中的抗争，令人望而生畏。虽然我们有一版众望所归的权威录音，戴维·古特曼还看到其他人的努力从总体上说也不让人失望。

哈罗德·勋伯格（Harold C Schonberg）是有声望的美国评论家，自 1947 年 11 月到 1959 年 12 月为本刊的"美国书简"（'Letter from America'）专栏供稿。他基本上将肖斯塔科维奇批评得一无是处，而他那样的观点代表了同时代很多人。米特罗普洛斯为哥伦比亚公司灌制的《第十交响曲》黑胶唱片，被他贬低为"这样的演绎更加突出了本来就应该说是单薄、重复的写作"（1/55）。他对《第一小提琴协奏曲》也不热心。**大卫·奥伊斯特拉赫**（David Oistrakh）首次访美，又在计划外延长逗留，在那期间就是与米特罗普洛斯合作，于 1955 年 12 月 29 日带有即兴性地举行了这首协奏曲在西方世界的首演。这首作品最初与听众见面仅仅更早两个月，为了首次演出，独奏家

和叶甫根尼·姆拉文斯基与列宁格勒爱乐乐团经历了辛苦的排练，而莫斯科的听众们还没有机会听到它。奥伊斯特拉赫和米特罗普洛斯与纽约爱乐于1956年1月1日在卡内基音乐厅的第三次演出有一版录音留存下来并曾公开发行（NYP，1/98，已绝版）。那次演出的第二天，全体人员再次聚齐，完成了今天大家熟悉的哥伦比亚公司的录音棚录音。这些都是那版注定成为权威演绎的最早期记载。勋伯格无动于衷，他写道："我不能说对这首作品有多大兴趣，在我看来它基本上属于旧作翻新。"（3/56）他并没有说明是哪一首旧作被他认定拿来翻新了。然而在那个时代，即便西方人的态度因为冷战的政治现实而有所扭曲，也还是有人持不同观点。小提琴家出身的音乐学家鲍里斯·施瓦茨（Boris Schwarz）到场聆听了12月29日的音乐会，发表印象说："同时发现两件宝，一首伟大作品加一位伟大演奏家。"到第六次谢幕时，米特罗普洛斯将乐谱高高举起，让它一同接受喝彩。根据知情人的说法，他的记忆力超强，可以过目不忘，他用乐谱是为了稳定奥伊斯特拉赫的紧张情绪，并非他自己需要任何辅助。

## 政治背景

以同情态度、从非主流角度看待这部作品，根本不需

要把肖斯塔科维奇也列入地下私印、用暗语写作的作者行列。事实就足以说明问题。在 1948 年到来的那场恶名昭彰的运动中，这位作曲家以及普罗科菲耶夫、米亚斯科夫斯基、哈恰图良被扣上了可以随意解释的罪名"形式主义"，而肖斯塔科维奇是首当其冲的受害者。这是一场文化领域整肃的一部分，它不仅造成降低收入、失去待遇，也导致一些人入狱或失踪。这部作品就是在那一年完成，写好以后即被锁进抽屉，一直等到七年以后，政治解冻迫在眉睫，才（经过奥伊斯特拉赫的某些细节改动）终于被掀去了盖布。

《第一小提琴协奏曲》被赋予两个作品号（77 和 99），还不是让我们忆及那段痛苦年代的唯一提示。第二乐章引入肖斯塔科维奇本人姓名缩写（对应德国音乐表记法中的 D-Es-C-H），不可能不使人联想到在大规模恐怖活动面前个人的声音遭受到何等压制。还有，统治当局那时正在不断强化反犹主义言论，而显而易见的"犹太"成分出现在这里，也出现在同期作品《第四四重奏》、声乐套曲《犹太民谣》当中，当然也不容忽视。运用 DSCH 动机，通常被视为具有肯定意义，但同样也可以成为对个人无能为力的自嘲。这样的自我贬低也是犹太文化的幽默特征之一。尽管这样，认为肖斯塔科维奇的创作一以贯之，要么是"拥护"制度，要么是"反对"制度，两边的观点都过

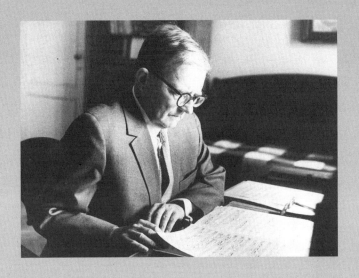

1948 年，肖斯塔科维奇遭到批判，作品禁演。这期间，正如俄罗斯人说的，他"为他的桌子"创作了几部重要作品，如《第一小提琴协奏曲》、声乐套曲《犹太民谣》和《第四弦乐四重奏》。

于简单化，说到底，音乐的语义不确定性正是这一艺术具有自由度的关键所在。应该考虑的因素是多方面的，包括情感纠结、嗜酒、足球、家庭，以及创造性抽象思维的吸引力等等。

**构造与难度**

这首小提琴协奏曲具有交响曲般的规模，它分四个乐章（有些录音将其长篇华彩乐段单列一道，造成五个乐章的印象），而每个乐章的标题赋予它组曲的趣向。开始的乐章不是清风拂面的快板而是一首夜曲，它可以始终处于暗黑之中，也可以处理得像在深色天鹅绒上闪出几丝银色光亮。在 1956 年发表在《苏联音乐》（ *Sovetskaya Muzyka* ）期刊的文章中，奥伊斯特拉赫提到它的速度为柔板；而印刷版乐谱上的标记为中板。竖琴、钢片琴、锣造成的"特殊效果"在很多录音中会基本听不到。接下去是谐谑曲乐章，它是新奇写法与古典结构的完美结合，在情绪上明显尖脆、轻佻。后两个乐章分别标明为帕萨卡利亚和布尔列斯卡（ Burlesca ），有可能意在借鉴巴赫的凝练语汇或者是马勒的尘俗的现实主义 [①]。这两个乐章因为有着让

---

① 尘俗的现实主义，原文 dirty realism，原指一种起源于美国的文学流派，又译肮脏现实主义。这里指马勒喜好使用民歌，甚至流行音乐等下里巴人的素材。

独奏家越来越难以驾驭的音乐成分而联系在一起。这里并没有让人激情涌动的乐思（肖斯塔科维奇不属于那类主要以优美旋律感人心怀的俄罗斯作曲家），然而总有一些脉络，让人察觉很有代表性的转借。那不是埃尔加的《大提琴协奏曲》在独奏家的延绵起伏的开篇乐句里暗中徘徊么？那不是贝多芬的命运动机在帕萨卡利亚中挥之不去么？那不是柴可夫斯基的《小提琴协奏曲》（或者斯特拉文斯基的《彼得鲁什卡》）在参与鼓噪终曲的俄罗斯蒸腾气氛么？大概不是，但是何妨各持各的想象、各有各的道理。

无论这首协奏曲代表着什么意义或者编织了何种信息，它对独奏家永远是一个技术挑战。从写法上它驱使演奏者保持强压运弓，这就导致事故频出。在纽约的第二次演出中，正当终曲开始时奥伊斯特拉赫的 E 弦绷断，不得不与乐队副首席交换乐器。还有更新近（1994 年）的例子，马克西姆·文格洛夫（Maxim Vengerov）在"阿比路"录音期间也在伦敦阿尔伯特音乐厅的音乐会上演奏这首作品，临到结尾不得不抓来伦敦交响乐团首席亚历山大·巴兰契克（Alexander Barantschik）的乐器才完成全曲。然而，即使已经面临重重考验，有几位提琴家现在还要自己拉出终曲乐章的开始旋律，这一做法其实是作曲家的本意，只因奥伊斯特拉赫建议独奏家在华彩乐段以后需要稍有停顿才

改成由乐队奏出。

## 对比奥伊斯特拉赫与柯岗

**奥伊斯特拉赫**录制这首作品，正式与非正式都包括在内，至少不下十次，我们尽可以详细探讨，但势必要占去所有篇幅。从录音棚的录制效果去感受，这位演奏大师的温暖音色与游刃有余的技术表现，会让人意识不到面对这首作品的挑战演奏家付出怎样的努力。在实况录音中情况就不同了，因为演出现场的紧张气氛，音准就不是处处无懈可击。但是这也会带来好处。在纽约的实况记录了谐谑曲结束时从听众中发出情不自禁的掌声，演奏速度更紧凑，表情也更鲜明。在列宁格勒的几次实况录音，音色优点十分突出，但是会因为音响效果略嫌浑浊、动态范围有压缩而存有遗憾。奥伊斯特拉赫的最后一次录音是 1972 年在伦敦，指挥是表现有些古板的马克西姆·肖斯塔科维奇，同时作曲家本人也在场。演奏大师这时已年过六旬，声音少许变薄变扁，颤指的多样化也不如从前。但是每一个乐句的明显必然到位都毫无变化，而且在他的各版录音棚制作中此次音响效果最好。话筒摆放仍然距离独奏家过近，让乐队细节有相当大损失。

苏联阵营内部其他挑战者们的演奏在西方经常无法及

时听到，转版效果也往往不令人满意。限于篇幅，对尤里安·希特科维茨基（Julian Sitkovetsky）、伊戈尔·奥伊斯特拉赫（Igor Oistrakh）、奥列格·卡甘（Oleg Kagan）、维克托·特雷蒂亚科夫（Viktor Tretyakov）等人的成果，我们只能跳过不表。但是**列昂尼德·柯岗**（Leonid Kogan）的两版录音相对容易获取，它们构成对老奥伊斯特拉赫的有力挑战。其中较早的一版录制于 1962 年，时过八年才通过 HMV 和 Melodiya 两家品牌的沟通合作系列在英国唱片目录中出现。这一录音让我们听到极高水平的提琴演奏，乐句处理清晰无比，并且表现出符合原作精神的大局观。额外好处还有基里尔·康德拉申指挥莫斯科爱乐乐团的协奏非常积极投入。唯一会有疑点的部分是帕萨卡利亚。其问题一部分在于速度，而更多在于某种难以量化的感受，让人觉得这里的演绎手法并不注重通过声音触及情感的最深层。柯岗选择在谱面授权范围以内进行发挥，避免担当突出个人的风险。我们会想到这与他热情支持苏联制度的态度有一致性，同时也注意到他于 1976 年在作曲家逝世后纪念他 70 周年诞辰的音乐会上演奏，为他协奏的指挥叶甫根尼·斯维特兰诺夫也持同样观点（演出有录像，有日本版 DVD，在网上也可以找到）。无论如何，柯岗于 1962 年的录音很有可能是当时所有制作中成就最为杰出的。雅

沙·海菲茨（Jascha Heifetz）没有演奏过这首作品，如果有，就可能会像这一版：粹无瑕疵、孤高不群。

**在西方受欢迎与一版颠覆性录音的出现**

　　麦克斯·罗斯塔尔（Max Rostal）有一版与马尔科姆·萨金特（Malcolm Sargent）指挥 BBC 交响乐团（BBC Symphony Orchestra）合作的录音（Symposium，已绝版），独奏家并不追求惊人的技巧表现，整体协作却是非常认真，这原本是 1956 年逍遥音乐会的无线电广播，在今天只具有历史价值了。在西方，商业制作的录音种类只有到 1980 年代后期才真正开始增长，进而到今天这首作品列入了青年演奏家的核心曲目。在新世纪的第一个十年中，崭露头角的拜芭·斯克莱德（Baiba Skride）（Sony，8/06）和莱拉·约瑟芙维茨（Leila Josefowicz）（Warner，7/06）赢得主要唱片公司支持，推出她们的演奏，而英国小提琴家**露丝·帕默尔**（Ruth Palmer），为纪念这位作曲家的百年诞辰自筹经费发行了自己的肖斯塔科维奇 CD，受到多方赞扬。帕默尔的制作附有一个纪录片，还有相关艺术创作，黑白相间配上代表苏联的红色。这一制作具有很强的说服力，不能简单归入追求成名的投机之举。距今更近，**尼古拉·贝内德蒂**（Nicola Benedetti）推出了她的录音（2015 年），并

对这首协奏曲的受献者在演绎传承上的持久影响发表了感言。奥伊斯特拉赫，出于他的道德威望和生活经历，可以像他那样演奏这首作品，她称他的琴声"腴润而自由"，但是可以理解年轻一代的演奏者感到有必要付出更多努力以揭示这首作品所意味的恐怖。贝内德蒂说："一种危险局面就是我们在拉快乐章时尽力追求可能做到的最难听的声音，又在拉慢乐章时完全杜绝颤指，真就像我们会死在台上一样。"她自己的演绎寻求一条折中道路，一定会让热心于她的听众感到满意。说到底，这里开列的各种选择，无论是否带来在铁幕屏蔽内亲身遭遇过的恐惧，大多数都综合了深切的同情、优秀的音准、让人满意的音色变化与乐句处理。

较早期在西方发行的制作经常要借助于与苏联有关的音乐家，其中包括几个传奇性人物，但也有的对这首作品的表达方式并不十分在意。**维多利亚·穆洛娃**（Viktoria Mullova）不属于后一类，无论当时与现在她都是高超的技术大师，当然，她于1988年的录音在冷漠与高度张力的狂放之间摇摆，更多激发出对她的仰慕而不是对她的爱慕。**伊扎克·帕尔曼**（Itzhak Perlman）惯于抒发和颜悦色的音乐个性，但是限于此例他在特拉维夫演奏的实况录音难免会有非议。**鲍里斯·贝尔京**（Boris Belkin）

也是一位俄裔犹太移民，近来接连取得成功，他的演绎把这首作品通用化，搞得很动听。**莉迪亚·莫德科维奇**（Lydia Mordkovitch）是奥伊斯特拉赫的学生，因循她的恩师的演绎塑造出抒情的主体效果，又不失必要时的粗犷。因为成就斐然，她的 CD 荣获 1990 年留声机大奖，于今回味我们也又一次深感尼姆·雅尔维、他当时的乐队以及 Chandos 音响团队的重要贡献，是他们的协同合作创造了既呈大器又重细节的音响世界，虽然所处的格拉斯哥录音场所本来不以华丽效果著称。德米特里·希特科维茨基（Dmitry Sitkovetsky）（Erato，9/90）、娜嘉·萨勒诺－索能伯格（Nadja Salerno-Sonnenberg）（EMI，12/92，已绝版）、宓多里（Midori）（Sony，12/98）的录音在英国的流通较为有限，**梵志登**（Jaap van Zweden）于 1994 年原本为 RCA 录制的 CD 现在 Naxos 旗下重又加入竞争行列，他新近出人头地升任指挥一事为这版录音增添了新奇感，但是与该品牌已有的柯岗的学生**伊利亚·卡勒**（Ilya Kaler）的制作（1996 年）相比并没有明显长处。

1990 年代中期出现的一版颠覆性制作兼备了遵循传统与大胆创新，既坚持这首作品的情感力量，又采纳了乐句处理上若干极端做法。这里的独奏家**马克西姆·文格洛夫**有可能被姆斯蒂斯拉夫·罗斯特洛波维奇说服，选用气息

宽广的速度，就连莫德科维奇也没有在夜曲中做到像这样的延缓。奥伊斯特拉赫于 1956 年撰文所述及的柔板，我们在这里终于感受到其梦游似的表现。文格洛夫在帕萨卡利亚中保持同样沉稳，而在第二与第四乐章加注青春血气，以弥补他所不具有的关联到奥伊斯特拉赫亲身经历的权威感，他的声音总体甘甜、极富穿透力，然而只要表达上有所需求，他立即拉出粗野的味道。在他的奏法中总要带出重拍的倾向，却不是所有人都会与之共鸣的。说到底，人们不难听出它荣获 1995 年留声机大奖的理由，也不难理解它被普遍接受为现代经典的原因。

也有人更看好**瓦季姆·列宾**（Vadim Repin）（1995年）所带来的速度稍快时的感受，其中又有长野健（Kent Nagano）指挥哈雷乐团的精准清澈的协奏为其增色。在夜曲中我们可以确实听到低音锣的击打，还可以在帕萨卡利亚中感受曲式上的根基。几年后（2014 年），又有他在瓦莱里·捷杰耶夫协奏下在巴黎实况演出的 DVD 或蓝光光盘，在这里室内乐似的紧密合作的凝聚力稍有松懈，而列宾在第一乐章中已经有了绝对把握拉出所有人都期待的确切音准，仅有极少失误。他还回归肖斯塔科维奇的最初构想，以独奏启动终曲乐章。**希拉里·哈恩**（Hilary Hahn）年纪轻轻（2000 年和 2002 年）却信心满满，比 1995 年的列宾

更有把握，为这首作品寻求一条笔直的道路，不受歧途的干扰。她将夜曲处理成像文格洛夫一样延缓，却同时保持情感上收敛，给有些人带来新意也让另一些人感到寡淡。她的纤细音响与窈窕身影与奥伊斯特拉赫（在网上视频中）的魁梧躯干形成鲜明反差，然而两人都不靠舞台做派取胜，仅凭借音符打动听众。

## 21 世纪的选择

近年来，一种情绪超脱、少些忧烦的演绎方式在我们的最有才华的小提琴家中间开始被看重起来。**莱昂尼达斯·卡瓦科斯**（Leonidas Kavakos）（2011 年）的琴声有一种喜庆色彩，他弱化了这首作品的深暗的、磐石般的力量，也冲淡了它的危机感，但也算是一家之言。捷杰耶夫为他协奏倒是做出了最好表现。有人会认为**詹姆斯·埃尼斯**（James Ehnes）（2012 年）的音量太弱，但是效果仍然可以感觉很好，音乐可以娓娓道来，不受外来干涉。第一乐章已经不仅仅是暗黑，还附加一种奇异感。但是他的不加载任何重量、尽其流畅的帕萨卡利亚，避免任何加深思想性的强调，效果就不是很好了。在一方面追求超脱，另一方面看好传统的选择之间，**丽莎·巴蒂亚什维利**（Lisa Batiashvili）（2010 年）带来了别具一格、表现力异

常鲜明的演绎。最突出的，是她在夜曲中的慎用颤指、几乎不加载任何重量的手法，加上录音所在地的难以想象的混响环境，造就出昏昏然的效果。说到底，这一制作充分具有我们时代的代表性。埃萨－佩卡·萨洛宁和他的巴伐利亚广播团队让苏维埃时代的战舰一色青灰的肖斯塔科维奇转化成超越时代、清澈明晰。可能有某些更具有奋争性的内容在这里没有充分得到发挥，但是我本人足以被迷住，音乐业已做到，无需借助 DG 包装上附加的魅力影照。

**伊利亚·葛林戈斯**（Ilya Gringolts）（2001 年）的制作也是 DG 品牌，有不错的表现但未能始终如一。帕尔曼在这里升任指挥，他没有借助独奏家的富于弹性速度的华彩乐段推出更大效果，终曲乐章进入好像若无其事。用耳机聆听的听众恐怕也坚持不到这里，因为话筒摆放太近，太多的沉重喘息混进了音乐。**丹尼尔·霍普**（Daniel Hope）（2005 年）的录音在声音和技术上略欠坚实，可以作为补偿的是他细致入微地执行谱面标记，然而只需到排练号 5 处（录音 2'40"），听到他对几个重音的夸张处理，就可以决定这版录音是不是合你的品味。奥伊斯特拉赫的处理变了模样，坚定有力被粗鄙取代，音准也不让人放心。

在**张永宙**（Sarah Chang）和**阿拉贝拉·斯坦巴赫**（Arabella Steinbacher）的录音中（分别为 2005 和 2006

年），个人长处都得到超常水平的样板级乐团的支持。张永宙在夜曲中运用宽幅颤指，在其他部分也拉出很夸张的运弓，与她协奏的西蒙·拉特尔爵士尽情发挥对音乐织体微观掌控的特长，同时确保了听众可以听到帕萨卡利亚是在一个基础上的一组变奏。斯坦巴赫地处不同，不在柏林而在巴伐利亚，合作者是积极投入的安德里斯·尼尔森斯，独奏家表现得尤其舒展同时细致，指挥家不仅提示出有重要意义的线索，还推动出很有效果的高潮。遗憾的是在终曲乐章中他们偏向民谣式的亲近感，结尾嫌弱。**谢尔盖·哈查特里安**（Sergey Khachatryan）（2006 年）的录音非常优秀虽然有些古板，类似宫廷乐师做派的库尔特·马苏尔指挥法国国家乐团（French National Orchestra）为他协奏有些束缚他了。待到 2007 年**萨沙·罗日杰斯特文斯基**（Sasha Rozhdestvensky）录制这首作品时，他的声名显赫的父亲已经锐力不比当年。更有特色的是**弗兰克·彼得·齐默尔曼**（Frank Peter Zimmermann）于 2012 年的实况录音，这里用到了奥伊斯特拉赫发表意见以前的原始乐谱。齐默尔曼在缓慢段落中的速度比其他人都快一些，当然他也不是恢复由独奏家拉出终曲乐章初始主题的第一个人。这中间让人分散注意力的是他运用的滑弦，不排除因为原始乐谱上标注的弓法指示留有这样的暗示。

现今，肖斯塔科维奇面对负面压力与绝望处境的抗争比以往任何时候都更具有意义，我们拥有的最近录音出自荷兰新秀**西蒙娜·拉姆斯玛**（Simone Lamsma），它指给我们的方向不留任何疑念，光照过于明亮了。但是**克里斯蒂安·特兹拉夫**（Christian Tetzlaff）在新旧两种风格之间用心保持平衡，假设他的做法提示出演绎传统的衍变，我们倒也不会彻底告别久已熟悉的阴霾密布的气质。对比奥伊斯特拉赫的较早录音有可能用的是攻克柏林以后运到东方的一把斯特拉迪瓦里，这位今天的德国演奏大师选用了斯蒂芬－彼得·格赖纳（Stefan-Peter Greiner）制作的声音略微纤细的新琴，外加两支琴弓。在谐谑曲乐章，总体上无懈可击的音质特征略现粗犷，带出恰到好处的焦虑感。帕萨卡利亚也绝不欠缺张力，为特兹拉夫协奏的约翰·斯托加兹（John Storgårds）与赫尔辛基爱乐乐团也比为文格洛夫协奏的罗斯特洛波维奇与伦敦交响乐团表现出更好的协同性和细节分解。终曲乐章不是一路风卷残云，靠近结尾才聚集全力，但并不存在稍嫌繁琐的问题。

就个人而言，我偏重于看好音乐个性表述极为鲜明的演绎。又像上面已经表明的，评判标准会随时间推进而有所变化，每个人都应该在 2018 年找到能够拓广聆听经验的录音。它可以是也可以不是首次接触到的同一版录音。选

择之多真的成为一种奢侈。奥伊斯特拉赫是 20 世纪音乐家的王者，不言自明，他的遗产或多或少总被当成衡量后继演奏家是否"地道"的标准。即便抛开这一点，单从音响质量判断，我仍然倾向认为文格洛夫略胜一筹。

**最佳选择**

**文格洛夫，伦敦交响乐团 / 罗斯特洛波维奇**

Teldec 4509 92256-2

这一黑暗的、幽闭恐惧症似的演绎将这首作品如实带回到它原本所属的历史空间，文格洛夫与罗斯特洛波维奇都处于他们最令人敬畏的水平。其他独奏家没有人做到像这里在如此丰富的音色变化中毫无松懈、始终精准的乐句处理。

**经典选择**

**奥伊斯特拉赫，纽约爱乐乐团 / 米特罗普洛斯**

Sony MHK63327

这是大卫·奥伊斯特拉赫的录音棚制作中最早也应该说是最好的一版，充分展现他的无以匹敌的温暖色度，又不露伤感情绪。对比这版权威演绎，后来的制作都没有回归同等丰富的感染力。

## 权威替补

### 柯岗，莫斯科爱乐乐团 / 康德拉申

Russian Disc  RDCD11025

无论过去还是现在，列昂尼德·柯岗一直是大卫·奥伊斯特拉赫的主要竞争对手，他的手法基于更为直率的态度，又因为康德拉申十分投入的协奏增添了权威性，遗憾的是这只局限于从效果欠佳的单声道录音中所能听到的程度。

## 不同模式

### 巴蒂亚什维利，巴伐利亚广播交响乐团（Bavarian Radio Symphony Orchestra）/ 萨洛宁

DG  477 9299GH

这是配备吸引人的高技术选项的几种选择之一，无论是音质还是包装都不再顾及苏联惯例。有些段落的演绎略偏冷漠，甚至迷蒙，但在这里乐队起到了与独奏家同等重要的作用。

# 入选版本

| 录制年份 | 独奏者 / 乐团 / 指挥 | 唱片公司（评论刊号） |
|---|---|---|
| 1956 | 奥伊斯特拉赫 / 纽约爱乐乐团 / 米特罗普洛斯 | Sony MHK63327; 88697 00812-2 (7/56ᴿ, 2/07) |
| 1956 | 奥伊斯特拉赫 / 列宁格勒爱乐乐团 / 姆拉文斯基 | Orfeo C736 081B |
| 1956 | 奥伊斯特拉赫 / 列宁格勒爱乐乐团 / 姆拉文斯基 | Alto ALC1337; Praga Digitals *SACD* DSD350 059 (1/59ᴿ, 4/88ᴿ) |
| 1962 | 柯岗 / 莫斯科爱乐乐团 / 康德拉申 | Russian Disc RDCD11025 (2/70ᴿ, 7/70ᴿ) |
| 1972 | 奥伊斯特拉赫 / 纽约爱乐乐团 / 马·肖斯塔科维奇 | EMI/Warner 214712-2 (1/74ᴿ) |
| 1988 | 贝尔京 / 皇家爱乐乐团 / 阿什肯纳齐 | Decca Eloquence 4676042 (8/90ᴿ) |
| 1988 | 穆洛娃 / 皇家爱乐乐团 / 普列文 | Decca 475 7431; Philips 475 2602PTR3 (6/89ᴿ) |
| 1988 | 帕尔曼 / 以色列爱乐乐团（Israel PO）/ 梅塔 | Warner 2564 61297-8; (77 张 碟 ) 2564 61506-9 (1/90ᴿ) |
| 1989 | 莫德科维奇 / 皇家苏格兰国家乐团 / 尼·雅尔维 | Chandos CHAN10864 (4/90ᴿ) |
| 1994 | 梵志登 / 荷兰广播爱乐乐团（Netherlands Rad PO）/ 迪华特 | Naxos 8573271 |
| 1994 | 文格洛夫 / 伦敦交响乐团 / 罗斯特洛波维奇 | Teldec 4509 92256-2 (2/95); Apex 2564 68039-7; Warner (20 张 碟 ) 2564 63151-4 |
| 1995 | 列宾 / 哈雷乐团 / 长野健 | Erato 0630 10696-6 (1/96); Warner 2564 63263-2 |
| 1996 | 卡勒 / 波兰国家广播交响乐团（Polish Nat RSO）/ 维特. | Naxos 8 550814 (10/97) |
| 2000 | 哈恩 / 柏林爱乐乐团 / 杨松斯 | EuroArts *DVD* 202 0248; *DVD* 205 0448 (9/11ᴿ) |
| 2001 | 葛林戈斯 / 以色列爱乐乐团 / 帕尔曼 | DG 471 616-2GH (10/02) |
| 2002 | 哈恩 / 奥斯陆爱乐乐团（Oslo PO）/ 亚诺夫斯基 | Sony SK89921 (4/03); 88875 12618-2 |
| 2005 | 张永宙 / 柏林爱乐乐团 / 拉特尔 | EMI/Warner 346053-2 (5/06); 237686-2 |

| | | |
|---|---|---|
| 2005 | 霍普 /BBC 交响乐团 / 马 · 肖斯塔科维奇 | Warner 2564 66054-2 (6/06[R]) |
| 2006 | 哈查特里安 / 法国国家乐团 / 马苏尔 | Naïve V5025 (11/06) |
| 2006 | 帕默尔 / 爱乐乐团 / 本 沃尔费什 | Quartz QTZ2045 (A/06) |
| 2006 | 斯坦巴赫 / 巴伐利亚广播交响乐团 / 尼尔森斯 | Orfeo C687 061A |
| 2007 | 萨 · 罗日杰斯特文斯基 / 俄罗斯国家交响乐团 / 根 · 罗日杰斯特文斯基 | Nimbus NI6123 |
| 2010 | 巴蒂亚什维利 / 巴伐利亚广播交响乐团 / 萨洛宁 | DG 477 9299GH (3/11) |
| 2011 | 卡瓦科斯 / 马林斯基乐团 / 捷杰耶夫 | Mariinsky SACD MAR 0524 (7/15) |
| 2012 | 埃尼斯 / 伯恩茅斯交响乐团 / 卡拉比茨 | Onyx ONYX4113 (8/13) |
| 2012 | 齐默尔曼 / 北德广播易北爱乐乐团 / 吉尔伯特 | BIS SACD BIS2247 (2/17) |
| 2013 | 特兹拉夫 / 赫尔辛基爱乐乐团 / 斯托加兹 | Ondine ODE1239-2 (11/14) |
| 2014 | 列宾 / 马林斯基乐团 / 捷杰耶夫 | Arthaus DVD 107 551; BD 107 552 (10/15) |
| 2015 | 贝内德蒂 / 伯恩茅斯交响乐团 / 卡拉比茨 | Decca 478 8758DH (8/16) |
| 2016 | 拉姆斯玛 / 荷兰广播爱乐乐团 / 加菲根 | Challenge SACD CC72681 (9/17) |

本文刊登于 2018 年 7 月《留声机》杂志

# 肖斯塔科维奇：吃过那份苦

——爱默生四重奏团谈弦乐四重奏

爱默生四重奏团将于本月（2000 年 6 月）推出全套肖斯塔科维奇弦乐四重奏的录音，他们在这套映射政治迫害绝望境界的音乐之上再添加了实况演出的一发千钧。下面是罗布·考恩（Rob Cowan）对他们进行的采访。

**罗布·考恩：根据介绍这些都是演出实况录音，但是除了其中几首四重奏在结束时响起掌声以外，我们不会意识到这是实况。在场听众真的那样安静？**

劳伦斯·达顿（Lawrence Dutton）（中提琴）：每场音乐会开始的时候，我们在阿斯本音乐节（Aspen Festival）负责的朋友都会起立，向听众宣布注意事项，关于不要咳嗽还有其他等等。他们基本上是要把听众吓死。给人的印象就是现在吸一大口气，等到音乐会完了再呼出来。但是说真话，这些听众太可贵了，他们一声不出。

**我假设在收尾时你们还是要搞几次为做修补而召集的录音时段吧？**

　　菲利普·塞泽（Philip Setzer）（小提琴）：噢，有一个音我没有拉准！但是严肃讲，每套节目我们都有三场演出，这就让我们有了足够可供选择的材料来源。

**你们是从整套作品的后面开始的，也就是首先录制晚期四重奏。为什么选择这样做？**

　　达顿：还是在 1994 年，我们开始了一个有趣的项目，就是演奏肖斯塔科维奇和贝多芬两位作曲家的晚期四重奏。那时我们也开始在纽约录制贝多芬四重奏，既然我们也练好了肖斯塔科维奇晚期四重奏，就决定也将它们录下来。当时的制作师是麦克斯·韦尔考克斯（Max Wilcox）。然后到了 1998 年、1999 年的夏季，我们的工作方式完全不一样了，与我们合作的是一位聪明过人的年轻录音工程师，名叫司徒达宏（Da-Hong Seetoo）。他运用计算机系统，熟练掌握最先进的技术。你再也不需要等待磁带回退了。这非常惊人，格伦·古尔德肯定会喜欢。听一个乐句的三次不同录制，两两间隔可以短到只有几秒钟。

但是实况成分仍然是最首位的……

**尤金·德鲁克（Eugene Drucker）（小提琴）：** 当然！这绝对是应该实况录制的音乐……

**塞泽：** ……但是一开始我们还不知道会把整套作品都录下来。

**大卫·芬克尔（David Finckel）（大提琴）：** 还有就是，我们的一贯做法总是先在公众面前积累足够经验，然后才去录制，因为我们在演出过程中不断改变。我们总愿意尝试，但是到录音棚去录制一首曲目必须在各种想法都敲定以后才行。有了这套新的录音系统，你就可以说"我们先来听这一版"，然后马上转去听下一版。我们不是在做剪贴，而是在找到最好的感觉。总的来说它们都是实况录音，外加一点很少量的这里或那里的重录。使用计算机的过程对我们来说是一大启发……而且感觉非常有趣。

其他团体录制全套肖斯塔科维奇弦乐四重奏已经有过一些积累，这与其他大部分四重奏保留曲目不一样。我们有贝多芬四重奏团、菲茨威廉四重奏团、鲍罗丁四重奏团的成果，尤其是鲍罗丁四重奏团，作曲家本人了解并尊重他们。这些成果对于你们来说是负担呢，还是启发？

**达顿：** 我非常喜爱鲍罗丁四重奏团的（第二版）录音。

肖斯塔科维奇和小提琴家奥伊斯特拉赫（左）、钢琴家里赫特（右）在1969年。

有谁会不喜欢？但是肖斯塔科维奇的这些音乐当时是为贝多芬四重奏团创作的。你去听贝多芬四重奏团，就知道他们与鲍罗丁四重奏团非常不同，差别之大就像白昼与黑夜。他们在风格上更加浪漫。还有，如果你用鲍罗丁四重奏团的弦乐演奏风格，去对比例如大卫·奥伊斯特拉赫或者罗斯特洛波维奇的拉法，那又是天壤之别。

**德鲁克**：对于我们来说，从模仿其他四重奏团的演奏风格这个角度出发考虑问题是很困难的，因为我们在一起演奏已经有很多年时间。我们有自己的声音，我希望我们的风格又随着我们所演奏的音乐风格不同而不同。显然我们演奏肖斯塔科维奇的方式与我们演奏贝多芬、勃拉姆斯、莫扎特的方式不一样。当然每一个人都通过模仿来学习，但是作为一个提琴家，我认为我最接近于模仿过的人是我的老师奥斯卡·舒姆斯基（Oscar Shumsky），他也是菲利普（塞泽）的老师。他是一个伟大的榜样，与奥伊斯特拉赫有相近之处。大卫（芬克尔）曾经随罗斯特洛波维奇上课。所以我们身上肯定有俄罗斯影响。

**塞泽**：我是我们几个人当中最先拿到鲍罗丁四重奏团的录音的，对照乐谱，完整听过以后，再转给其他人。这就是我们对这些音乐产生兴趣的经过，确实是借助了这些录音，至少起初是这样。但是后来就会出现转折点，这时

你开始真正建立自己的风格，你必须把其他东西放置一旁，也不要再听了。这并不是说你有意识地决定不采用他们的处理，实际上是你自己开始拉这首作品，开始自己作出决定。你会想到，嘿！这一段可能应该稍快一点，或者稍慢一点，或者这里的过渡应该再多一些张力。当然并没有标记告诉你要快一点，但是我们总可以试一试，尝试总是可以的。为什么要认定鲍罗丁四重奏团录成什么样就必须是什么样呢？

斯拉瓦（罗斯特洛波维奇）告诉过我们，肖斯塔科维奇可能会对他所要的东西非常坚持，而第二天又可能非常通融地改变了想法。

到我再回去听鲍罗丁四重奏团时，我很吃惊他们的一些慢乐章要比我们的宽广很多，有些地方甚至比乐谱上注明的速度慢将近一倍。你要为作品做一些决定，在演奏时判断这些决定带来的感受。你要听你自己演奏的录音，特别是当你准备录制演出实况的时候。你必须对你自己的演绎进行分析，但是到某一时候你要停止用你自己的演绎与过去的东西做对比，特别是你预定录制的时间已经临近，这太容易把你自己搞糊涂了。

**你们如何看待作曲家的非音乐的潜台词，包括那些保罗·爱泼斯坦（Paul Epstein）在 CD 说明文字中提到的故事与自传性段落？人们是不是总要考虑痛苦的人生或政治背景源泉？**

塞泽：将一位艺术家的作品与他的为人分离开来，在不同层次上欣赏，当然是可能的。但是为什么要那样做？蕴含在一位作曲家的音乐当中的就是他们的人生、他们的经历。这就好像面对贝多芬的音乐而不考虑他耳聋，面对舒伯特的音乐而不考虑梅毒正在夺去他的生命。为什么要面对肖斯塔科维奇的音乐而不考虑他是在那样的高压恐怖政权下，在那种环境里生存工作或者说力图生存工作的呢？

好吧，将音乐和生活区分开来以便欣赏音乐，也许有其重要性，但是这只能是有限度的。如果完全不区分，那么"这个音符指的是那个"这种说法就可能成为过重的负担。而且它会有损艺术价值，变成好像每个音符都是一个暗码，传递某种音乐以外的信息。斯特拉文斯基说过《春之祭》是运用数学推导完成的。他说那样的话是故作"斯特拉文斯基姿态"。对不起，我在听《春之祭》的时候，不会将它当成数学公式。肖斯塔科维奇的生平故事极端感人，你如果听，比如说，他的最后三首四重奏而不了解它们的传记性的内涵，你会丢失很多东西。

**达顿**：就让我们用《第八四重奏》作例子，这是全套作品中标题性最强的一首。乐章有题目，整部作品有献词，"献给法西斯主义和战争的牺牲者"。但是真情比文字所言要更为深远。据我们所知，这部作品是关于战争恐怖，关于斯大林的所作所为，关于犹太人的遭遇、俄罗斯人民的遭遇。当然他实际不可能明说任何其中一点。例如《第八四重奏》的第四乐章，它有三种可能的理解：枪声、克格勃在公共场合抓人、深更半夜响起可怕的敲门声。这就是它的美之所在、恐怖之所在。即使你完全不具备这些理解，它仍然会让你魂不附体。

**但是我们可以肯定有很多机会，在其中肖斯塔科维奇只是单纯地产生了一个好的音乐想法，他仅是出于音乐的考虑要把它写下来。**

**达顿**：他肯定这样做过，但是我们并不知道具体是哪些。他有非常复杂的人格。我们看到总是有人提出对立意见，说只有这才是真正的肖斯塔科维奇或者只有那才是如何如何……肖斯塔科维奇能够内化对周边事件的感受，能够使他的体验升华。眼见他人被杀害，朋友被投入牢狱，会是何等的恐惧。这一定会对一个人产生巨大的影响。他怎么可能不写这些？就像菲利普（塞泽）说的，你可以来参与

这样的音乐体验，来感受人类之声与其所传达的表情的纯真力度。这就是我们在纽约开音乐会时的所见，那些听众真的是绝对优秀。

**德鲁克**：如果你去听贝多芬的"大病初愈的感恩之歌"（四重奏，作品第 132 号），即使你不去联想大病或者初愈，你仍然会被打动。在很多情况下，一首音乐作品造就的意境与气氛都可以将你从现实转移到其他地方去。而到了肖斯塔科维奇，他的音乐具有如此大的力量，无论是演奏者还是听众的心目中都没有必要事先加载任何具体的意义。这并不是对每一次演奏肖斯塔科维奇四重奏都适用，每当演奏的曲目中有犹太主题，我就会不可遏制地联想到反犹主义，或者联想到克格勃，联想到压迫。音乐是超越文字的，超越具体关联，超越意识标签……

**芬克尔**：……但是参照点，还有事情的背景，是无论如何不会没有的……

**塞泽**：……总有一个阴影在那里徘徊……

**芬克尔**：……主观上你也有获知的愿望。比如说你遇见一个人，对这个人有了兴趣，到了想和这个人结婚，那么你首先要问的事情就是他或她的过去。你是哪里人？你家里是做什么的？人需要了解事物的背景。对音乐也是一样，不应该有任何不同。空穴来风不可能，尤其涉及艺术。

每一件事情都有其参照点。你不能不对传统及其背景有所领会。

**达顿**：就拿肖斯塔科维奇的"战争"乐章来说吧，将德累斯顿或者莫斯科置换空间适用到车臣或者波斯尼亚完全不是问题。战争都一样，这就是这些乐曲正在告诉我们的。它们说的就是现在世界上发生的事情。

**那就是说，在一定意义上，你可以将肖斯塔科维奇的悲剧背景"替换成"你自己的？**

**德鲁克**：这让我回想起最近读到的一篇东西。我的同事们大概会惩戒我提这件事，但是最近有一篇有关我们的第一场音乐会的评论文章提出这样一个问题：几个养尊处优的美国人为另一批养尊处优的美国人演奏音乐，他们怎么可能重现这些音乐最初演奏时的绝望生存条件？好吧，问得好，我们做不到。但是同一位作者接下去又说，我们证明了音乐的普遍意义，这件事无论如何是做到了，虽然我们并不具有"吃过那份苦"的先决条件。事实上每个人在各自一生中都经历大量痛苦，虽然未必是排队买面包或是头上落炸弹。我的意思不是说我们可以从肉体上想象那样的痛苦，但是如果你失去过父母，或者伴随他们在长时间受疾病的煎熬，如果你听到的音乐是在表达痛苦，你就

会将它关联到最基本层次上的人类苦难。说到底，具体细节并不重要。

塞泽：这是一个表演艺术家，包括演员、音乐家，所必须能够做到的。想一想所有那些伟大演员如何扮演与他们自己个人性格完全不同的那些角色。

芬克尔：痛苦都一样，压迫都一样，美丽都一样——若干世纪走下来都是如此。这就是为什么霍洛维茨（Horowitz）说过，他相信一切音乐都是浪漫音乐，因为音乐都是人写的，而所有的人都有同样的感觉。至于他们是生活在五年前还是五百年前，根本没有关系。这是很有说服力的道理。

**说一说你们的工作关系，在这套录音中，双领导的状况是怎样运作的？**

塞泽：你是在问"无领导"的状况！在我们必须解决的所有问题中这大概是最简单的——决定谁拉什么。这从来都不是一件大了不起的事。

芬克尔：我们没有注意到，我们不在乎。

塞泽：他们连我们的名字叫什么都不知道了。

**从在纽约演出到在阿斯本录音，这段时间中你们的演绎是否发展出重大变化？**

芬克尔：如果你要求我们做具体的对比，那么我们大概会认为有些变化算是重大的。但是我认为如果用我们的录音与我们最近的演奏作比较，再去对比其他四重奏团，就会发现，相对于其他团的演奏，我们还是非常像我们自己。我不认为从观念上我们有很大改变。如果仔细对比这些录音，当然，我们有变化，但是即使在1994年当时，我们也可能改变某些东西的。

**你们现在已经吃透了他的四重奏作品，让它们成为你们保留曲目的核心，如果对照其他20世纪的伟大四重奏杰作，你们如何对它们做出评比？**

塞泽：普罗科菲耶夫的四重奏没有能像他的其他作品那样撼动人的情感，大概只有《第一弦乐四重奏》的最后乐章是例外。依我的观点，在过去几年中我们的最大发现之一，就在于这些作品的音乐本身是多么伟大。特别是在录制它们的过程中，甚至更多地在于集中一个月的时间演奏全套作品的经验中（这是我们第一次做到），我们的感受尤为深刻。一般音乐分析探讨的各个方面，包括技巧、形式、结构以及其他因素，对于这些作品当然都不是问题。

但是我们经历过了 60 年代 70 年代，我们所接触的那一时期的音乐语言从表面上看更加繁复。我认为分析家们都太偏向于轻视肖斯塔科维奇，认为他的音乐过于简单化，而仅从表面上看似乎是这样。只有到你认真看待四重奏以后，仔细阅读过它们，才知道它们完全不简单，你才会理解在这些音乐当中包含了极高水平的智慧。

**达顿**：纵观历史，我们应该可以说巴托克的弦乐四重奏是 20 世纪上半叶的伟大作品，而肖斯塔科维奇的弦乐四重奏在 20 世纪下半叶占居了首要地位。

**这些优秀作品对于你们每个个人有什么特殊意义？**

**塞泽**：留给我的最深印象？没有杂音。不错，我们事先警告听众现场要录音，但是我觉得有更大的原因。我们在纽约也演奏过，那里的听众可能会有很多人咳嗽（尤其当时的时间是深冬），但是这些音乐会都超乎想象地安静。他的音乐好像对听众施了魔法，空气中充满张力，笼罩在寂静之中……

**德鲁克**：我想说的是每一首四重奏都可以辨认出是肖斯塔科维奇的声音，同时它们又有着极为丰富的多样性。每一首都有自己的性格。有几条动机反复重现贯穿始终，但是他每次都能创造出不同的音响效果。我不愿意总是过

多提到传递信息这种说法，但是从它们中间确实释放出各式各样的信息。

**达顿**：我们原来不知道这些四重奏，直到十多年以前我们开始学习它们，在此过程中每一首都给我们带来启示。但是如果不去音乐厅面向观众演奏，你就仍然不理解它们。这真是难以想象，因为在排练当中，遇到你的部分有音乐上的"休止"，它们就仅仅是"休止"，你只是单纯数拍子。而一旦面对听众，它们马上具有了全新的重要意义，这时你感觉到寂静的力量，而这在肖斯塔科维奇的音乐中是至关重要的。显然，作为小提琴家我喜爱《第十三四重奏》，而原因并不仅仅在于其中的独奏段落等等，他是一位伟大的配器大师。

**芬克尔**：它们给我的最大启示在于听众与这些音乐的关系。无论是其中哪部作品，我们每次演奏，效果都出奇地好，包括现场气氛、演出后人们与我们的交流、对于演出的评论文章。在我们四重奏团一起演奏过的作曲家当中，我不觉得再有另外一位能够像他那样持续给予我们一种共同做出新发现的感觉。我希望我们的录音能给人们带来同样的感受。能够与这样一位超乎想象的天才写作的音乐共存，是我们的莫大荣幸。

本文刊登于 2000 年 6 月《留声机》杂志

# 踏着巴赫的足迹

—— 《24 首前奏曲与赋格》录音纵览

德米特里·肖斯塔科维奇的这一作品号包含内容丰富的钢琴作品，五十年前首次上演以来，吸引了众多重要演奏者为之录音。大卫·范宁对它们做了一番比对。

历史记录表明肖斯塔科维奇从 1950 年 10 月到 1951 年 3 月用四个半月时间创作了他的《24 首前奏曲与赋格》，这一期间正在他访问莱比锡参加巴赫逝世 200 周年纪念活动并担任第一届国际巴赫比赛评委之后。在最初尝试中他并没有投入过大精力，创作一套完整作品、遍历所有大小调的决定显然是通过一个过程逐渐形成的。我们所掌握的不存在争议的事实大概仅仅这些了。

整个故事当然包含其他重要成分，但是如何看待就因人而异了。从 1948 年年初以来，肖斯塔科维奇一直在安德烈·日丹诺夫发动的"反对形式主义"运动的余波下忍痛生存。他在这一期间创作的最严肃的作品，例如《第一小提琴协奏曲》、声乐套曲《犹太民谣》和《第四弦乐四重

奏》，均未经上演不为人知。他的教学活动、对于国家音乐文化的影响，都受到极大压制，甚至生计来源也受到影响。他在那几年期间创作并获演出的作品主要有《森林之歌》、电影音乐《攻克柏林》《别林斯基》《难忘的 1919 年》，这样一张清单说明《前奏曲与赋格》有着根植更深的存在原因。显然是出于砥砺心智，保持作为作曲家名实相符的自我追求，他需要完成这样水平的项目。1951 年 3 月，他将这部作品提交作曲家协会进行同行审阅，这是这些作品可以演出的必经步骤。这种抽象级别的作品注定要历经磨难，事实也正是如此。肖斯塔科维奇立意在三重意义上冲破藩篱——自我、作曲家同行、总体艺术标准。开卷第一首前奏曲与赋格散发出 C 大调的清新意趣，无疑是模仿巴赫《48 首》① 的开篇，但其意义不仅在于此，它是走进纯粹音乐思维的疆域，官方干预在这里鞭长莫及。这虽非发表政治宣言却胜似发表政治宣言。

　　但是上面提到的背景，或者进一步考虑当时所处的冷战初期、氢弹刚有的国际环境，它们在多大程度上参与塑造了最终作品的特征与品质呢？有一点可以肯定的是，这里不仅有众多使人联想到巴赫的提示，而且不难找到若干

---

① 　即《平均律键盘曲集》，共两卷，48 首。每卷各有 24 首前奏曲与赋格，用遍 24 个大小调。

暗示，表现出对近代当代文化的共鸣。例如《升 F 小调第八前奏曲与赋格》中的犹太风格的音调变化特点（当时苏联正处在邪恶的"反世界主义"运动高潮，其实质就是反犹主义），还有《第十五赋格》中近乎用到全部 12 音的半音阶写法与纯粹降 D 大调调性相抗衡形成的张力（这难道不是音乐表现冷战的讽喻象征？），还有在几处地方多次出现的运用相应音阶第 1，5，6，5 级音符构造的旋律，而这正是俄国革命歌曲和艺术音乐的典型动机（或许意在确认先于布尔什维克的俄罗斯文化根基）。但是难道这中间会有一幅更大规模的用各样线索编织的图案，刚刚所举的例子只是其中一部分，而一旦将它们完整解读就最终为我们展现明确的社会政治信息？或者它们只是蕴涵丰富的音乐素材，经过作曲家凝思提炼，得以升入永恒艺术的超越境界？在这两者的中间地带一直存在着对寓意的求索，这种努力让若干差别很大的阐释各具风采，而我意指的阐释者不只是评论家，更包括钢琴家。

**特征**

既然说肖斯塔科维奇是语无定解面面俱到的行家里手——这也是为什么《前奏曲与赋格》的不同演绎可以迥然异趣，不存在哪一家一定比另一家更有道理的原因之一，

那么任何意欲锁定他的音乐特征的做法都会遭遇重重困难。在此前提下，再接受一个附加条件就是各个分界线都难免有些模糊，我们还是可以在广义上说，这套作品自始至终有四类性格特征穿插反复，它们在开卷最先四首《前奏曲与赋格》当中都一一呈现了。

开卷的《C大调第一前奏曲与赋格》散发出气象更新之意，这首作品立意质朴而其本身并不平淡。同样的气息接下去又有回响，可以在位于全套作品四分之一位置的《A大调第七前奏曲与赋格》的分解和弦与琶音音型中听到，又在进展到一半的《升F大调第十三前奏曲》（不止一位评论家将它联系到在同样调性上写成的肖邦《船歌》）的摇荡动态中出现，最后又在活泼淘气的《降A大调第十七前奏曲与赋格》中出现。在聆听现场演出或是整套作品录音时，这些乐曲将我们引至平和的绿洲，临到其中钢琴家与听众都在精神上稍获舒展。

在气象更新的两侧各为嬉戏与冥想的原则。嬉戏的情趣在《A小调第二前奏曲与赋格》还有排列其后的《G大调赋格》中占居首要地位（肖斯塔科维奇为调性排序是按升号渐多的大调递增，每一大调之后以其关系小调相伴）。后来又在《D大调第五前奏曲与赋格》（其实是一首小步舞曲加一首幽默曲）、《E大调第九赋格》中的二声部创意曲，

还有排列其后的《升 C 小调前奏曲》、故意小磕小绊的《B 大调第十一前奏曲》及其精力充沛的赋格、乱作一团的《降 D 大调第十五前奏曲与赋格》、练习曲似的《降 B 大调第二十一前奏曲》及其活泼跳跃的赋格等各首曲目中，反复多次出现。

与嬉戏形成对应平衡的，是发生在行进舒缓、小调调性曲目中的沉静冥想，它在《E 小调第四前奏曲与赋格》中第一次出现，后来在《B 小调第六赋格》、《升 C 小调第十赋格》、《升 F 大调第十三赋格》、阴霾密布的《降 B 小调第十六前奏曲与赋格》和《C 小调第二十前奏曲与赋格》，还有《G 小调第二十二前奏曲与赋格》等各首曲目中，反复多次出现。

具有冥想特征的曲目与最后一种性格特征有时会有重合，而这一特征就是庄严。它在《G 大调第三前奏曲》中表现最强，然后在《升 G 小调第十二前奏曲》（实际上是一首完整的帕萨卡利亚）及其厚密的赋格中重新聚积力量，通过有穆索尔斯基气度的《降 E 小调第十四前奏曲》接力，最终在《D 小调第二十四前奏曲与赋格》达到耸入云端的巅峰，在其进行当中我们感到《第十交响曲》的第一乐章初具雏形。

肖斯塔科维奇在林中散步。

## 录音

作曲家本人为这套《前奏曲与赋格》的曲目录音，总计不超过 18 首。这里用"不超过"来形容，是因为 1990 年代 Revelation 公司出版过双张 CD，在他的名下收全了这 18 首录音，而其中两首的真实来源存在疑点。第十七、十八两首，根据演奏风格判断，被人提出质疑，我本人同意尤其对第十七首的怀疑根据，它明显更加流畅，同时缺少其他各首都具有的在演绎上的探求。肖斯塔科维奇对自己作为钢琴家的局限有自知之明，尤其知道自己偏于向前赶，当然他的这些录音都不应该作为效仿的依据。然而它们的确凸显个性的力量，同时正因为不存在过多的精细处理，反而有助于我们看清他在创作上的首要关注点。还有一点在于它们有助于澄清乐谱版面上的若干重大问题，仅举最初一首《赋格》为例，它的乐谱上印有四分音符等于 92 的标记，但是作曲家采用的速度比那几乎要快一倍，而事实上他在其他地方偏于采用比他标注的节拍机标记慢相当多的速度（这种情况还不仅限于技术难度较大的曲目），这样的差异就值得未来的演绎者认真思考了。遗憾的是这两张 Revelation 公司的 CD 现在已经求之不得，因为版权纠纷（就我所知至今悬而未决）致使不能再版。

大家一致公认的肖斯塔科维奇的最大灵感来源之一就是**塔季扬娜·尼古拉耶娃**在莱比锡演奏巴赫。尼古拉耶娃主张，作曲家的意图是要让《24首前奏曲与赋格》作为套曲完整欣赏，但是我们不掌握支持这种看法的其他佐证，而且肖斯塔科维奇也明确说明不同意这种做法。无论怎样，尼古拉耶娃是定期（暂不计频繁程度）完整演奏这部作品的少数几个人之一，她完成的三次全套录音更见证了她以此作为平生追求，当成一项事业，非常值得钦佩。1962年她首开三次录音之先，然而无奈的是，直到现在这一版都只存在于黑胶格式。这是她的最佳录音，无论是在有炫技成分曲目中的技术掌控，还是在步调较缓曲目中的内向柔韧，后续版本均无法与之相提并论。唯一美中不足的是所用乐器在强力度以上发出尖亮音响（起码我手头的Eurodisc公司刻制的立体声唱片有此问题）。时过二十五年，她再次为Melodiya公司录音，在这一点没有太多改进，所用乐器在踩下弱音踏板时仍然声音单薄，同时总体录音音响过分干涩。到了这一时期她的技术开始显露出僵化，在相当多地方弹奏不灵活，甚至可以说是手指发硬，而且这还是在可以觉察到的、在许多地方的速度比以前更舒展的情况下。1991年她为Hyperion公司录制了最近一次也是最著名的版本，发行时非常受欢迎。但是在声音效果上

与 1987 年 Melodiya 版形成两个极端，上一次是在狭小空间内过于压挤，这一次变成回响过于丰厚。再有遗憾的是，她的弹奏也经不起仔细品鉴，这里那里总出现一些处理不当或有失精准的地方。

与尼古拉耶娃为 Hyperion 录音几乎完全同时，以伦敦为活动中心的**马里奥斯·帕帕多普洛斯**（Marios Papadopoulos）为 Kingdom 公司完成了他自己的录音。这项成就被尼古拉耶娃的同期录音遮蔽是不公平的，因为它无论在钢琴技巧还是音响效果方面都胜出很多。如果有不足之处，那就在于它的乐句过于雕琢，整体构想过于单调，缺少让尼古拉耶娃的演绎卓尔不群的特征：内省、文化渊源、大局观，而这些都是完全盖过其短板的。

尼古拉耶娃先后两次为 Melodiya 录音，中间间隔正好过半的时候，一位以推崇当代音乐闻名的澳大利亚人**罗杰·伍德沃德**（Roger Woodward）为 RCA 制作了一版录音。他采用的快得惊人的速度虽然带来一些亮点，但贬损了这部作品的价值。这套怪异的录音从来没有发行 CD 格式。在尼古拉耶娃和帕帕多普洛斯稍后不久，又有一套饶有特色的录音问世，它来自享有盛名的爵士钢琴家、即兴演奏家**凯斯·杰瑞**（Keith Jarrett）。但是除了提供别有兴趣的不同视角以外，这又是一个很难给予好评的版本。杰瑞的

长处在于极度流畅、分句精细、节奏活跃、录音精良。但是他的触键轻浅，同时几乎完全缺失追求演绎效果的意念，无从引发深入探索的气氛。

最近出现的两种全套作品的录音值得认真予以考量。**弗拉基米尔·阿什肯纳齐**历时超过两年半，在极度繁忙的演奏与指挥活动中完成了他的录音。但是各种迹象都表明准备工作一丝不苟，表现出他立意将丰厚的钢琴才华毫无保留地奉献给这部作品。在音乐表达上，阿什肯纳齐的高超技术让他做到了比录制整套作品的所有其他担当者都更为旨趣鲜明。但是在行进较缓、更富哲理性的赋格中，可以听出仍有功力不到的地方，这类曲目虽然数量不多，却在形成对全套作品的整体印象时占有关键比重。移居国外的年纪较轻的俄罗斯人**康斯坦丁·谢尔巴科夫**（Konstantin Scherbakov）在 Naxos 公司的制作是物美价廉的选择，相当于其他录音的售价要打很大折扣。他展示出非常灵活而又有力的手指技巧，又在冥想型的慢速赋格中比阿什肯纳齐表现更好。他的局限，同时还有他为 Naxos 录音的局限，在高动态范围暴露出来，这时他的声音变得单薄，对于几首最著名的同时也是结构上最有胆略的前奏曲与赋格，例如第十二首、第十五首和第二十四首，这一缺陷造成破坏性损害。

**鲍里斯·佩特鲁尚斯基**（Boris Petrushansky）为 Dynamic 公司制作了录音，但在英国无法找到，与在德国的该公司联系索要乐评样本也没有取得收效。

**奥利·穆斯托宁**（Olli Mustonen）启动了一个有趣的项目，他要录制《前奏曲与赋格》，还要同时将它们与巴赫的《48 首》第一卷中的曲目穿插在一起（这一项目不大有可能继续下去）。他搞的重新排序，是一种没有太多意义的心血来潮，不必予以看重。他的演奏中真正让人反感（也许因为各有所好，真正能吸引人）的东西，在于他执意强调肖斯塔科维奇的反复无常和粗鄙幽默感。这样做的最大好处在于表现出别人都未能察觉的精灵气，但在总体上只停留在肤浅理解。

与穆斯托宁形成两极鲜明对比的就是**斯维亚托斯拉夫·里赫特**了。他在不同时期演奏过整套作品中的 16 首曲目，收录最集中的选项是 Philips 公司发行的"自选集"双张 CD，其中共收六首。里赫特的事无巨细的全面控制和音乐表达的崇高感充分发掘出作曲家的哲学意向，达到任何全套录音都未曾触及的深度。

那么在可以找到 CD 格式的全套作品录音当中，我提议以阿什肯纳齐的一套作为多方权衡的最佳选择。但是有朝一日尼古拉耶娃的 1962 年录音重版，就起码要享有并列第

一的荣耀。她的演绎时常优于阿什肯纳齐，而钢琴技巧仅仅略逊一筹，音响的局限主要缘于所用乐器而不在于录音。里赫特和作曲家本人的录音也是收藏必备，有了它们才可能充分领略这部作品的天高地远。

**逐首曲目比对**

**第一首，C大调** 一首柔声细语、萨拉班德节奏型的前奏曲，后续一首平静安宁、只用到白键的赋格。这些气质被尼古拉耶娃（1962年）和作曲家本人表现得至为理想。尼古拉耶娃的后两次录音都在节奏上不够自然，而阿什肯纳齐过于呆板，音色调配也未尽人意。杰瑞按照谱面印明的节拍机标记弹奏赋格，所用时间比所有人都多了将近一倍。

**第二首，A小调** 一首当今巴赫、流动音型的前奏曲，被作曲家本人运用踏板制造出印象派效果，但在杰瑞手中被降格到《春之絮语》（'Rustle of Spring'）档次的小靓丽。后续赋格有些斯特拉文斯基气度，分别被不同人表现为神经质（肖斯塔科维奇）、匆匆忙忙（尼古拉耶娃1962年）、磕磕绊绊（尼古拉耶娃1987年），甚至干脆成了朋克（穆斯托宁）。

**第三首，G大调** 一首宣言似的有管风琴色彩的前奏曲，

后续一首吉格风格的赋格，两者都是阿什肯纳齐演奏得最好，他的音色深厚但绝不滞重。杰瑞和谢尔巴科夫都是在强力度时声音单薄。尼古拉耶娃 1962 年的第一次录音，虽然所用钢琴状况不好，但效果还是优于后两次录音中近似敲打的声音。肖斯塔科维奇本人在赋格中太赶，草率收兵。

**第四首，E 小调** 一首庄重的圣咏前奏曲，后续一首沉思冥想的赋格，这首赋格先是逐渐加快速度，然后加大力度。肖斯塔科维奇弹奏赋格时逐步加速，而没有照乐谱指示那样突然改变速度。里赫特和尼古拉耶娃（1962 年）最成功地模仿了他的交响性力量聚积。阿什肯纳齐在前奏曲中运用微微停顿的手法塑造旋律，稍有过分。

**第五首，D 大调** 一首小步舞曲风格的前奏曲，又有拟似古钢琴的分解和弦贯穿始终，后续一首活力四溢的重复音符的赋格。作曲家本人对前奏曲做快捷处理，不事渲染，而在赋格中的乐句处理表现得非常不稳定，以至于让人感觉他是故意放纵，并非偶然失误。阿什肯纳齐和尼古拉耶娃（1962 年）把这组前奏曲和赋格的特征都把握得恰到好处。

**第六首，B 小调** 一首双附点节奏型的法国序曲风格的前奏曲，这倒诱使很多人对重音过分强调。后续赋格延绵致远、步调中庸、情绪平和，然而作曲家本人在录音中的

乐句处理十分粗糙，阿什肯纳齐和谢尔巴科夫都做到了完美铺陈，尼古拉耶娃（1987 年）的处理更加重了语气的分量，也同样效果很好。

**第七首，A 大调** 这是带来气象更新之意的曲目，一首平和、有如晨露般的前奏曲，后续一首运用分解和弦巧妙搭建的赋格。包括杰瑞和谢尔巴科夫在内的几种录音都很完美。帕帕多普洛斯做到木琴般的清澈值得称道，但也付出了有失柔和的代价。

**第八首，升 F 小调** 这里的前奏曲是一首安静内敛、兼有感伤和嬉戏情绪的波尔卡，点缀着犹太民族的克莱兹默风格的音调，后续一首有如叹息、纡郁难释的赋格。这首曲目有不少优秀录音，包括作曲家本人所录，值得指出的是他在赋格临近结尾时开始放慢速度，比谱面标明的位置提前很多。

**第九首，E 大调** 这首曲目的前奏曲以两极音域间的对话为整套作品中唯一一首二声部赋格做好了铺垫。阿什肯纳齐的超水平录音和音色控制在前奏曲中表现得尤为出色。尼古拉耶娃（1991 年）的处理把架构搭得严重过大，而她的前两次录音皆不如此。

**第十首，升 C 小调** 一首拟似圣咏的前奏曲，流动音型与低音区的和弦在其中分段交替，由此引出又一首缓慢、

沉思的赋格，其整体由起至落呈现为弧拱。穆斯托宁的乐句处理一再标新立异，却也强调出这组前奏曲和赋格的拟似巴洛克风格。尼古拉耶娃（1991 年）表现得非常吃力、不得喘息，比她的前两次录音退步太多。

**第十一首，B 大调** 前奏曲嬉戏轻盈，是加沃特舞曲风格。赋格写成重音非常突出，令人回想起肖斯塔科维奇早年舞剧音乐中风风火火的劲头，这导致阿什肯纳齐和尼古拉耶娃（三次录音无一例外）都过分夸张，导致谢尔巴科夫过分匆忙。

**第十二首，升 G 小调** 这首曲目为全套作品的上半卷冠以宏大结局。它以一首庄严的帕萨卡利亚作为前奏曲，后续一首织体稠密、四五拍的赋格，其最后一页故意从本来可能达到的辉煌结尾淡化而出。里赫特的强大记谱能力在这首赋格面前几乎败阵，但他在录制时完全掌控局面，成果与他在前奏曲中深刻表现的斯多葛意念交相辉映。肖斯塔科维奇本人演奏前奏曲时采用的速度比谱面标记的慢很多，却很有效果，在赋格当中有几处表现出力不从心。尼古拉耶娃在她的后两次录音中也表现吃力，谢尔巴科夫的肯定语气过于强势了。

**第十三首，升 F 大调** 一首惬意吟唱般的八六拍的前奏曲，好像再度清风拂面，与第一和第七前奏曲的意趣相呼应。

后续赋格蜿蜒漫长，是整套中唯一一首五声部曲目。大多数录音都恰到好处把握住前奏曲的沙龙色调，唯有帕帕多普洛斯表情过于外在，失去了关键的亲切感。杰瑞成功地传达出洁身自好、休养生息的意念。阿什肯纳齐和谢尔巴科夫都没有把握好赋格的内省特征，对比尼古拉耶娃1962年录音的安静、凝神，差距更加明显。

**第十四首，降 E 小调** 一首宣言似的、有穆索尔斯基气度的前奏曲和一首摇荡动态的赋格，其调性特征决定音乐流动的色调深暗。里赫特以他的激情涌动的前奏曲和催眠术般的赋格远超其他录音之上。

**第十五首，降 D 大调** 这在整套作品中是最经常听到的曲目之一，在前奏曲中讥讽与无奈的意味交替出现，赋格是在一阵无调性旋风中力挺调性秩序（同样的戏剧性对比在肖斯塔科维奇的《第十二弦乐四重奏》中以更大规模展开）。帕帕多普洛斯在前奏曲中保持速度最快的记录，到了赋格却反而变成很慢。穆斯托宁在前奏曲中一味猛力敲击，在赋格中却不能持续聚积力量。里赫特在前奏曲中表现得刚性十足，在赋格中更是不可想象地做到在狂飙突进中犹有空间感。尼古拉耶娃（1962年）的前奏曲非常优秀，但在赋格的高潮处有些草率（她的后两次努力都变成手指发硬，进行到后来以至于音乐变得窒息）。

**第十六首，降 B 小调**　一首具有深刻表现力的前奏曲，有着拟似帕萨卡利亚的架构，其音型律动逐步变密，后续一首铺陈悠长、主题富有装饰的赋格，其力度始终保持在很弱，而且只在极少地方用到半音。穆斯托宁的挑逗似的分句和帕帕多普洛斯的伸缩处理都与这首赋格的冥想型连贯特征不相匹配。阿什肯纳齐保持住一种沉静的半透明晖光，但是尼古拉耶娃（1962 年）的超凡的内向柔韧更为可贵。

**第十七首，降 A 大调**　又是一首有如微风拂面、天真抑或假冒天真的前奏曲，后续一首欢快跳跃的赋格。阿什肯纳齐在赋格中的弹奏远非谱面标明的恬美弱力度（*p dolce*），但在靠近结尾处的放慢速度控制得极好，值得称道。里赫特做到的清澈不禁让人屏息凝神，他的弱力度的无限层次也让他的录音远比其他人优秀。

**第十八首，F 小调**　一首富有表情的器乐咏叹调，后续一首流畅的赋格。这不是一首个性很强的曲目，或者说它的音乐没有启发出演绎上的重大区别。

**第十九首，降 E 大调**　这里的前奏曲是铜管乐效果的圣咏与语气生硬的旁白交替出现，二者穿插愈渐频繁，同时旁白的音域逐步降低。后续赋格又是一首半音充斥、四五拍的曲目。阿什肯纳齐在前奏曲中的凶悍态度固然不错，但仍然是尼古拉耶娃 1962 年版做到的大度与退缩两种气质

交替来得更有说服力。如果一味槌击可以衡量一切，帕帕多普洛斯定可以夺得第一。

**第二十首，C 小调** 情绪严峻的宣叙调构成了这首前奏曲，似乎预示出《第十一交响曲》的开始部分。后续赋格沿用前奏曲中动机的启头音符，构建出又一首思绪万千的冥想型曲目。穆斯托宁在音质和情感上都欠缺甚至干脆没有深度，与之形成对照，尼古拉耶娃（1991 年）试图付诸太多寓意。谢尔巴科夫和作曲家本人因为相对保守反而效果更好。

**第二十一首，降 B 大调** 一首练习曲似的前奏曲，后续一首活泼跳跃的赋格，然而趋向结尾变得很要一番气力。阿什肯纳齐在赋格开始部分过于认真了，穆斯托宁只是一味敲击。尼古拉耶娃（1962 年）树立了样板，而她后来两次录音都太过笨拙。

**第二十二首，G 小调** 这首曲目的前奏曲在沉稳的和弦上奏出微微摇荡的音型，让人感觉是一首巴赫咏叹调的叠歌（ritornello），由此引出一首情绪平和的赋格，在其中又是尼古拉耶娃（1962 年）以其流畅、冥想的气质居于他人之上。

**第二十三首，F 大调** 一首巴赫圣咏前奏曲风格的上帝祝福前奏曲，后续一首流动、婉转曲折的赋格，二者呼应

映出最终决胜前的憧憬与告慰的心境。作曲家本人在前奏曲中崇高而镇定，但在赋格中有失平稳。里赫特与尼古拉耶娃（1962年）在这组前奏曲和赋格中始终致人屏息凝神。

**第二十四首，D小调** 这首曲目无愧为丰碑般的总结篇章。它的前奏曲绚丽辉煌，后续一首大型篇幅、速度渐快的双重赋格，推进到最后结局时前奏曲的成分又以更高姿态重现。肖斯塔科维奇违背他本人所做的谱面标记，在赋格中将速度渐快一直持续到最后几个小节。尼古拉耶娃（1962年）设计了大型布局，效果壮观，但到了1991年版已无力坚持到最后。阿什肯纳齐在赋格中给人以很大期待，但最终没有推到预想高度，谢尔巴科夫的赋格也有欠缺，他的渐快幅度过大、戏剧性处理过多。

## 入选版本

| 全曲 | | | |
| --- | --- | --- | --- |
| 录制年份 | 钢琴家 | 时长 | 唱片公司（评论刊号） |
| 1962 | 尼古拉耶娃 | 152'06" | Melodiya/Eurodisc（已绝版） |
| 1975 | 伍德沃德 | 123'08" | RCA LRL2 5100（12/75- 已绝版） |
| 1987 | 尼古拉耶娃 | 168'25" | Melodiya 74321 19849-2（2/95） |
| 1990 | 帕帕多普洛斯 | 161'29" | Kingdom KCLCD2023/4/5（3/91） |
| 1991 | 尼古拉耶娃 | 165'53" | Hyperion CDA66441/3（3/91） |

| 1991 | 杰瑞 | 135'25" | ECM 437 189-2（9/92） |
| --- | --- | --- | --- |
| 1992—1993 | 佩特鲁尚斯基 | 无信息 | Dynamic CDS117 |
| 1996—1998 | 阿什肯纳齐 | 141'43" | Decca 466 066-2DH2（6/99） |
| 1999 | 谢尔巴科夫 | 141'50" | Naxos 8 554745/6（4/01） |
| 选曲 | | | |
| 1951—1956 | 肖斯塔科维奇<br>第 16—18，20，22—24 | | Revelation RV00003（7/97– 已绝版） |
| 1960 | 肖斯塔科维奇<br>第 1—8，12—14 | | Revelation RV00001（7/97– 已绝版） |
| 1998 | 穆斯托宁<br>第 2—8，10，12，14—16，20，21 | | RCA 74321 61446-2（3/99） |
| 1999 | 里赫特<br>第 4，12，14，15，17，23 | | Philips 438 627-2PH2（8/94） |

本文刊登于 2002 年 2 月《留声机》杂志

# 键盘上的挑战
——阿什肯纳齐谈《前奏曲与赋格》

罗布·考恩与弗拉基米尔·阿什肯纳齐会面，探讨肖斯塔科维奇的《前奏曲与赋格》。

浏览肖斯塔科维奇的宏篇巨作《前奏曲与赋格》的 CD 目录，我注意到几位有过录音的钢琴家也同时是巴赫键盘音乐的杰出演奏者，这里至少可以举出塔季扬娜·尼古拉耶娃、斯维亚托斯拉夫·里赫特、凯斯·杰瑞的名字。值此 Decca 公司推出阿什肯纳齐录制的肖斯塔科维奇这部 "24 首" 大作之际，一个合乎逻辑的问题就是肖斯塔科维奇所感到的在音乐上与巴赫的亲缘关系是否也要适用到这些音乐的演奏者。"我个人不把巴赫和肖斯塔科维奇联系在一起，" 阿什肯纳齐的回答态度十分坚决，"除了仅仅在表面上。毫无疑问这是复调音乐，只有保持极度清醒才能听到各个声部。但是我不认为必须是巴赫演奏家才能演奏肖斯塔科维奇，因为两者的主题截然不同，除了像我刚刚说过的都

是在运用复调形式。"

到目前为止，阿什肯纳齐在音乐会曲目中仅仅选入了这套作品中的三首，即 E 小调、D 大调、降 D 大调。"你知道哪一首最难对付？"他讲得绘声绘色，"升 G 小调的赋格，那是一头怪兽，是要命的东西。因为它的织体很厚，要做到声部间平衡非常非常难。有时候无论怎样努力，还是听不到想要听到的某一声部，除非几乎把其他声部都放弃不顾。"里赫特显然也在同一首曲目上遇到了严重的问题。

这项 Decca 录音工程前后历时两年半时间。"为了学习这套作品，我将它们分成几组，"阿什肯纳齐回忆说，"我决定最先征服其中最困难的几首。我在它们上面花了几个月时间，做到完成演奏毫无顾虑。我将五至六首编在一组，每组有二至三首速度快难度大的，混搭一至二首以心智挑战为主而手指难度在其次的作品。"全部过程分成五个录音时段紧张进行，场地也有四处，分别是柏林、温特图尔（Winterthur）、沃特福德（Watford）和伦敦。全套《前奏曲与赋格》到处是拗手的段落，这种现象，至少其中一部分，被阿什肯纳齐归因于这位作曲家对钢琴这件乐器相对不熟悉。他的老师列夫·奥波林（Lev Oborin）有一次议论过肖斯塔科维奇本人在演奏风格上的具体特征。"他告诉我那总是偏枯干、偏骨瘦。我们原谅一位伟大作曲家，

因为他的音乐思想极其重要，但是肖斯塔科维奇对于钢琴说不上具有深入的掌握。我这样说是因为我不认为他对这门乐器有很好的理解，我敢肯定他自己并不意识到他写的一些东西弹奏起来非常不舒服。"但是这就像贝多芬一样，肖斯塔科维奇并没有从"舒服"的角度出发选择这件乐器。

"贝多芬对于多么困难毫不在意，他只关心音乐。这在于肖斯塔科维奇是同样道理。"

阿什肯纳齐最早燃起对肖斯塔科维奇的兴趣是通过一次亲身经历。1955年，肖邦钢琴比赛的参加者们在作曲家协会的疗养地度过一些时间，有一天有消息说，肖斯塔科维奇要来看望他们。"我记得我们一起在餐厅吃饭，"阿什肯纳齐回忆说，"所有的人都围到了他坐的桌子旁，请求他指导，给他看他们的音乐。但是他非常拘谨，一直自我收敛，一直很紧张。"这种特有的收敛与张力的结合即构成了演绎《前奏曲与赋格》的挑战。"我不会想要从头至尾一次听完24首。"阿什肯纳齐坦率地说，"每次一首、两首到三首，打比方说，就应该是足够多的食物，很丰盛了。你去观摩一家博物馆，有机会看到五百幅名画，但是你只可能吸收其中的二至三幅，最多四幅，很可能只集中在一间展室。如果硬要去拿下所有的画，那就只会落得头晕眼花，无论是体力还是精力都会透支。"阿什肯纳齐认为，在音

乐会上《前奏曲与赋格》应该和其他曲目编在一起，选比较轻松一些，比较直接动人、易于接受的曲目与之相配。"这样做之后，宝藏就会呈现出来，宝藏确实在那里。"他又进一步阐释，历数他最喜爱的前奏曲和赋格曲，有时并不拘泥于原来的配对关系。那么哪些是最令人赞叹的曲目呢？

"如果是'成双成对'，D小调是好中之好，A大调的前后两部分珠联璧合而后面的赋格本身是一首奇迹。降D大调最诱人，先是听到家常细语平凡琐事，然后在赋格当中祸事临头。接下去要说到偏于内省的几首，例如B小调，它那样悄声，那样沉暗，那样不寄任何希望。但是同样经常会遭遇的是，无望之中忽然一闪光明出现，一掠而过，接着你又被带回到牢狱之中。E大调前奏曲美丽绝尘，营造出非同凡响的氛围，还有降B大调前奏曲，它是一首无穷动，来去无踪，不及进入情绪它就已经跑走。只能说是天才崭露。还有升C小调赋格，它刻画史诗悲剧，搭建出完美的拱门……"纸上谈兵就此告一段落吧，该是听音乐的时候了。

本文刊登于1999年6月《留声机》杂志

# Shostakovich:
# 30 Recommended
# Recordings

**罗斯特洛波维奇、伯恩斯坦、穆蒂、佩特连科、尼尔森斯，及其他人对肖斯塔科维奇的音乐作品作出超高水平演绎。**

肖斯塔科维奇逝世以后，苏联政府对他的成就做出总结，将他定格为"忠于音乐古典传统的楷模，更是忠于俄罗斯传统的楷模，他从苏联的生活现实中汲取灵感，运用自身的发明创造力，肯定并发展了社会主义现实主义艺术，并与此同时，对全人类音乐文化的发展做出了贡献"。

但是对他的评价并非一直如此。尽管曾三度被授予列宁勋章以及其他各项苏联荣誉，他在苏联制度下度过一生，先后几次因为音乐创作不正确而受到当局批判。然而，对比普罗科菲耶夫和斯特拉文斯基都有在沙皇时期的成长经历，肖斯塔科维奇是苏联时代涌现的第一位而且可以说是最伟大的作曲家。

## 《第一大提琴协奏曲》

姆斯蒂斯拉夫·罗斯特洛波维奇 Mstislav Rostropovich（大提琴）
费城乐团 Philadelphia Orchestra
尤金·奥曼迪 Eugene Ormandy
Sony

这是罗斯特洛波维奇的最拿手作品之一，这版与尤金·奥曼迪及费城乐团合作的录音捕捉住他的炉火纯青的状态。

## 第一、第二大提琴协奏曲

丹尼尔 · 穆勒－修特 Daniel Müller-Schott（大提琴）
巴伐利亚广播交响乐团 Bavarian Radio Symphony Orchestra
雅科夫 · 克莱兹伯格 Yakov Kreizberg
Orfeo

在单张 CD 上合辑肖斯塔科维奇的两首大提琴协奏曲现在已有十余种选择，再有新的一种加入进来一定要有显著特征才不至于被埋没。穆勒－修特和他的合作团队，从资历而言几乎是应有尽有并且显而易见：技巧和修养非常扎实、速度选择恰到好处、录音的声部平衡和纵深感优秀，独奏家的位置稍稍靠前了一些，但绝不至于让人感到异样。

## 《C 小调第一钢琴、小号和弦乐队协奏曲》，作品第 35 号 *

丽莎 · 德勒沙尔 Lise de la Salle（钢琴）
嘉伯 · 博多茨基 Gabor Baldocki（小号）
里斯本古本江基金会乐团 Lisbon Gulbenkian Foundation Orchestra
劳伦斯 · 福斯特 Lawrence Foster

**Naive**

2008 年 4 月月度最佳录音

丽莎·德勒沙尔的演奏属于最高水平，青春活力的冲动与对轻重缓急的精准控制实现了绝佳的平衡。就肖斯塔科维奇的作品而言，面对出类拔萃的演奏家例如阿格里奇和哈梅林，她仍然保持自己的特殊地位，不仅带来新鲜感和积极态度，还在很多地方贡献了个人独到、饶有趣味的处理。

---

\* 即《第一钢琴协奏曲》。

《第一钢琴协奏曲》；《小协奏曲》，作品第 94 号；《钢琴五重奏》，作品第 57 号

玛塔·阿格里奇 Martha Argerich（钢琴 暨 ）

谢尔盖·纳卡里亚科夫 Sergei Nakariakov（小号）；雷诺·卡普松 Renaud Capuçon、艾丽莎·马古利斯 Alissa Margulis（小提琴）；

丽达·陈 Lida Chen（中提琴）；米沙·麦斯基 Mischa Maisky（大提琴）；莉莉娅·齐伯尔斯坦 Lilya Zilberstein（钢琴）

瑞士意大利乐团 Orchestra della Svizzera Italiana

亚历山大·维杰尔尼科夫 Alexander Vedernikov

Warner Classics

阿格里奇于 1994 年为 DG 录制的这首《钢琴、小号和弦乐队协奏曲》已经成为该作品当前录音的衡量尺度，它补足了作曲家本人 1958 年留下的技术上有所欠缺但是仍然无法取代的演绎。然而我们面前这一版录音，第二乐章的音乐流动更加自然，前一版中稍感做作的弹性速度在这里更为顺畅。当然在织体上可以感到踏板的运用比先前略有增多，这属于将音响投射给听众群体，而不是面对麦克风时，通常总要做出的调整，虽然对清晰度有所减损但其程度微乎其微。所以如果要给出理由的话，那么阿格里奇在这里的演奏比她的先前自我也是百尺竿头更进一步，哪怕仅仅是一小步。

## 小提琴协奏曲

阿丽娜·伊布拉吉莫娃 Alina Ibragimova（小提琴）

"斯维特兰诺夫"俄罗斯国立模范交响乐团 State Academic
Symphony Orchestra of Russia 'Evgeny Svetlanov'

弗拉基米尔·尤洛夫斯基 Vladimir Jurowski

**Hyperion**

2021 年《留声机》大奖——最佳协奏曲录音

2020 年 7 月编辑部首选

听伊布拉吉莫娃的演奏就像看到不经纹饰的真相。它向你投射炯炯目光，一切对你直言相告。她并不顾忌"侵扰个人空间"，也就是给声音加压，直至拉成简直无法容忍的生硬。另一方面，她（与尤洛夫斯基及其优秀乐团一起）完全把握住第一乐章的黑暗内核的孤远情绪，尤其值得赞叹的是冷寂的钢片琴开启了作曲家内心世界的又一扇奇异窗扉的段落，独奏小提琴的上行旋律造就了日晕般的晖光，笼罩着锣音的低沉回荡。

## 第一、第二小提琴协奏曲

莉迪亚 · 莫德科维奇 Lydia Mordkovitch（小提琴）

苏格兰国家乐团 Scottish National Orchestra

尼姆 · 雅尔维 Neeme Järvi

Chandos

有一种看法认为《第一小提琴协奏曲》凝聚了极为突出的独创性，而其后的《第二小提琴协奏曲》是一首让人失望的作品。这一版合辑肖斯塔科维奇这两首协奏曲的录音可以彻底排除那类见解。当然必须说，创作于 1967 年、比《第二大提琴协奏曲》晚一年的"第二"，从来没有像"第一"那样赢得小提琴演奏大师们的无条件认可，但是莉迪亚·莫德科维奇通过这一录音为我们确证了一件日渐清楚的事实，那就是肖斯塔科维奇后期作品所表现出来的空旷感，绝不意味着创作灵感有所衰颓，甚至相反，实际上表明有所增进。同时她还得到尼姆·雅尔维的大力协助，后者抱定同样认真的态度，从苏格兰国家乐团唤发出意念非常清晰，又富有温暖表情的演奏。这首作品的前两个乐章的织体如此稀疏，以至于保持整体感成了一个难题，而莫德科维奇在一开始演奏的抒情性第一主题，声音沉静，表现出内敛的美感，由此形成的凝神专注一成不变地持续延伸。这真是超高水平的一张专辑。

## 第一、第二小提琴协奏曲

马克西姆 · 文格洛夫 Maxim Vengerov（小提琴）
伦敦交响乐团 London Symphony Orchestra
姆斯蒂斯拉夫 · 罗斯特洛波维奇 Mstislav Rostropovich
**Warner Apex**

7

Shostakovich
Violin Concertos 1 & 2

apex

Maxim Vengerov
London Symphony Orchestra
Mstislav Rostropovich

文格洛夫演奏的肖斯塔科维奇透显出情感的成熟，其程度很令人吃惊。他用的是海菲茨的琴弓，却更经常被人拿来和大卫·奥伊斯特拉赫作比较。二人相比，文格洛夫的颤指幅度稍大，演奏风格不够始终如一地精心雕琢，但是这样的比较还是有其道理的。奥伊斯特拉赫先后有过三次公开发行的肖斯塔科维奇录音，我们可以推测文格洛夫一直在听前辈的这些演绎，因为在他的演绎中并没有很突出新颖的地方。有的听众还会觉得他的高潮虽然充满激情但是略微有些做作。然而在所有这些之上，文格洛夫所塑造出的崇高感、他做到的挥洒自如，都比同代的大多数同行高出不知多少倍，让他们的成就显得很不足道。他的轻声可以弱到低声耳语，反之他不会忌讳拉出灼热的声音以至于难听。一方面，他不时使出大刀阔斧似的乐句处理以适应快乐章的要求，另一方面，暗潮涌动、银灰色调的"夜曲"乐章也被他呈现到至为完美，只是录音师抹去了低声击锣，实在莫名其妙。罗斯特洛波维奇以他一贯的激情，指导低音弦乐组深切表现第三乐章的帕萨卡利亚主题。总体来说，乐队协奏几乎可以说做到了尽善尽美。

## 《第一小提琴协奏曲》

丽莎·巴蒂亚什维利 Lisa Batiashvili（小提琴）

巴伐利亚广播交响乐团 Bavarian Radio Symphony Orchestra

埃萨－佩卡·萨洛宁 Esa-Pekka Salonen

DG

8

这是肖斯塔科维奇的最伟大的协奏曲，近期又越来越受到欢迎，一批当今最高水平的录音也相继涌现，但是想要找到比我们面前这一版更为优秀的大概会很难。丽莎·巴蒂亚什维利在开始乐章"夜曲"中的内省的、几乎不附任何重量的处理，加上没有听众的慕尼黑赫拉克勒斯音乐厅的共鸣效果，非常与众不同。有些听众会感到这首作品暗示的灵魂失落感变得更为显著。乐队与指挥注重保持冷静与控制，其结果可以说是缺少特点，但是恰恰因为不突出局部色彩而使得整体始终牵动人心，尽管偶然出现过因为表情急剧紧张而偏离了绝对音准。谐谑曲乐章给人留下生命充满不测的感受，接下去的帕萨卡利亚极其泰然端庄，华彩乐段比通常听到的更沉浸在音乐美丽之中。终曲乐章疾速行进一气呵成，不去故作一些没有必要的凯旋姿态。

## 第一、第六交响曲

俄罗斯国家乐团 Russian National Orchestra
弗拉基米尔·尤洛夫斯基 Vladimir Jurowski
Pentatone

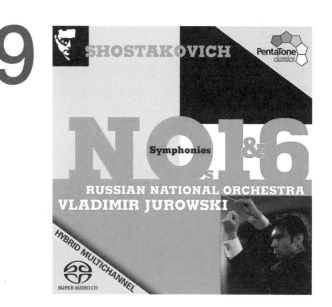

俄罗斯国家乐团的音质相对清淡，略趋霜色（其部分原因在于小提琴左右分坐），被这一录音极为忠实地予以反映，而且音响效果的空间感良好。两部作品都演奏得非常优秀，尤以"第六"更为突出。第二乐章如同飓风迅猛袭来，强度甚至超过姆拉文斯基曾取得的效果，虽然偶有缺陷，但在总体上稳操胜券。终曲乐章虽然有可能还有其他演绎来得更加激情狂放，但是这一版的长处在于必要的粗俗和应有的典雅二者兼备。总而言之是一个突出成就。

## 第二、第十一交响曲

马林斯基合唱团与乐团 Mariinsky Chorus and Orchestra

瓦莱里 · 捷杰耶夫 Valery Gergiev

Mariinsky

创作《第十一交响曲》（1957 年），肖斯塔科维奇运用了他所曾用到的最保守的技法，也使它最具有电影艺术效果。它的音乐援引充满激情缅怀的革命歌曲，从表面上符合统治当局不断强调的艺术创作应该遵循的社会主义现实主义的意识形态。捷杰耶夫的演绎偏重快起快落，有的地方快到乐句没有清晰表达，他避免背上循规蹈矩关照每一个音符的包袱，似乎有意识淡化那些规模巨大、画面效果极强的段落，它们有可能传达对抗当局的意念。高潮处的声部平衡也未必满足织体清晰的要求，结尾处响起的钟声，虽然可能有多重含义，但这里的演奏欠缺精准。这部作品凝聚着更多的恐惧与温暖，捷杰耶夫并未尽数发掘，但是对于仰慕者而言这里已经有足够多值得玩味的纯熟技法和专心投入。音响效果非常鲜明，随附说明书列出了演出者名单、唱词及译文（应系指《第二交响曲》）。

## 第三、第十交响曲

马林斯基合唱团与乐团 Mariinsky Chorus and Orchestra

瓦莱里·捷杰耶夫 Valery Gergiev

**Mariinsky**

《第十交响曲》的伟大的第一乐章你已经熟悉，但是无论接触过多少种演出或者录音，遇到这样一版紧扣人心的演奏都是你的极大幸运。捷杰耶夫选定的速度比常规稍稍偏快，在无碍音乐行进的前提下他会用到微妙的减慢以增进表情，他还最好地展现出这一乐章的壮观的弧拱构造。这之后他拿出一首超有分量的谐谑曲乐章与之取得平衡（全乐章计时4'29"，无意煽动情绪，却让人感到绝对有道理）。这张 CD 录音极佳，在近年来的肖斯塔科维奇 CD 排名中一直列为必不可少的几种之一。

## 《第四交响曲》

皇家利物浦爱乐乐团 Royal Liverpool Philharmonic Orchestra

瓦西里·佩特连科 Vasily Petrenko

**Naxos**

2014 年《留声机》大奖最终提名——最佳乐队录音

2013 年 11 月月度最佳录音

12

SHOSTAKOVICH

Symphony No. 4

Royal Liverpool
Philharmonic Orchestra

Vasily Petrenko

音乐的一开始好像是哪部动画片里的闹钟，尖利刺耳，响个没完，接下去的进行曲更多具有的是揶揄讽刺，经瓦西里·佩特连科处理几乎是普罗科菲耶夫的成分多于肖斯塔科维奇。这说不上是马勒《第三》的后嗣，因为没有多少夏天阔步走来，却更像死神正在度假。然而重要的是，佩特连科对待这部作品，一点不去理会（起码是让人感觉一点不去理会）它在结构上违背常规的地方，不顾忌其中怪异的但也是奇妙的节外生枝、频频转形、不断置换。这正是一部在合理与悖理、喜剧与悲剧、真实与臆想之间往返穿梭的作品。你刚刚感觉它要滑入抽象世界，就会有新的成分出现让你另做判断。佩特连科的演绎对我们帮助极大，使得追循这部作品的思维轨迹、跟随它游历气象万千的多重世界变得容易了很多。本来似乎荒诞不经的东西，被他展示成理所当然。

## 第五、第九交响曲

阿姆斯特丹皇家音乐厅乐团 Concertgebouw Orchestra
伦敦爱乐乐团 London Philharmonic Orchestra
伯纳德 · 海汀克 Bernard Haitink
Decca
1982/83 年《留声机》大奖——最佳制作

继罗斯特洛波维奇为 DG 制作（肖斯塔科维奇《第五交响曲》）之后，海汀克录音的出现犹如送来一股新鲜空气。罗斯特洛波维奇的那版录音带来华盛顿国家交响乐团的同样非常值得称赞的演奏，而且明确无误地展现了指挥家给这首作品注入的巨大情感张力。同时必须指出，正是这种张力，因为要注重表情鲜明地表达某种观点，经常会干扰音乐本身的自然流动。罗斯特洛波维奇录音的声音质量既清晰又有深度，每位聆听者都不会错过这一突出优点，但是在听过它的谐谑曲乐章之后，接下去对比海汀克录音的同一乐章，那么后者的更大优越性是毫无疑问的。对于很多聆听者，他们对罗斯特洛波维奇所做的各项演绎方面的抉择心悦诚服，当然尽可以放心选择他的版本，但是对于多数收藏者来说，首选还应该是头脑冷静、音乐形式完美的海汀克这一版演绎。

## 第一、第七交响曲

芝加哥交响乐团 Chicago Symphony Orchestra

伦纳德 · 伯恩斯坦 Leonard Bernstein

DG

**14**

《列宁格勒交响曲》是作曲家在（1941年）纳粹德军炮击、围困列宁格勒的危难关头奋笔疾书、火速完成的，演出当时立即引起轰动。然而随着时间推移人们对它的热情有所降温。有人疑问，第一乐章中冗长的"入侵"插段，与其他部分亦无关联，凭什么可以成为交响曲乐章的一部分？终曲乐章的素材真的那样卓越，值得铺开篇幅大事宣扬吗？迈克尔·奥利佛（Michael Oliver）为《留声机》杂志写了针对这版演奏的评论文章，引用他的原话，这一演奏"很有说服力，让这部作品名副其实就像一首交响曲，没有必要再用标题来阐述理由"。不仅如此，该作品的史诗性及电影艺术特征绝对不曾像在这里一样被强有力地表现出来。这里的两部作品都是实况录音，偶然会有从听众中（还有从指挥家自己）传出的噪音，但是演奏的优质音响和认真态度都处于芝加哥交响乐团难得达到的水平。在《第一交响曲》中弦乐组表现出色，声音丰满，厚实突出，伯恩斯坦的风格比常规更为大胆，音乐形象更为戏剧化。有必要做个提醒：在《列宁格勒交响曲》开始时注意调好音量，原本配器就是写给小号、长号共六把的，其他录音都没有如此清晰地予以还原，可能产生毁坏性效果。

## 第五、第八、第九交响曲

波士顿交响乐团 Boston Symphony Orchestra

安德里斯 · 尼尔森斯 Andris Nelsons

DG

2017 年《留声机》大奖最终提名——最佳乐队录音

2016 年 8 月编辑部首选

这一版《第五交响曲》非常杰出，一定会像（这位大师的）《第十》一样在相当长时间里在录音目录中名列首要地位。我的最爱是这里的第一主题，它的乐声俨然就是柴可夫斯基伟大传统的遗脉，哪有什么"一位苏维埃艺术家对公正批评的回答"。这部作品的浪漫主义实质被发挥到极致，而最突出的例证莫过于引人入胜的广板乐章，其中充满厄运注定的恋人们的向往（肖斯塔科维奇会让人错以为这是普罗科菲耶夫在《罗密欧与朱丽叶》中造就的馨香弥漫的世界），波士顿弦乐组在低徊中的轻柔与在激越时的张力形成两极鲜明对照。自1960年代普列文与伦敦爱乐合作的著名录音以后，我听到过的所有录音都不曾做到这样"令人神往"。钢片琴在沉静中轻弹的尾声让人屏息凝神。

## 《第十交响曲》

皇家利物浦爱乐乐团 Royal Liverpool Philharmonic Orchestra

瓦西里·佩特连科 Vasily Petrenko

**Naxos**

2011 年《留声机》大奖——最佳乐队录音

**16**

佩特连科录制肖斯塔科维奇全套交响曲的规划一步一个脚印日渐落实。这部交响曲对于指挥家塑造长气息乐句的能力提出重大考验，要求在其中掌控速度的细微变化，并布置好对结构有关键意义的重音的有无。这在史诗般的第一乐章所经历的始于隐秘，攀升到悲剧性高潮，再回落到隐秘之中的过程尤为重要。面对这一挑战，佩特连科做到了与同时代的佼佼者比肩而立甚至更加优秀，他的这一录音堪与卡拉扬的演绎媲美，属于最令人满意的选择之一。

## 《第十交响曲》

柏林爱乐乐团 Berlin Philharmonic Orchestra
赫伯特·冯·卡拉扬 Herbert von Karajan
DG

# 17

还有哪首作品比肖斯塔科维奇《第十交响曲》更深刻地揭示出一片俄罗斯生命的心灵原野？我们面前的这版演绎又是非常有力使人欲罢不能。卡拉扬不仅把握住这首作品的绝望心境与悲剧感，而且突显出它的临危气氛和戏剧性张合。这里有不少地方胜出他本人1966年的录音（例如终曲乐章的起步），虽然终曲乐章的主体部分仍然感觉速度偏快，尽管说设定在四分音符等于176的速度正是作曲家本人的要求。有的听众认为卡拉扬的前一版录音的第一乐章更加感人，尤其是到了让人彻底沮丧的尾声。但是二者差别并不很大，我们面前这一版说不上有任何不足。

## 《第十交响曲》

波士顿交响乐团 Boston Symphony Orchestra
安德里斯·尼尔森斯 Andris Nelsons
DG
2016 年《留声机》大奖——最佳乐队录音
2015 年 8 月月度最佳录音

18

安德里斯·尼尔森斯就任波士顿交响乐团音乐指导以后的首次（实况）录音是很不一般的成果。虽然这张专辑的副标题是"在斯大林的阴影下"，这部在 1953 年斯大林逝世之后仅仅几个月首次上演的《第十交响曲》，标志着肖斯塔科维奇走出斯大林阴影的转折点，他在这里不向权势低头，大肆舞动他的姓名音乐缩写 DSCH，就像那是他的功勋奖章。但是，我们已经知道《第十》好比是记载斯大林在与不在的编年史，尼尔森斯却又替它加了一段前言，奇想天外将《姆钦斯克县的麦克白夫人》中的帕萨卡利亚用到这里，而这当然就是最早惹斯大林及其政权反感的东西。

充满复仇感的一排和弦铺天盖地而来，声音尖利类似管风琴，它们昭示着卡捷琳娜·伊兹迈洛娃的命运——她被逼迫犯下罪行，现在整个制度朝她碾压过来。作品本身是一首超越常规的间奏曲，它的音乐就是压迫的化身。令人啼笑皆非的是斯大林并不能意识到它所表现的东西，却因为撕裂般的不协和音受到触犯。天啊！尼尔森斯策划的巨大高潮简直就是邪恶享受，听听那些木管组和波士顿小号手们合力发出的狞笑般的嚎叫，这倒使人回想起明希（Münch）或者莱因斯多夫（Leinsdorf）领军的往昔岁月，那时的声部首席在乐队全奏的声音之上添加像是金属或是利刃般的一道晖光，很是出格却也给人带来快感。

## 《第十三交响曲》

阿列克塞·季霍米罗夫 Alexey Tikhomirov（男低音）

芝加哥交响乐团和合唱团 Chicago Symphony Orchestra & Chorus

里卡尔多·穆蒂 Riccardo Muti

**CSO Resound**

2020 年 4 月编辑部首选

刚一开始你会产生缺少紧迫感的印象。起步时凭吊没有纪念碑的"娘子谷"遇害者的悲歌，速度比海汀克的演绎还要慢，它既是在愤怒中也是在缅怀中展开。这一演绎有它的戏剧性处理和猛力锤击的高潮，但是极少有在康德拉申于1962年的实况演绎（该作品的第二次演出）中出现的咄咄逼人的细部阐述和重击。这版穆蒂演绎的长处还不仅仅在于耐心带来的崇高感，更在于在后续进行中从很多看似粗犷不羁的写法提取出美感与纤柔。穆蒂当时已经临近从芝加哥卸任，他在题为"事业"（'A Career'）的最后乐章中发掘出独到意境。对这一乐章所赞颂的自由之思想与尽职之专业的方方面面，我感到除此之外再找不到更沁人心脾的抒发。平和宁静笼罩了结尾部分的若干小节，真让人联想起卡尔洛·马里亚·朱里尼（Carlo Maria Giulini）在其他曲目中时有展现的效果。

## 《黄金时代》

皇家斯德哥尔摩爱乐乐团 Royal Stockholm Philharmonic Orchestra
根纳季 · 罗日杰斯特文斯基 Gennady Rozhdestvensky
Chandos

作为这部作品的首次完整录音，Chandos 公司真可以说是抱了个大金娃娃。必须承认，即使有了录音技术所做的美化，还是不足以弥补皇家斯德哥尔摩爱乐自身的缺乏信心，以及音乐处理上的不够老练。但是，只要是对肖斯塔科维奇，或者对舞剧音乐，或者对苏联音乐，或者对总体苏维埃文化多少抱有兴趣的人，都不应该因为这点问题就不去赶快来了解这部作品，它既离奇古怪又不时冒出绝妙好段。这张专辑绝对引人入胜。

## 《舞曲专辑》

费城乐团 Philadelphia Orchestra
里卡多 · 夏伊 Riccardo Chailly

**Decca**

21

虽以“舞曲专辑”命名，有趣的是这张 CD 上只有一首曲目(《螺丝钉》)是真正从为舞剧创作的音乐中节选出来的。这张专辑实际反映的，是肖斯塔科维奇对舞曲形式的钟爱在其他剧目或者银幕创作中常常有所表现。这张专辑上的每一首曲目都演奏得非常精彩，录音效果极佳。

## 《爵士乐专辑》

彼得 · 马瑟斯 Peter Masseurs（小号）
罗纳德 · 布劳提甘 Ronald Brautigam（钢琴）
阿姆斯特丹皇家音乐厅乐团 Royal Concertgebouw Orchestra
里卡多 · 夏伊 Riccardo Chailly

**Decca**

肖斯塔科维奇对他那个时代的通俗音乐做过一些尝试，留下一些生动可爱的作品，这也就是正当评价了，它们毕竟与真正爵士乐大师，例如杰利·罗尔·莫顿（Jelly Roll Morton）或者艾灵顿公爵（Duke Ellington），他们的作品相差很远，距离要以光年计算。但是它们确实说明肖斯塔科维奇接触爵士乐所具有的重要意义，只要拿这些色彩缤纷、卓别林式样的《爵士乐组曲》和大约同时代人的作品，例如格什温（Gershwin）、米约（Milhaud）、马蒂努（Martinu）、鲁塞尔（Roussel）等等，做一番比较就可以证明。肖斯塔科维奇善于运用十分尖脆、近似马勒风格的戏仿手法，这在他的音乐会作品中比比皆是，也在这里展现得最为有力。再者，就像评论家伊丽莎白·威尔逊（Elizabeth Wilson）正确指出的，"真正"爵士乐在苏维埃俄国一直受到怀疑对待，因此肖斯塔科维奇对它们的了解是有局限的。

## 《弦乐四重奏》第一至第十五首，《短曲二首》

爱默生四重奏团 Emerson String Quartet
DG

**23**

爱默生四重奏团将肖斯塔科维奇带到了世界各地，同时这套酝酿很久的全套作品录音见证了一个过程——他们的努力让肖斯塔科维奇的弦乐四重奏作品进入了保留曲目的核心地位，他们自己的保留曲目自然不在话下，我们指的是公认保留曲目。有些听众会感到这套录音中少了什么东西，一种在音符后面难以言表的特殊情感消失了，地道的俄罗斯味儿也没有了。他们的演奏确实始终保持一种冷静态度，将近乎残忍的清晰度坚持到底直至暴露神经末梢。两把小提琴（首席的位子民主决定，轮流坐庄）的音色硬实，闪烁钻石般的辉光，与一般人会联想到奥伊斯特拉赫的那种宽宏的声音所去甚远，在同等意义上大卫·芬克尔的大提琴也绝不模仿罗斯特洛波维奇。但是这套作品本身不可能一成不变，他们的录音就带我们走到了惊人的新境界。这是属于 21 世纪的肖斯塔科维奇全套四重奏录音。

## 《弦乐四重奏》第一至第十五首

菲茨威廉四重奏团 Fitzwilliam String Quartet

**Decca**

1977 年《留声机》大奖——最佳室内乐录音

菲茨威廉四重奏团于 1970 年代中期，先跟随作曲家本人集中学习一段时间，之后不久即录制了这套曲目。其中的第四和第十二首获得了 1977 年的《留声机》大奖。虽然使用的是模拟录音技术，但是声音效果至今非常优秀。遍览 20 世纪音乐创作，肖斯塔科维奇的作品应该可以说最集中地凝聚着个人感受。正是由于这一原因，正是因为他的弦乐四重奏作品涵盖了人类情感的所有方方面面，才使得肖斯塔科维奇的一位密友称他为"我们时代的贝多芬"。了解这套四重奏作品具有很大价值，而菲茨威廉四重奏团的演奏，虽然已经有十五年历史，仍然让人感到把握了作曲家意图的核心。

第一、第二钢琴三重奏；《为亚历山大·勃洛克的诗歌谱写的七首浪漫曲》，作品第 127 号

苏珊·格里顿 Susan Gritton（女高音）
弗洛利斯坦三重奏团 Florestan Trio
Hyperion

**25**

将肖斯塔科维奇的两首钢琴三重奏与在晚年创作的勃洛克诗歌浪漫曲合辑于一张 CD 已经有过先例，但是从演唱、演奏，到制作所体现出来的新鲜感与精益求精来衡量，我们面前的专辑就成为当然的首选。创作这组歌曲的起因是罗斯特洛波维奇的请求，他希望他的妻子加林娜·维什涅芙斯卡娅（Galina Vishnevskaya）获赠一套作品，其中还要有大提琴的地位。从他的作曲中我们会感到"自述"的口吻，感到肖斯塔科维奇是在与诗句互动，倾吐他自己的懊悔与悲悯之心。我们不得不感叹这位作曲家将自己融入诗人的声音，抒发内心的、个人的感受，是何等高明。

## 《钢琴前奏曲与赋格》，作品第 87 号

伊戈尔 · 列维特 Igor Levit（钢琴）

DG

2021 年 10 月月度最佳录音

在这些从巴赫获得灵感的曲目中，列维特注入了代表他个性的真切感，仅举两例说明，无论是清新的 E 大调第九首曲目的二声部赋格，还是升 C 小调第十首曲目的前奏曲（其中直接引用巴赫的《48 首》），都绝好地表明这一点。还有，不可错过降 E 小调第十四首曲目的前奏曲，它在震音背景上奏出一支民谣风的旋律，在列维特之前不曾听到过这样深切的痛苦无助。

列维特在上下两卷的各自最终曲目中也做到紧扣人心。在第十二首，他让帕萨卡利亚从低沉的骚动中呈现，接下去又明显地陶醉于有爵士乐特征、拍号为 5/4 的赋格当中。在最终的 D 小调第二十四首曲目中，列维特将前奏曲表现得比尼古拉耶娃所曾达到的效果更加辉煌，结尾几小节的和弦凝聚着坚韧力量；后续赋格结合了巴赫风格的大势所趋和肖斯塔科维奇固有的史诗精神，列维特毫无顾虑加以充分发挥，同时始终保持已经成为他的专属特征的刚中有柔的音质。

## 《钢琴前奏曲与赋格》，作品第 87 号

塔季扬娜·尼古拉耶娃 Tatiana Nikolayeva（钢琴）

Hyperion

1991 年《留声机》大奖——最佳器乐录音

这版录音效果清晰、卓有氛围。它的演奏展现出力量、端庄、个性、思绪的条理性和因势利导的张力。

## 《钢琴前奏曲》，作品第 34 号

奥利·穆斯托宁 Olli Mustonen（钢琴）

Decca

1992 年《留声机》大奖——最佳器乐录音

奥利·穆斯托宁的演奏水平简单说就是十分罕见。以其中第五首为例，弗拉基米尔·维阿杜（Vladimir Viardo）弹奏的跑动十六分音符有可能更加流畅，但是穆斯托宁让我们听到的东西更为生动——湍流急下的音符势不可挡，直接冲进一个十全十美的结句，叹为闻止是再恰当不过的形容。

## 《米开朗基罗诗篇组曲》

德米特里 · 霍洛斯托夫斯基 Dmitri Hvorostovsky（男低音）

伊瓦里 · 伊利亚 Ivari Ilja（钢琴）

Ondine

2016 年《留声机》大奖最终提名——最佳声乐独唱录音

2015 年 12 月编辑部首选

**29**

这些跌宕起伏、不很温文尔雅的歌曲，充满着丧失与
离别触发的五味杂陈的惋惜、退隐之意。霍洛斯托夫斯基
的演唱是对这些作品的深入探索。排序靠后的歌曲言及死
亡将至，但是到了最后一首歌曲，作曲家将它命名为"永生"，
桀骜不驯的钢琴部分对死亡表现出不屑一顾——死亡无法
摧毁艺术家的遗产，同时童谣般的质朴曲调让人联想起《第
十五交响曲》中的"玩具店"意念。

## 《姆钦斯克县的麦克白夫人》

加林娜·维什涅芙斯卡娅 Galina Vishnevskaya（女高音）

尼科莱·盖达 Nicolai Gedda（男高音）

迪米特·佩特科夫 Dimiter Petkov（男低音）

伦敦爱乐乐团 London Philharmonic Orchestra

姆斯蒂斯拉夫·罗斯特洛波维奇 Mstislav Rostropovich

**Warner Classics**

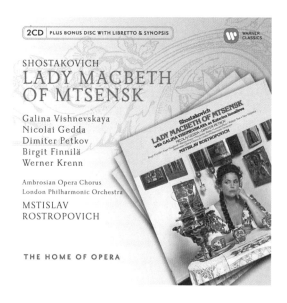

罗斯特洛波维奇的演员班子不存在薄弱环节。更重要的是，这部歌剧血腥残忍，为之打下基础的音乐手法刺痛人心，它们被罗斯特洛波维奇表现得淋漓尽致。维什涅芙斯卡娅塑造的卡捷琳娜，有时会让人担心立体感过强，尤其是这版录音（本来就总是突出歌唱家）似乎将她摆放到比其他演员都靠前很多、距听众很近的位置，其实原因也在于她的声音明亮，力量很强。经她刻画，卡捷琳娜不只是一个主要角色，无疑成为这部歌剧的主人公。话虽这样说，其他演员也都各个出彩，盖达演唱的貌似可亲却贪婪自私的谢尔盖、佩特科夫表演到入木三分的鲍里斯、克伦（Krenn）的草包角色季诺维·莫罗兹（Mroz）的声音浑厚的神甫，就连瓦利亚卡（Valjakka）担当的不很重要的角色阿克辛妮亚也算在内，没有一个撑不住台面的。

**图书在版编目（CIP）数据**

你喜欢肖斯塔科维奇吗 / 英国《留声机》编；郭建英译. --南京：江苏凤凰文艺出版社，2023.4
（凤凰·留声机）
ISBN 978-7-5594-7301-1

Ⅰ.①你… Ⅱ.①英…②郭… Ⅲ.①肖斯塔科维奇－音乐评论－文集 Ⅳ.①J605.512-53

中国版本图书馆 CIP 数据核字（2022）第 218156 号

**你喜欢肖斯塔科维奇吗**
**英国《留声机》编　郭建英 译**

总 策 划　佘江涛
特约顾问　刘雪枫
出 版 人　张在健
责任编辑　孙金荣
书籍设计　马海云
责任印制　刘　巍
出版发行　江苏凤凰文艺出版社
　　　　　南京市中央路 165 号，邮编 210009
网　　址　http://www.jswenyi.com
印　　刷　苏州市越洋印刷有限公司
开　　本　787 毫米 ×1092 毫米 1/32
印　　张　9.625
字　　数　157 千字
版　　次　2023 年 4 月第 1 版
印　　次　2023 年 4 月第 1 次印刷
书　　号　ISBN 978-7-5594-7301-1
定　　价　78.00 元

江苏凤凰文艺版图书凡印刷、装订错误，可向出版社调换，联系电话：025 － 83280257